Casino Gambling Glossary

博奕詞彙

Jeff Chiu・編著

序

　　賭與博奕——古今中外，「賭」似乎是每一個地區不可或缺的一種有價娛樂活動；或許應該說：在經過國家立法後，政府有計畫的發展與「博奕」有關的交易活動，確保活動的安全性並提供就業機會，進而增加政府稅收且給予全民福利，將「博奕」發揚光大的完整配套休閒活動，我們稱之為「博奕娛樂事業」，若沒有合法保障且有損人們安全與利益的「賭」交易活動，我們將它歸為「賭博」。

　　筆者於1980年代初，在一個偶然的機會之中，遠赴國外從事「博奕觀光娛樂事業」，二十年來歷經了產業蛻變的洗禮，筆者認為，想要了解「博奕觀光娛樂事業」或參與其中，必須先了解其特有的專業術語是比較容易認識這個領域的，本書中以產業實況分類導引的方式，逐一介紹現場經營管理、設備、法規搜尋等相關術語及網站資料，協助讀者們以最快捷的方式熟悉博奕產業。

　　三、四十年前，由於賭場背景還是比較複雜，讓人們存有許多成見；以中國人傳統觀念來說，賭博業是偏門行業。身為華人，筆者剛步入這行業時，也面對了眾親友們的反對與質疑的困擾；但筆者從不認為自己是從事「賭」的行業，而是置身於一種綜合娛樂服務業，包括購物、住房、餐飲、演出、購物、交通等服務，「賭」只是這個產業的一小部分，並不是主要的服務項目。

　　近年來，美國人利用高科技，或融合其他行業的資源，企業化地經營博奕業，把這行業帶到一個新的層次，讓世人慢慢地改變了對博奕的觀念。嚴格來說，筆者深深體驗博奕業的管理比任何行業更透明、更注

重細節呢！

在亞洲，這種新理念也逐漸被接受；當下，人們已為自己在Casino Resort工作引以為豪。博奕業發展至今，整合了許多行業，發展空間大，很重視員工的培養訓練和前途。筆者希望與大家分享行業經驗，建議您在學習博奕專業的同時，「懂兩種以上的語言及方言，可以發展洋人不甚了解的亞洲市場，這是身為華人的優勢；不斷強化自己，靠自己的努力和能力還是最重要的。」

在此，要感謝揚智文化事業股份有限公司全體員工的協助，使得本書的編輯得以順利進行與出刊。書中的內容若有不足或謬誤之處，尚祈請學界前輩們與讀者們多予包涵，並不吝賜教指正。最後，謹致個人由衷的祝福！

Jeff Chiu

前　言

　　不同的國家、地區或賭場，對於同類型的博奕項目可能有不同的遊戲規則、賠率，在命名上也可能略有出入，本書中介紹的各類遊戲所提供的賠率僅供參考；建議讀者們在學習研究過程中，不妨多聽多看，吸取廣泛的經驗。

　　除了PART I博奕相關通用詞彙外，PART II特別針對Baccarat（百家樂）、BlackJack（二十一點）、Cage（帳房）、Dice（骰子）、Lottery（樂透）、Poker（撲克）、Roulette（輪盤）、Slots Machine（老虎機）、Sports（運動彩）、Surveillance（監控室）等專用詞彙詳細載述；至於PART III則為讀者列出世界賭場分布概況；PART IV為美國博奕管理局、內華達州政府博奕事業管理相關配套法律大綱，及美賭場求職申請表樣本，提供有興趣的讀者做進一步的參考。

目　錄

Part I
共通篇

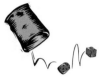 博奕相關通用詞彙

Accountability　指賭場的「Cage」對於硬幣、遊戲代幣、籌碼、有價券等負有相關的業務責任。

Action　賭注大小：在賭場進行博奕遊戲時所投注的金額。

Active Player　1.仍有參與賭場活動的會員；2.撲克遊戲中，仍在參與遊戲的個人。

ADR (Average Daily Rate)　每日平均房價。

Advantage (Edge)　不論是莊家或玩家在各種遊戲中所占的優勢。

Agent　代理賭場市場部業務推廣領取傭金的仲介人。

Aggregate Limit　總支付上限：賭場對各種遊戲都設有每局最大總支付的額度。

Aggregate Winnings　總贏注上限，與「Aggregate Limit」同意義。

Ahead　在遊戲中處於贏錢的狀態。

Anchorman　坐在桌檯遊戲發牌員右側的玩家，在遊戲中最後發到牌與補牌的座位。

Ante　賭注，在紙牌遊戲中，玩家必須要依照遊戲規則，先行投下基本注碼，發牌員才會發牌給有投注的玩家。

Aperitif　飯前酒。

Apron　在賭場從事桌檯遊戲的發牌員，在腰部所圍上的一片黑色小圍裙，主要是為了避免工作服磨損。

Arcade Casino　又稱「Automat Club」或「Videomat Casino、Slot Hall」：只提供投幣式老虎機的賭場，沒有任何桌檯遊戲，通常是

沒有工作人員在現場；當客人需要服務時，必須要按下服務鈴，才會有服務人員到場服務。

Astute Gambler 精明的賭客。

Audition 試工。去賭場應徵發牌員工作時，通常都會被要求到營運現場桌檯遊戲中直接面對客戶，演示發牌操作。

Average Bet Size 平均下注額。玩家在遊戲進行中平均下注的額度。

Award Schedule Card 與「Payout Schedule」同意義。在賭場有許多遊戲，設有常態性的獎金和額外的獎項，賭場會將這些贏得獎項的方式與比例大小列印在看板上，主要目的是吸引玩家參與這些遊戲。

B

Baccarat 百家樂，一種撲克牌遊戲，相關通用詞彙請見PART II。

B&B (Bed and Breakfast) 房價內包含免費早餐。

Bad Bet 玩家認為會贏的一手牌，但下注後卻輸掉了。

Bad Bills 偽鈔的另一種說法。

Bank 在賭場的不同遊戲區域，包括桌檯、遊戲機服務檯等，具有現金、硬幣、遊戲機代幣、籌碼、支票等兌換服務功能的皆稱之。

Banker 在桌檯遊戲中，一般是指莊家或發牌員，但牌九和七張或其他遊戲中，玩家可以輪流當莊家，輪到作莊的玩家皆稱之。

Bank Hand 1.在一般桌檯遊戲指莊家的牌；2.百家樂遊戲裡，玩家們可選擇性的押注在莊家（Bank Hand）或閒家（Player Hand）。

Bankroll 賭資。在賭場不論是莊家或玩家所準備的賭注金額或籌碼都可稱之。

Bar-back 賭場調酒師助理。

Barber Pole 在投注的注碼中夾雜著不同大小單位的籌碼。

Barney 指五百美元為一個單位的籌碼，因早期許多賭場都採用紫紅色系列而得此名號。

Barred (Banned)　長期禁止進入賭場的經營場所。凡投機、詐欺或被賭場列為不受歡迎的玩家，都會被禁止進入賭場的。

Base Plate　指牌靴中放置尚未使用的牌之擱置板。

Beans　籌碼的另一種名稱。

Beard　自以為是行家，在賭場裡專門指點其他玩家如何玩遊戲和下注的人。

Beef　在賭場裡，經常有投機的玩家上桌檯遊戲時，先將現金置於投注區，若贏得該局，便收回現金後離去；若在該局輸了時，便與發牌員或區域主管爭辯其現金並非是賭注，是要先行更換籌碼的，這種投機的「賭注」被稱為「Beef」。

Beginner's Luck　又稱「Honeymoon Period」。幸運的初學玩家，一般來說，初學者剛開始學習玩遊戲時，都會有連續贏錢莫名的好運氣。

Best Bets　對於玩家來說，獲勝機率較高的遊戲。下列：Craps的「Pass/Come, Don't Pass/Don't Come, Free Odds」、Video Poker的「Double Up」、Baccarat的「Banker」，BlackJack、Pai Gow Poker的「Banker」，賭場的優勢都低於2%。

Bet　在賭場的任何遊戲中投下賭注。

Bets for Dealer　玩家在遊戲中替發牌員投下賭注做為獎勵，若玩家獲勝時，發牌員將可得到該賭注的全額。

Bettor（美）　投注者。

Bet Options　賭注選項。

Bet Spread　玩家的最大和最小投注額之間的差別。

Betting Limits　在賭場不論是老虎機或桌檯遊戲，都會設有入座參與該遊戲每局的基本上下限。

BFA (Black Female Adult)　成年黑人女性。

Big Bertha　形容機體非常龐大的老虎機。

Big Six Wheel　俗稱「幸運輪」，它是早期賭場中一種大型轉盤桌檯的遊戲；在轉盤上有五十四個（USA）或五十二個（Australia）長型方

格，上面印有六組可供投注選項的圖案。

Bill Validator　電子遊戲機裡，辨識現金紙幣或有價券真偽，以及給予等值信用額度的裝置。

Blow Back　指玩家將贏得的賭注又輸了回去。

BMA (Black Male Adult)　成年黑人男性。

BlackJack　二十一點遊戲，一種撲克牌遊戲，相關通用詞彙請見PART II。

Booth Cashier　設在賭場老虎機遊戲區，提供玩家兌付服務的工作站，工作站內負責兌換及服務工作的人員稱為遊戲機工作站出納，隸屬於遊戲機部門管轄。

Bonus　賭場各類遊戲除了有常規獎金以外，額外給予玩家免費的獎項。

Boys　早期賭場的主管或玩家對發牌員的暱稱。

Break Down　將整疊的籌碼分成五個為一單位，以便於清點籌碼的數量與金額。

Break-even Point　遊戲中沒有輸贏的結果。

Breaking Vegas　美國電視台歷史頻道（The History Channel）於2004年開播的連續性社會寫實節目，劇中介紹許多知名老千如何在拉斯維加斯賭場行使騙術，創造高額利潤的傳奇故事。

Breaktime　賭場工作人員中場休息的時間。

Broke Money　賭場給予輸得精光的玩家之交通費。

Buck　指單次以一百美元為單位的投注額。

Bumped Reservation　訂房撞期，賭場在旺季或節假日的訂房率都非常高，當遊客入住時，若發生不敷使用的情況，便將該名遊客轉往其他飯店入住。

Burn Card　1.在紙牌遊戲中，通常發牌員在洗好牌和切牌後，都不會使用上面第一張牌，並將它置於棄牌盒中；2.發牌員或玩家在遊戲進行中發生失誤，經區域主管確認後，那些作廢的牌亦可稱之。

Burn Joint　指進入賭場遊戲時，玩家心理要有所準備：1.可能遇上很冷

的桌檯或老虎機；2.也可能遭遇到詐欺玩家；3.也可能不熟悉遊戲規則，而導致輸錢，這些都是所謂的「Get Burned」。

Buttons 1.在輪盤遊戲中，用來分辨玩家所使用的籌碼單位價值；2.玩家在桌檯上以個人在賭場的信用額度領用籌碼時，區域主管用來標示玩家領用的金額；3.桌檯上的籌碼要移轉到Cage時，區域主管用來標示移轉金額；4.花旗骰遊戲在建立點數後，發牌員用來標示該回合所建立的號碼；5.百家樂遊戲所使用的莊家或閒家的標記；6.撲克遊戲所使用的盲注標記。

Buy in, Buy-in 在參與遊戲時，以現金購買彩票、籌碼、硬幣或遊戲代幣等。

C

Cage 籌碼兌換處，相關通用詞彙請見PART II。

C-Note 指美鈔一百元。

Cabana 位於游泳池畔附近的小屋。

Cafeteria 賭場內提供給遊客或員工的自助式餐廳。

California Baccarat 加州百家樂，以八副標準五十二張撲克牌外加八張「Jokers」，總共使用四百二十四張牌，「Jokers」可以當成「0～9」之中任何一點，其遊戲規則與一般百家樂相同。

Call Attendant 當賭場的老虎機或電子桌檯遊戲機，螢幕上出現「Call Attendant」的字樣時，意謂著玩家必須要找現場工作人員來服務：1.中獎；2.故障；3.機器內部硬幣或遊戲代幣不足。

Call in Sick 是指員工打電話請病假無法上班。

Card Down 紙牌掉落在桌檯外地面上或玩家的身上。

Card Sharp 非常專精於紙牌遊戲的玩家。

Card Washing 洗牌。發牌員根據賭場的規定：1.新的一副牌使用前；2.每回合遊戲結束時，都必須要洗牌。

B
C

Carpet Joint 裝飾非常豪華的賭場。

Case Money 緊急備用金。

Casino 最初是指音樂舞廳，到了十九世紀中葉，這類型的場所開始發展賭博遊戲，因此延用了「Casino」這個名詞。創於1863年，歐洲西南部摩納哥的「Casino Monte Carlo」就是最佳的範例。

Casino Advantage 指賭場中的各種遊戲，莊家（賭場）所占的優勢。

Casino Area 賭場中博奕遊戲專屬區，又稱為「Casino Floor」。

Casino Affiliate Convention 博奕產業廣告聯盟會議。

Casino Host 隸屬於賭場市場部門，代表賭場主人的身分，專職於接待賭客服務工作的專業經理人。

Casino Manager 隸屬於賭場博奕遊戲部門，專職於賭場博奕遊戲區，負責整體營運管理的最高主管。

Casino Mathematics 賭場對於所有遊戲與營運相關的數據所作的運算。

Casino Policies/Procedures 泛指賭場本身的管理規章制度。

Casino Rate 賭場給予玩家在住宿方面的優惠價格，優惠的程度是依據玩家的賭注大小與時間長短而訂。

Casino Regulatory Authority of Singapore 新加坡賭場管制局。

Casino-Resort 帶有賭場娛樂設施的綜合型度假酒店。

Casino Shift Manager 隸屬於賭場博奕遊戲部門，負責博奕遊戲區當日班次現場營運管理的最高主管。

Casino Supervisor 隸屬於賭場博奕遊戲部門，專職於賭場博奕遊戲區，現場營運區域主任，負有監督發牌員工作與客戶服務協調的責任。

Casino War 賭場爭霸戰，是一種紙牌遊戲。莊家與玩家各發一張牌，論牌面大小定輸贏，玩家也可以選擇投注在「和局」，賠率為「10：1」。如果雙方牌面一樣大時，玩家可選擇：1.輸掉原注碼的一半，或；2.與莊家進行「War」，並「加倍」原注碼；雙方將發第二張牌，如果玩家第二張牌大於莊家的第二張牌或平手，玩家將贏得「加倍」注碼的部分，原注碼沒有輸贏。如果莊家第二張牌大於玩

家的第二張牌，玩家的兩個注碼皆輸。

Catering Manager 賭場酒店餐飲總監，負責賭場內所有餐廳、宴會的餐飲相關業務營運管理。

CCS (Central Computer System) 指賭場營運、管理的中央電腦系統。

Center Field 指遊戲桌檯中央的玩家或座位。

Change 以現金換籌碼的行為。

Change Machine 將現金或有價券兌換成硬幣或遊戲代幣的機器。

Change Person 隸屬於賭場遊戲機部門，為顧客提供兌換硬幣、優待券或現金等業務的工作人員。

Charter Flights 包機，賭場提供客人的專屬航班。

Chase 玩家在遊戲中一直處於輸多贏少的狀態，不斷的投入試圖贏回賭注的行為。

Check 1.支票；2.撲克遊戲中玩家不加注，等待對手出招；3.籌碼。

Cheques Play 桌檯遊戲中，當玩家以高額籌碼投注時，發牌員告知區域主管的術語。

Chip Liability 又稱為「Chip Float」，玩家手中所持有的籌碼。

Chip Tray 桌檯上放置籌碼的拖盤。

Chipper 喜歡收藏賭場籌碼的人。

Churn 下注或加注的結果。

Clapper 原意為拍手者。在此指賭場「幸運輪」遊戲檯上端的指示器，當轉輪停止旋轉時，標示最終中獎號碼的指標。

Class I Game 第一類遊戲：一種提供聯誼的遊戲；不涉賭博，只可贏一些小額獎品。也是印第安在部落慶典時提供的一些個人娛樂項目。

Class II Game 第二類遊戲：有賭博成分的遊戲，計有（若在同一區內的話）賓果、拉環、彩票、洞洞樂，及其他類似於賓果，不論是實境或由電腦中央系統控制的玩家可以對賭的電子遊戲。

Class III Game 第三類遊戲：除第一類及第二類以外的遊戲，包括電子遊樂設施、隨機號碼產生器及賭場作莊的賭桌遊戲。

Clockwise 指發牌或補牌時以順時鐘方向進行。

Closer 指桌檯遊戲在當日該班次結束營運時，區域主管與發牌員共同清點該桌籌碼盤中所剩籌碼的清單。

Coat-tail 專門跟隨贏家下注的玩家。

Cocktail 雞尾酒，含有酒精類的混合飲料。

Cocktail Waitress 在賭場為顧客遞送酒水或飲料的女服務員。

Coin Vault 隸屬於賭場財務部門的小金庫，主要職能是保管賭場內部現金收入、硬幣、遊戲機代幣和相關往來的文件；是受到極嚴格控管且非常安全隱密的工作區域。

Cold 1.玩家處於一直輸錢的狀態；2.玩家玩老虎機時一直沒有中獎的情況。

Cold Deck 一副牌或牌靴，1.玩家贏少輸多；2.發牌員動過手腳，都稱為「Cold Deck」。

Cold Feet 形容玩家在遊戲中想趁早離場。

Cold Table 指大部分玩家在遊戲中無法贏錢，只有少數玩家能贏一點錢的桌檯。

Color Change 將不同價值大小的籌碼進行交換：1.當玩家離座時，發牌員為玩家更換較大單位的籌碼，告知區域主管時所使用的術語；2.區域主管將不同桌檯的籌碼進行適當調整互換時，皆稱之。

Color In 將籌碼進行交換：1.當玩家入座時，發牌員為玩家更換不同單位的籌碼，告知區域主管時所使用的術語；2.輪盤遊戲中，玩家離座時將手中有顏色的專用籌碼更換為現金籌碼。

Color Out 玩家離開桌檯遊戲時，將單位較小的籌碼與發牌員兌換成單位較大的籌碼，發牌員告知區域主管時所使用的術語。

Color Up 以小單位籌碼兌換成大單位籌碼。

Commercial Casino 商業觀光賭場。

Complimentary Services (Complimentary, Comp) 一般賭場都會根據玩家在遊戲中的賭注大小和時間，不論輸贏多少，來決定給予該名玩家何

種程度的招待。

Copy 泛指在賭場的許多遊戲當中，玩家和莊家的牌大小一樣時，稱為「Copy」或「Copy Hand」。

Count 泛指：1.賭場的班次、營業的桌檯數、秀場的演出場次等；2.所有硬幣、遊戲代幣、籌碼、支票、有價券等的收入。

Counter-clockwise 指發牌或補牌時以逆時鐘方向進行。

Counting Machine 俗稱點鈔機，同時具有清點硬幣的功能。

Courtesy Phone 賭場在公共區所設置的客用免費服務電話。

Cover 為了爭取贏得更多彩金的機會，在投注時做了多重的下注選項。

Cracking The Nut 形容依靠賭博維生的玩家，除了賺取生活開支費用之外，還能夠謀取小盈利。

Credit Chips 一種專門供玩家們以信用額度參與遊戲所領用的專用籌碼。

Crew 1.在桌檯遊戲的工作人員，通常採四人制編組，負責三張桌檯；2.花旗骰遊戲檯的一組工作人員。

Cross Fill 與「Color Change」同意義。

Croupier 法語意為專門負責百家樂和輪盤遊戲的發牌員。

CTR 「Cash Transaction Report」的縮寫，玩家現金交易報告表。

Cut 發牌員在洗完牌尚未發牌前，都會要求玩家切牌。

Cut Card 用於切牌的塑膠製卡片，通常是有別於紙牌的顏色。

D

D'Alembert System 一種下注的公式，如果玩家在遊戲中輸了第一局，在第二局則以第一局注碼的雙倍來下注；如果贏了第一局，在第二局則以第一局注碼的減半來下注。

Day Shift 指時段分布在8：00a.m.～4：00p.m.、9 a.m.～5 p.m.或10 a.m.～6 p.m.的班次。

Dead Hand 　當發牌員發錯牌，區域主管試圖更正錯誤而無法讓玩家滿意時，該局或該玩家的牌將被作廢，稱為「Dead Hand」。

Deal 　1.將撲克牌發給莊家本身或玩家；2.賭場為玩家提供任何遊戲的行為。

Dealer 　在各種桌檯遊戲中，代表賭場控制該桌牌局的工作人員稱為發牌員，主要負責籌碼購買、交換、遊戲進行等服務。

Dealer's Hand 　指發牌員持有的一手牌。

Deal Me Out 　玩家告知發牌員不想參與即將進行的下一局遊戲的說法。

Dealer School or Gaming Institute 　發牌員專業訓練學校或培訓機構。

Dealing Technique 　發牌的操作技巧。

Deck 　指一副五十二張完整的撲克牌，其中沒有包括「Joker」。

Degenerate 　墮落的賭客。

Deuce 　1.花旗骰的兩點；2.撲克牌中「2」的暱稱。

Dice 　骰子，相關通用詞彙請見PART II。

Dime Bet 　在遊戲中，單局下注一千美元為單位的賭注。

Disadvantage 　指莊家或玩家在遊戲中所占的劣勢。

Discard Tray 　通常是位於發牌員右側的塑膠製牌盒，用來放置使用過的紙牌。

Dockside Casino 　座落在港口水域或湖畔的水上型賭場。

Dollar Bet 　指在遊戲中單局下注一百美元為單位的賭注。

Don't be Greedy 　奉勸玩家別太貪婪。

DOS (Director of Sales) 　負責賭場或飯店銷售業務部門的專業經理人。

Double Or Nothing 　指玩家在遊戲中贏了第一局，將贏來的注碼加上第一局原本的注碼下注在第二局，若贏了就稱為「Double」，若輸了就稱為「Nothing」。

Doubling-up 　又稱為「Martingale System」。如果玩家在遊戲中輸了第一局，在第二局便以第一局注碼的雙倍來下注，若贏了第二局，就產生利潤了。

Down Card 牌面朝下的撲克牌。

Down to the Felt 完完全全地輸得精光，身無分文。

Draw (Hit) 在紙牌遊戲中，不論是莊家或玩家進行補牌的稱謂。

Drive Through Wedding 窗口婚禮。拉斯維加斯其舉世無雙的汽車快速婚禮服務。

Drop 1.發牌員將手中握的一副牌放下；2.桌檯或遊戲機在當日或該班次的營運收入，包括現金、支票、硬幣、其他賭場的籌碼等；3.營業額下跌。

Drop Box 桌檯或遊戲機存放該班次的營運收入，包括現金、支票、硬幣、其他賭場的籌碼等的專用鐵箱或其他的容器。

Drop Box Sleeve 記錄桌檯或遊戲機當日或該班次的營運收入，包括現金、支票、硬幣、其他賭場籌碼等的兩聯式複寫單據。

Drop Box Slot 桌檯或遊戲機存放現金、支票、硬幣、其他賭場的籌碼等專用鐵箱的入口處。

Drummer 指手頭上非常吃緊的玩家。

Dumping 指發牌員在桌檯上一直輸錢，輸了絕大部分籌碼盤中的籌碼。

E

Early Push 指桌檯發牌員在未滿應有工作時間，由另一名發牌員取代其工作而去休息的情況。

eCOGRA (e-Commerce Online Gaming Regulation and Assurance) eCOGRA 提供玩家在線上遊戲的規範及保證，eCOGRA確保認證的線上賭場提供誠實、專業的服務。eCOGRA認證標章，提示在認證通過網站首頁，證明該網站及撲克廳管理者已同意提供玩家保護機制、公平及負責任之遊戲。

Edge 賭場優勢，賭場在玩家玩每種遊戲時所擁有的優勢。

Effective Tax Rate 賭場在扣除營業支出、人事費用等，實質繳納之所得

稅稅率。與經營其他企業所支付的項目類同。

Electronic Gaming Device, or EGD 泛指Slot Machines、Video Lottery Terminals (VLTs)、Video Bingo、Video Pull-tabs、Video Poker Machines等電子遊戲台。

D E

Electronic Multi-player Table Games (EMTs) 可供多名玩家同時進行不同遊戲的電子化桌檯遊戲機。

Eighty-six ("86") 表示一種法律上的禁制令（Restraining Order），禁止某特定對象進入賭場。

Emergency Break 中途緊急休息。賭場員工在工作中如遇身體不適時，需要暫時離開工作崗位，要求主管派人前來支援的術語。

Employee Theft 員工竊盜。

Encryption 線上遊戲公司防止網路駭客入侵顧客私人帳戶的安全軟體。

Enforcement 強制執行。

E. O. (Early out) 工作未達到八小時，提前下班的情況。

E. O. List 賭場工作人員希望在生意清淡或身體不適時，能夠提早下班，事先主動到主管那兒登記，主管將依據實際情況和登記先後次序安排提早下班。因賭場基層員工大致上採用時薪制，這種方式也是兼顧公平性與節約人事成本的方式之一。

Even Money Bet 賠率為「1：1」的賭注。

Even Money Exchange 以一百美元現金換成一百美元籌碼或遊戲代幣等。

Exclusion List 排除名單。申請在賭場工作時，經過博奕管理局審查，對於誠信度有疑慮的對象，該局會以檔案形式列出被排除人員的名單交給申請的賭場。

Exotic 除了一般下注模式之外，其他合法的額外賭注，與「Proposition Bet」同意義。

Expected Field Return 預期報酬率，玩家在玩撲克或二十一點遊戲機時，運用不同玩法的預期報酬率。

Extension 準備金，賭場準備在遊戲或賽事中預計支付的賭注金額。

F

Face Cards 任何花色的「10's / Jack's / Queen's / King's」。

Face Down Card 撲克遊戲中，有點數面朝下上的底牌。

Face Plate 牌靴盒前端的面板。

Face Up Card 撲克遊戲中，有點數面朝上的明牌。

False Drop 玩家以現金購買籌碼或遊戲代幣後，並沒有使用它們來投注，就去櫃檯換回現金，這種營業額就稱為「False Drop」。

Fan 將撲克牌攤開在牌桌上檢查。

Feeder 賭場內全年無休（三百六十五天，每天二十四小時）的主要營業桌檯，由於它們是營業的主要支柱，所以被稱為「Feeder」。

Figure 1.估算營收；2.給賭馬業者的錢。

Fill 1.玩撲克遊戲時，補到最後一張牌完成同花或順子等；2.補充桌檯上籌碼盤內的籌碼；3.補充遊戲機內的硬幣。

Fill Slip 從出納處移轉籌碼或硬幣、遊戲代幣的制式單據，必須記載日期、申請部門、班別、桌檯／遊戲機序號、幣種、數量、金額、申請人、經手人、核准人等。

Firing 形容玩家投入大量的賭注，像似在燒錢一樣。

First Base 以桌檯遊戲來說，坐在緊鄰發牌員左側的玩家，也是發牌員在發牌與補牌過程中的第一個對象。

Fixed Limit 遊戲投注固定的上下限額。

Flat Betting 平注。維持相同賭注金額大小的下注方式。

Flat Store 指有作弊行為的賭場。

Flat Top 固定的獎額，非累積式的。

Flea 形容玩家提出無理的要求。

Float 遊戲桌檯上籌碼的總額。

Float Cover 桌檯上籌碼盤的加鎖蓋。

Floorperson 賭場中監督並處理發牌員發生失誤的區域主管,以及兼具顧客戶服務協調的職掌。

Floor Man 與「Floorperson」意思相同。

Food & Beverage Culinary 這個部門掌管賭場內所有餐廳的廚房。

Foul Hand 發牌員發錯牌時,區域主管試圖更正錯誤而無法讓玩家滿意時,該局或該玩家的牌將被作廢,稱為「Foul Hand」。

Fourty-twenty 通常在桌檯遊戲的工作人員,採四人制編組,負責三張桌檯,每人工作滿一小時就可以輪休二十分鐘,但由於生意清淡而關檯,造成發牌員過多時,主管即安排每人工作滿四十分鐘就可以輪休二十分鐘。

Force Early out 員工的工作未達到八小時,賭場要求提前下班的情況。

Foreign Chips 外來籌碼。凡是來自於其他賭場,不屬於賭場自身的專屬籌碼。

G

G2E Asia 亞洲國際博彩博覽會。

GBGC (Global Betting and Gaming Consultants) 全球博奕顧問公司。

Gambler's Anonymous (http://www.gamblersanonymous.org) 戒賭者互助會。

Gambling 賭博。

Gambling Harm 指因賭博而造成經濟、工作、酗酒、家庭等方面的影響與傷害。

Game Speed 賭場對於發牌員在各種遊戲進展的基本速度之要求。

Gaming 泛指遊戲與博奕。

Gaming Commission 博奕管理委員會。

Gaming Conference 博彩業學術研討會。

Gaming Control Board & Casino Associations 博奕管理局,相關說明請見

附錄A。

Gaming Control Board Agent 博奕管理局的執法人員。

Gaming Count Sheet (Master Game Report, Hit Sheet, Stiff Sheet) 賭場內每個班次記錄所有桌檯遊戲、老虎機、賓果、基諾、運動彩等的現金、支票、籌碼、硬幣或遊戲代幣、人工支付獎項金額等營業收支，並由值班人、經理人簽名的制式表格。

Gaming law 一套包括「Constitutional Law, Administrative Law, Tax Law, Company Law, Contract Law and Criminal Law」的博奕產業法律。

Gaming Policy Commission 博奕政策管理委員會。

Gaming Regulations 政府對於博奕事業管理的相關配套法律與規則（相關說明可參見附錄C）。

Gaming Standards Association (GSA www.gamingstandards.com) 博彩標準協會。

Garbage Hand 指在二十一點、撲克、牌九、七張等遊戲中，拿到很糟糕的一手牌。

George 賭場工作人員對於給小費很大方的玩家之暱稱。

Getting Down 正在進行投注的動作。

GOP (Gross Operating Profit) 營運毛利率，在某一段時間內，扣除營運的人事成本、設備更新維護、活動佣金、能耗開支後，賭場的營業毛利淨額；不包括銀行利息與相關稅金。

Gorilla 賭場對於投注較大的玩家稱之。

Grave Shift (Graveyard Shift) Grave/Graveyard 原意為墓穴／墓地，早期賭場之所以引用這個單字，是因為賭場的大量玩家在入夜後逐漸離場，整個賭場顯得非常冷清，形容這個班次的特殊情況。一般這個班次的時段分布在午夜12：00 a.m.～8：00 a.m.或 1 a.m.～9 a.m., 2 a.m.～10 a.m.。

Green 價值二十五美元籌碼的統稱，有許多賭場都是以綠色系列作為二十五美元的籌碼，故得其名。

GREF (Gaming Regulators European Forum, http://www.gref.net) 歐洲博彩管理論壇。

Grind (Grind Joint) 原意為磨碎。1.投注非常小、純娛樂的玩家；2.這些玩家是賭場主要利潤的來源。

Grinder 只設定每天在賭場贏一點小錢的玩家。

Gross Gaming Revenue 指賭場在扣除稅捐、薪資和其他開支前的博奕遊戲總收入。

Gross Winnings 賭場博奕遊戲總收入中扣除總支出的盈餘。

H

Hand 不論是莊家或玩家：1.最初發到手中的一手牌；2.遊戲中完成該局最後所持的牌。

Hands Per Hour (HPH) 泛指各種桌檯遊戲的發牌員每小時能夠發出的局數。

Hard Count 賭場該班次或全日的老虎機所有硬幣或遊戲代幣的營業收入。

Hard Drop 老虎機所支付出的硬幣或遊戲代幣的數量。

Heat 1.當賭場工作人員發現有詐欺活動進行中時；2.當桌檯遊戲進行中不斷輸錢，發牌員所承受的壓力。

Hedge 指玩家減少原有的下注額，且選擇與前局相反的選項下注。

HFA (Hispanic Female Adult) 成年西班牙女性。

High Rollers (Premium Players) 投注金額相當大的玩家，又稱為「Whales」。

Hit (Hit Me, Draw) 1.紙牌遊戲中的補牌；2.玩老虎機中獎時，皆可稱之。

HMA (Hispanic Male Adult) 成年西班牙男性。

Hold 又稱為「P.C.」或「Hold Percentage」。泛指賭場桌檯遊戲、老虎機、賓果遊戲、運動彩等的利潤。

Hole Card 底牌。1.紙牌遊戲進行中，牌面朝下發給莊家或玩家的牌；2.遊戲未結束前，沒有曝露的牌。在二十一點遊戲中，如果玩家得知發牌員的底牌，將提高6～9％的勝率。

Hold Percentage 獲利百分比。賭場的任何遊戲都會有一定的獲利百分比，一般情況之下，玩家投入每一百美元玩老虎機時，賭場的獲利為4％，其他遊戲也都有一定的獲利百分比。

Holding Your Own 指玩家在遊戲中，旁人給予「不要過於沉迷，重娛樂」的忠告，最好是不要輸錢，也不要寄望贏很多錢。

Honeymoon Period 與「Beginner's Luck」同意義。

Hook 原意為鉤。在此指「半點數」，例如，6又1/2，即6點半。

Hot 1.玩家的手氣好，不斷贏錢的情況；2.老虎機不斷的開出大小獎。

Hot Deck (Positive Deck) 讓玩家贏多輸少的一副牌或牌靴。

Hotel & Catering Management 酒店及餐飲管理。

Hour-twenty 通常在桌檯遊戲的工作人員，採四人制編組，負責三張桌檯，每人工作滿一小時就可以輪休二十分鐘。

House 指賭場本身。

House-banked Game 只有賭場可以作為莊家的遊戲。

House Edge 賭場在各種遊戲中所占的優勢。

Hustle 發牌員主動向玩家索取小費，通常賭場是禁止發生這種行為。

I

IAGR (International Association of Gaming Regulators) 國際博彩規章管理協會。

ICCL (International Council of Cruise Lines) 國際郵輪委員會。

Identification Credentials 有效的信用卡、駕照、護照等，上面必須要有持有人的親筆簽名。

IGRA (The Indian Gaming Regulatory Act) 印地安博奕管制法。

Imprest Basis　定額備用預付款。賭場的「Cashiers' Cage」和「Slot Booth」部門，在每個班次都會依平日、假日或節慶時節來準備「定額備用預付款」，並在交接班時填寫詳細日報表。

In The Hole　在遊戲中處於輸很多錢的狀態。

Incompatible Function　原意為不相容的職能。在此指將不同部門的員工在其工作職務上短期的互換，以便相互找出該工作崗位可能疏失的部分之作用。

Indian and Tribal Gaming　印第安族裔博奕。（見附錄B）。

In-house Junket Reps　賭場市場部有薪制的業務代表。

In-Meter　泛指：1.老虎機投入硬幣數量、支付獎額、餘額等；2.老虎機或桌檯遊戲累積獎，在電子顯示器上所顯示的金額。

Insert Bill　將現金紙鈔插入代幣交換機、販賣機或遊戲機中。

Insert Coin　指將硬幣或代幣投入交換機、販賣機或遊戲機中。

Internal Audit Manager　賭場內部審計經理。

Internal Audit Supervisor　賭場內部審計主任。

IR　是綜合休閒渡假賭場，「Integrated Resort」的縮寫。

IRS (Internal Revenue Service)　美國國稅署。

J

Jackpot　「中獎」一詞源於撲克遊戲，在十九世紀時，有位玩家在賭場的撲克遊戲中獲得一對「Jacks」並贏得了最高獎金，從此給予獎金的制度因而建立。到了二十世紀四〇年代，大部分在拉斯維加斯的賭場，為了招攬更多的紙牌遊戲或老虎機的玩家們，都提供不同的組合獎金給予玩家盡興，同時從中獲取更多的利潤。

Jackpot Payout　1.老虎機本身支付獎金的最大上限；2.賭場工作人員以人工方式支付獎金；3.其他遊戲所提供中獎的給付方式，都稱為「Jackpot Payout」。

Jackpot Payout Slip 支付獎金的憑證，上面必須載明遊戲種類、檯號、金額、日期、班次、領獎人、經手人、核准人等資料。

Jetons 指賭場的遊戲代幣，與「Token」類同。

Juice 1.與賭場高階主管有良好的關係；2.遊戲中賭場的抽傭部分，與「Vigorish」（Vig）同意義。

Junket 原意為野餐，指由專職仲介人安排到賭場的賭博團。

Junket Commission 賭場支付專職捐客的傭金，通常是採用月結制。

Junketeer 參加賭場宴請招待團的玩家。

Junket Program 賭場宴請招待團的行程、活動內容等排序表。一般來說，賭場將客源分為高端、中階、普通三種類型。

Junket Representative 又稱為「Master」。負責賭場宴請招待團的捐客。

Junket Representative License 賭場宴請招待團業務代表的執照，凡擔任此職務的人員必須要向博奕管理局申請許可證照。（欲了解詳情，請上各地區博奕管理局網站查詢。※信用不佳或有犯罪紀錄者，將無法獲得許可。）

K

K 以「千」為單位的俚語。

Kalooki (Kalookie, Kaluki, kaloochi, Caloochi) 在牙買加十分流行的紙牌遊戲。

Key Control Log 鑰匙領用控管日誌。賭場對於各部門員工領用鑰匙的記錄表，其中包括「Drop Boxes, Safety Deposit Boxes, Count Rooms, Cashiers' Cage」和其他被限制出入的區域。

Key Employee 泛指賭場的主要經營管理者。

L

Ladder Man　在早期年代，賭場在桌檯遊戲區域內放置非常高的高腳椅，讓區域主管坐在椅子上，由較高處監督其工作區域，坐在高腳椅上的區域主管，被稱為「Ladder Man」。

Lammer Buttons　一種用於桌檯上的小圓形標記，不同的標記上面印有「500」、「1,000」或「5,000」的字樣，當玩家上桌從個人信用帳戶領用籌碼時，區域主管會根據玩家們不同的要求，放置不同數字的「Lammer Button」在檯面上，並給予籌碼，當客戶領用單據（類似支票）列印出來，經客戶簽字確認後，區域主管即將「Lammer Button」收回。

Land-based Casino　陸地型的賭場。

Layout　遊戲桌檯上，供玩家選擇下注或放置撲克牌的檯面設計。

Length of play　玩家在賭場各種遊戲中所玩的時間。

Licensing　許可證，泛指經營許可證、工作許可證等。

Limit　玩家在賭場各種遊戲中，所允許每局下注的最小和最大限額。

Live game　泛指有玩家正在進行遊戲的牌桌、老虎機或其他博弈遊戲。

Loan Shark　高利貸。

Lobby　線上遊戲供玩家選項的介面。

Location Number　賭場遊戲區的編號。

Logbook　這是賭場遊戲機部門提供的一種空白制式表格，玩家可以要求工作人員記錄下自己玩老虎機的花費，如果中獎後需要報稅時，這些可以用來當作抵扣憑證。

Long Run　賭場或玩家在任何遊戲中，長期的輸贏結果。

Longshot　不被看好的高風險賭注。

Lottery　樂透，一種彩券遊戲，相關通用詞彙請見PART II。

Loss Prevention/Security　避免損失及安全部門：避免損失及安全部門的職責是保護賭場內所有遊客和員工的財產及安全，以及飯店的其他

硬體設備。

LVCC (Las Vegas Convention Center) 美國拉斯維加斯會議中心。（詳情請
查詢網址：http://www.lvcva.com/index.jsp）

M

Macao Convention & Exhibition Association 澳門會議展覽業協會。（詳情
請查詢網址：http://www.mcea.org.mo/homepage.php）

Macao Inspection and Coordiation Bureau 澳門博奕監察協調局。

Manufacturer's Serial Number 泛指賭場內老虎機、紙幣交換機、遊戲代幣
計量機、賓果和基諾搖獎機等製造商的序號，以便於管理與維護。

Master Game Report (Stiff Sheet) 與「Gaming Count Sheet」相同。

Match Play 高爾夫分為兩種比賽方式：一種是比桿賽，一種則是比洞
賽。Match Play 就是比洞賽的意思，就是十八洞以每一洞的成績來
決勝負；比桿賽就是以十八洞的總成績來決勝負。

Maximum Bet (Max.Bet) 投注的最高上限，在賭場不論是老虎機、桌檯遊
戲或其他博奕遊戲，每玩一局都有最高投注額度的限制。

MBPTW (Must Be Present To Win) 主辦單位在舉辦活動時，在進行抽獎活
動單元規定，只有蒞臨現場活動的顧客才具有贏得獎品的資格。

Milker 形容吃乾抹淨、極為小器的玩家。

Minimum Bet (Min.Bet) 最低下注額度，在賭場不論是玩老虎機、桌檯遊
戲或其他博奕遊戲，每玩一把都有最低投注額度的限制。

MIS (Management Information Systems) 資訊管理系統。

Miss Deal 桌檯遊戲中，因玩家或發牌員的失誤，而造成發牌過程的錯
誤。

MMGA (Minnesota Miniature Gaming Association) 美國明尼蘇達州小型博彩
協會。

Mobile Casino 移動式掌上型賭場，它幾乎涵蓋所有流行的博彩遊戲，以

無線即時傳輸到手機上；賭場為了提供給玩家在餐廳、游泳池畔、健身中心等進行其他活動時，也能同時享受博奕遊戲而衍生出的娛樂服務項目之一。

M. O. D. (Manager On Duty) 值班經理。

Money Management 玩家進賭場遊戲時的自我理財。一般包括：娛樂支出的總預算、平均每日娛樂費用的上限、慎重選檔、設定投資報酬率、善用投注公式、將贏得的賭注另行保管、避免使用信用卡、當日賭資費用已達上限即進行其他活動等。

Money Put In Action 並非指玩家從口袋裡拿出多少錢來下注；假如玩家上二十一點桌檯時，只花一百美元購買籌碼，每局平均投注十美元，在接下來的數小時內贏了九百美元，並改為每局平均投注五十美元，以賭場來說，並不以購買籌碼的一百美元來衡量玩家的「Action」，是依據玩家每局平均投注額和遊戲的時間來給予食宿招待或折扣優惠。

Moolah 鈔票的俚語。

Multi-game Dealer 能夠操作多種遊戲的發牌員。

Multi-player Casino 提供線上玩家彼此相互對賭的網路賭場。

Multiple Deck 指兩副或多副牌以上。

MVG (Most Valued Guest) 與「MVP Most Valuable Player」同意義。

N

NAGRA (North American Gaming Regulators Association) 北美博彩管理協會。

NCPG (National Council Problem Gambling) 全國問題賭博協會。

Negative Expectation 負期望值。賭場預計所提供的遊戲，在一個時間段內可能輸的比率。

Negative Swing 對於莊家或玩家在遊戲進行中，正處於低潮階段的說法。

博奕詞彙

Net Winnings 實際所贏得的金額，有些遊戲：1.賭場抽取一定比例的傭金；2.政府抽取一定比例的稅金。

Newbie 喜愛賭博的新鮮人，又稱為「Rookie」。

Nickels 以五美元為單位的籌碼或遊戲代幣之稱謂。

NIGA (National Indian Gaming Association) 全國印地安人博彩協會。

NNBPTW (Need Not Be Present To Win) 主辦單位在舉辦活動時，為了吸引更多人的參與，在進行抽獎活動單元時，沒有蒞臨現場的顧客也具有贏得獎品的資格。

No Dice 賭場裡是指沒得商量、不可能讓它發生的俚語。

Non-negotiable Chips 賭場辦活動時使用的專用籌碼，無法直接兌換現金，俗稱泥碼或死碼。

No Peek Reader 早期在二十一點桌檯上，發牌員用來檢視底牌的裝置。

Nut 1.經營賭場的營運開支；2.每日只贏取固定金額的玩家。

O

O. T. (Over Time) 逾時加班。

Odds 機率，投注賠率。

OFA (Oriental Female Adult) 成年亞洲女性。

Off-peak Season 淡季。

Offshore Casino 非陸地型離岸的賭場。

OMA (Oriental Male Adult) 成年亞洲男性。

On Call 原意為聽候召喚。指賭場依節慶或季節性的需求，要求兼職人員上班。

On the House 意指賭場招待。

On tilt 玩家因手氣不佳時，在情緒方面跟平時的狀況相較不穩定。

Online Casino 網路線上賭場。

Online Gambling 網路博奕。

On-the-rocks　附帶冰塊的酒水或飲料。

One Game Dealer　只會操作單一遊戲的發牌員。

Opener　在當日當班次將前一班次已關閉的桌檯重新開啟供玩家遊戲的清單。

Original Bet　指在桌檯遊戲進行中，該局投入的原注額。

P

Paddle　將現金或其他相關單據插入桌檯上錢箱中的壓克力製工具。

Pai-Gow (Tiles)　中國的骨牌遊戲，使用三十二張黑色骨牌為賭具，每位參與遊戲者分得四張牌，搭配成前後兩手，後手必須大於前手，俗稱牌九。僅依大小順序概略介紹如下：1.Supreme（至尊寶）、2.Heaven（天牌）、3.Earth（地牌）、4.Man（人牌）、5.Goose（和牌或鵝牌）、6.Flower（梅花或梅牌）、7.Long（長牌或長衫）、8.Board（板凳）、9.Hachet（斧頭或虎頭）、10.Partition（紅頭十或屏風）、11.Long Leg 7（高腳七）、12.Big Head 6（零霖六）、13.Mixed 9（雜九）、14.Mixed 8（雜八）、15.Mixed 7（雜七）、16.Mixed 5（雜五）。如果莊閑兩家任一手牌大小相當，那麼根據牌九傳統規則，莊家贏這手牌。

Pair　相同點數的兩張牌或兩顆骰子。

Papper Play　當玩家以現金下注時，發牌員告知區域主管的術語。

Par　指每台老虎機或桌檯持有的硬幣、遊戲代幣或籌碼的基本金額。

Parley　原意為會談。在賭場中是指「加注」，通常是將贏得的金額不增不減地連原注碼再次投入作為賭注。

Paroli　在法式輪盤遊戲中，「Paroli」是指允許玩家在贏得第一局後，能夠將贏得的注碼「Parley」；有一種下注的系統也以「Paroli」來命名。

Partial insurance　部分保險注，低於標準保險注的注碼。

Past Posting 與「Late Bet」同意義。

Pat 1.二十一點遊戲裡，不論幾張牌在手中，其加總和至少「17」點以上又沒有超過「21」點的一手牌；2.在撲克遊戲中，不需要補牌的情況皆稱之。

Pathological Gambling 病態賭博。

Payoff 玩家在下注後所贏得的賭注。

Payoff Odds 賭注的獲賠率。

Payoff Schedule 各項中獎金額的圖示表。

Payout 1.遊戲機中獎時；2.桌檯遊戲中贏其他對手或莊家時，玩家所贏得的賭注。

Payout Percentage 與「Payback Percentage」同意義。

P.C. 與「Hold」同意義。

Peak Season 又稱為「Shoulder Season」，旺季。

Pencil Man 賭場中負責制訂樓面區域主管和發牌員工作、休假班表的負責人，相當於值班經理的左右手，他必須要熟悉每位發牌員的工作經驗，以便於安排適當的工作崗位與時段。

Pick 一場平分秋色的賽事。

Picture Card 與「Face Card」同意義。

Pigeon 原意為鴿子。1.無知的；2.詐騙的，玩家。

Pile 一疊牌。

Pips 指撲克牌牌面上的點數。

Pit 賭場內由桌檯遊戲所圍成的工作區，閒雜人等是不可以進入的。

Pit Boss 由桌檯遊戲所圍成的工作區內的區域主管。

Pit Clerk 在桌檯遊戲區內的工作人員，主要負責電腦輸入、客戶遊戲記錄等工作。

Pit Manager 桌檯遊戲區內的經理人員，主要負責區域營運工作。

Pit Stand 桌檯遊戲工作區內的電腦工作臺，並具有存放遊戲上使用的相關紙牌、骰子、表格或其他用品等等。

Pitching Game 發牌員以人工洗牌、發牌的方式。

Place Bets 下注。

Plaques 原為醫學名詞「斑塊」。在此指混合了不同的外幣來購買籌碼。

Player 玩家。

Player-banked Game 玩家作莊。發牌員代表賭場下莊後，玩家可以輪流作莊的桌檯遊戲。

Player Ratings 玩家在賭場遊戲賭注大小與時間的評鑑，做為招待之依據。

Playtech 為倫敦證券交易所的上市公司，是世界最大的線上博弈遊戲軟體供應商。

Plug 在洗牌時，將部分的牌夾雜在其他牌之中的動作，稱為「Plug」。

Ploy 玩家在賭場遊戲中所運用的系統或策略。

Poll Tax 人頭稅。新加坡政府推動博奕，規定當地居民進入賭場所收取的入場費。

Poker 撲克，一種紙牌遊戲，相關通用詞彙請見PART II。

Preferential Shuffling 在特殊情況之下，發牌員經授權後不必依照原本的洗牌規則，可以隨即洗牌。

Press a Bet 與「Parley」同意義。

Press It Up 與「Parley」、「Press a Bet」同意義。

Pressing 與「Parley」、「Press a Bet」、「Press It Up」同意義。

Probability 指各種遊戲的機率。

Problem Gambling 問題賭博。

Professional Gambler 指職業賭徒，非病態性的玩家。

Progression Betting 一種視牌局情況而增減注碼的投注系統。

Progressive Jackpot 賭場在各種遊戲中，都可能提供不同金額的累積式獎金，較常見的有老虎機累積獎、賓果累積獎、撲克遊戲累積獎等，但中獎者必須扣除所得稅，每個國家稅法不同，所以扣除比率

不同。我國的樂透彩也是採取此種累積式的類型。

Proposition Bets 合法的額外賭注。

Promotions Coordinator 賭場市場部辦理活動的協調聯絡人。

Pull Tab, Pulltab 一種類似樂透的遊戲,玩家將彩票上的圖案掀開,如果下面的三個獎額數字完全一樣時,即可獲得該數額的獎金。

Punter 英國人對於只玩桌檯遊戲的玩家之稱謂。

Push 平手,莊家與玩家之間相同的點數,不分輸贏。

Q

Quarters 以二十五美元為單位的籌碼。

Queer 偽鈔的另一種稱呼。

R

Racetrack Casino 只提供賽馬、賽狗或賽車賭盤及老虎機的賭場。

Racinos 只提供老虎機的賭場。

Rack Rate 飯店沒有折扣的公告房價。

Rag, or rags 對二十一點遊戲中使用算牌系統的玩家而言,那些牌面小點數的都稱為「Rag」或「Rags」。

Rail 1.遊戲桌檯上緣的靠墊;2.輪盤遊戲轉盤外圍供小白球旋轉的軌道;3.花旗骰遊戲檯上端邊緣供玩家放置籌碼的長型凹槽。

Rank 一副牌價值大小的排列。

Rat Holer 將贏來的籌碼放入口袋中,不讓賭場工作人員掌握贏多少的玩家。

Ratings 賭場對於玩家的評鑑,包括賭注大小、遊戲時間等,做為招待標準的依據。

Rating Slip　賭場工作人員用來記錄玩家遊戲的時間和賭注大小的制式表格。

Re-Bet　重複同金額大小的注碼與同樣的下注選項進行下注。

Recreational Facilities　遊樂設施。

Red Dog　是一種紙牌遊戲。玩家輸贏完全是靠運氣，沒有技巧可言的遊戲。玩家先行投注後，發牌員發給自己兩張牌面朝上的牌，玩家賭發出的第三張牌是否能形成：1.三條；2.卡張，若完成以上兩種情況之一則贏，否則輸掉賭注；3.前兩張牌是連號牌則為和局。

Redemption　指回收硬幣、遊戲代幣或其他優惠券。

Redemption Machine　指回收硬幣、遊戲代幣的計量設備。

Rep.　「Representative」的縮寫，意為代表人。

Request for Credit　老虎機或桌檯遊戲的工作人員，向「Cashiers' Cage」提出硬幣、遊戲代幣或籌碼移轉回cage的申請。

Request for Fill　老虎機或桌檯遊戲的工作人員，向「Cashiers' Cage」提出硬幣、遊戲代幣或籌碼需求的申請。

Reserve Chips　當賭場發現有偽造的籌碼在流通時，會啟用另一套完整系列的籌碼來取代原有的籌碼，這些備用的籌碼稱為「Reserve Chips」。

RFB (Room, Food, Beverages)　指賭場提供住宿、餐食、飲料的服務。

RFBA Comp　指賭場提供住宿、餐食、飲料無限制的招待。

RFID (Radio Frequency Identification)　無線射頻識別系統，該技術目前已運用在賭場的籌碼防偽功能上。

Riffling (Card Riffling)　撥牌，交互切入的方式洗牌。

Rig　以不法的手段來影響遊戲應有的結果。

Rim Card　早期人工記錄長期會員們遊戲時間與賭注大小的專用卡。

Rim Credit　暫支款：暫時借支籌碼給熟悉的玩家，金額通常以小牌子（Lammer）來顯示，直到他們的個人請領作業完成。

Rip off　詐術的俚語。

P
Q
R

Riverboat and Offshore Gambling 泛指非陸地型的離岸賭場。

RNG (Random Number Generator) 電子基諾、輪盤遊戲機內的電腦亂數產生器，主要功能是控制中獎的公平機率。

Roller 在牌靴中，將撲克牌往前推動的捲筒，使發牌員能夠順暢地抽出每一張牌。

Roulette 輪盤遊戲，賭場博奕遊戲之一，相關通用詞彙請見PART II。

Round 1.撲克遊戲中每一輪叫牌或下注；2.桌檯遊戲每一回合的完成；3.賽馬或賽狗在賽場每完成一圈，都稱為「Round」。

Round of Play 指任何遊戲中，完成單一或多個以上的回合。

Rounding 發牌員在遊戲中，以較大單位的籌碼給付給玩家贏得的注碼。例如：玩家投注額為八十五美元，發牌員先由玩家手中取得十五美元的籌碼，再以一百美元的籌碼支付給玩家的贏注，這種情況稱為「Rounding Up」。

Routine 指發牌員輪流休息後，到不同的桌檯工作。

Rover 指在賭場內到處走動，尋找空位可以坐下來參與遊戲的玩家。

Royal Flush （亦稱為**Royal Straight Flush**或**Royal**） 以「Ace」帶頭的同花順子（Ace, King, Queen, Jack和10）；撲克遊戲中最大的組合牌。

Ruin or Element of Ruin 輸得精光。

Rule Card 賭場提供的各種遊戲規則簡介卡。

Run 玩家在遊戲時，不論手氣順暢與否所花費時間的長短。

Rundown 當日所有賽事的賠率一覽表。

Runner 與「Beard」同意義。

Ruse 指詐欺的計畫或手段。

RVP (Recreational Vehicle Parking) 提供房型車、露營車的停車場。

S

Sabot 法語意為牌靴。

Same-day Visitors 短暫停留的遊客。

Sawbuck 指十元美鈔。

Sawdust Joint （美） 對於非豪華型的賭場之稱謂。

Scamdicapper 販售假情報的人，提供不實的贏率及資訊情報的人。

Scared Money 個人經不起輸的錢。

SCOGA (Singapore Cybersports and Online Gaming Association) 新加坡線上
運動彩和網路博奕遊戲協會。

Score 贏得大把的鈔票。

Security Department Member 賭場保安部門的工作人員。

Server 從事端酒服務的女性工作人員。

Session 遊戲單元或遊戲階段。

Sharp 形容非常精明的玩家。

Shift 賭場各部門常態的工作和營運時段。

Shift Boss 與「Shift Manager」同意義。

Shill 賭場為了維持桌檯遊戲的持續進行，或是為了讓遊戲進行的更火
熱，通常會僱用職業的玩家（非老千）參與遊戲，這些職業玩家被
稱為「Shill」。

Shoe 放置紙牌的壓克力製長方型盒，俗稱牌靴。

Shoe Shiner 擦鞋仔。整天在賭場廝混，向客人索取小費的無賴。

Short Pay 當玩家中獎或欲離場時，遊戲機所支付硬幣或遊戲代幣的數
量少於應給付的數量之情況：1.遊戲機本身已給付應有的上限額
度，餘額部分將由賭場工作人員以現金方式支付；2.容器內的硬幣
或遊戲代幣已用盡，須等待賭場工作人員進行補充後，遊戲機方能
給付不足的數量。

Short Run 短暫的投注或短時間的參與遊戲。

Show Business 演藝事業。

Shuffle Master, Inc. 為博奕產業開發、製造和銷售自動洗牌設備、博奕
產品的機台製造商。（詳情查詢：http://www.shufflemaster.com/

R
S

01_company/Careers/index.asp）

Shuffling（又稱**Card Shuffling**） 紙牌遊戲在新的一局遊戲開始時，發牌員依照賭場管理規定將紙牌原先的牌序打亂後再混合起來，整個過程應包括「Riffling, Boxing, Plugging, Cutting」。

Side Bet 額外的賭注。

Single Hand 單手。指玩家在桌檯上遊戲時，選擇投入單一注碼在一個投注區；通常賭場允許玩家在二十一點、牌九或七張的單局遊戲中可同時玩兩手或三手為上限；VIP包檯情況例外。

Singles 指一美元籌碼。

Size Into 以清點好的一疊籌碼為標準，來丈量同單位未清點的一堆籌碼。

Skin 指一元美鈔。

Skoon 一元美鈔的另一種名稱。

Sleeper 1.離桌時遺漏籌碼在桌上的玩家；2.贏了賭注卻誤認輸了而離座的玩家。

Slip Dispenser 列印「Fill」、「Credit」、「Marker」、「票券」等單據的列表機。

Slot Machine 老虎機，賭場博奕遊戲之一，相關通用詞彙請見PART II。

Smart Cashiers 自動收銀系統機，可供玩家將贏得的硬幣或籌碼直接轉入記名卡中。

Soft Count 泛指：1.桌檯上現金或支票的收入；2.老虎戲內現金的收入；3.其他部門所有營業收入。

Soft Count Room 清點現金、支票等營業收入的安全管制室。

Spanish 21 一種類似於二十一點的紙牌遊戲，但六副牌中取出所有的「10」，如此一來，剩下的小牌大大降低了玩家的機率。因此，在遊戲規則上不同於一般的二十一點遊戲。下面僅列出部分規則：1.玩家「21」點贏莊家「21」點；2.五張牌「21」點賠率為「3：2」；3.六張牌「21」點賠率為「2：1」；4.七張牌或以上「21」點

賠率為「3：1」；5.分牌後可以補牌或加倍注碼；6.分牌可以分三次；7.任何點數都可以加倍注碼等等。

Spinner 運氣、手風很順遂的玩家。

Sports Pool 運動彩金池。

Spread 複合式的下注方式。

Stack 以二十個籌碼為一個單位。

Stage Show 舞臺表演秀。

Stand （又稱**Stand Pat**） 在紙牌遊戲中，不論是莊家或玩家停止補牌時的術語。

Stiff 從來都不給小費的玩家。

Stiff Sheet 與「Gaming Count Sheet」同意義。

Straight Bet 遊戲中的投注額度，維持不增不減的投注方式。

Streak 在賭博遊戲中，手氣順或不佳的時候。

Streak Betting 連勝投注法，又稱為「Progressive Betting」。

Strike Number 均衡點，在算牌系統中，不論是正分或負分時，這個「Strike Number」是用來增加或減少投注的參考數據。

Stripping （又稱**Card Stripping**） 洗牌中一種的手法，發牌員將紙牌由上而下抽出不等張數混合的方式。

Sucker Bet 投下了不明智的賭注，即投下莊家贏面極高的賭注。

Superstitions 迷信。

Surveillance 監控室，為賭場用來對人們的行為、活動等進行監視的控制室，相關通用詞彙請見PART II。

SVIP （又稱**Super VIP**） 極為重要的客戶。

Swing Shift 指時段分布在4：00 p.m.～午夜12：00 a.m.或 5 p.m.～1 a.m.、6 p.m.～2 a.m.的班次。

Sydney Convention and Exhibition Centre Darling Harbour 澳洲雪梨會議展覽中心。（詳情請查詢網址：http://www.scec.com.au）

System 指玩牌或投注的系統。

博奕詞彙

T

Table Bank（又稱**Table Inventory, Table Load, Chip Tray Float**） 指桌檯上籌碼盤中的硬幣、籌碼的盤存量。

Table Game 桌檯上的遊戲。

Table Game Drop 指該桌檯或所有桌檯遊戲當日或該班次的現金、外來籌碼、信用領據總營業收入。

Table Games Supervisor 桌檯遊戲部門的樓面區域主管。

Table Game Win 與「Table Hold」同意義。

Table Hold 指該桌檯或所有桌檯在八小時的營業時段裡，所有營業收入扣除付出的籌碼後的利潤。

Table Limit 桌檯遊戲每局每名玩家下注的上下限額。

Take Down 玩家取消原來的投注選項，暫停參與遊戲。

Taking the Odds 一般賭場的遊戲在「Odds」上可分為「Taking the Odds」和「Laying the Odds」兩種。前者為「接受有利的賠率」，也就是說投入的賭注小於贏得的賭注，後者剛好相反。

Tapped Off 發牌員在離桌前，將兩手翻轉的手勢。

Tapping Out 形容玩家因輸光了賭本才收手。

Ten Value Cards 指撲克牌中的「10's」、「Jack's」、「Queen's」或「King's」。

Theoretical Lost 賠付理論值。

Theoretical Win 勝率理論值。公式為：勝率理論值＝玩家平均投注額×回合／時×遊戲時數×賭場在該遊戲所占優勢。

Third Base 桌檯遊戲裡緊鄰發牌員右側的玩家，也是最後發到牌及補牌的對象。

Three-Card Monte 是英國人在十六世紀所發明的紙牌遊戲。每位玩家發三張牌，最佳的一手牌為三條「3　3　3」，依序為「A-A-A、K-K-K…」，後為同花順、順子、同花、對子、Ace、King……等。

Tie 平手：在遊戲中不論是玩家或莊家手中的牌大小一樣時，與Push或Stand-off同意義。

Tile 中國的牌九、麻將牌。

Tilt 形容玩家在遊戲中失控的情況。

Tom 指捨不得給小費的客人。

Top Card 1.一副牌或牌靴最上面的牌；2.二十一點遊戲發牌員手中牌面朝上的牌。

Toke 「Token」的縮寫，1.遊戲代幣；2.玩家在遊戲中獲勝時，給予發牌員的小費。

Toke Box 發牌員的小費箱。

Token 賭場自行製造的遊戲機專用代幣，一般常見的有「1.00」、「5.00」、「25.00」、「100.00」美元等四種。

Token Sheet 發牌員小費名單。

Touch Screen Table Games 近代所發展的觸控式桌檯遊戲，包括老虎機、骰子、撲克、二十一點、輪盤等各種不同遊戲，此類型的桌檯遊戲降低了賭場營運的風險與弊端，除了提高營運收益外也節省了人力成本，並改變了傳統上使用籌碼或遊戲代幣的方式，未來是否能普及全球，仍有待市場的考驗。

Tournament 基本上是提供給一羣玩家的遊戲競賽，包括老虎機、撲克、骰子、二十一點等，通常是要收取入場費，並提供不同數額的獎金與獎品。

Travel Disbursement Voucher 交通費支付票券。玩家在賭場有下列情況可以領取該費用：1.符合賭場招待條件；2.輸光而身無分文。

Trente et Quarante (Thirty and Forty) 一種法式紙牌遊戲，遊戲中有五種選擇：紅或黑（Rouge或Noir）、同花色或不同花色（Couleur或Inverse）、和局（Refait）。

Triple Shot 是一種桌檯遊戲，綜合了「Casino War」、「BlackJack」和「Poker」三種遊戲，玩家可以依序投下三個賭注同時玩這三種遊

戲，各遊戲原規則不變。

Tronc 發牌員的小費箱。

True Odds 實際的賠率。

Turn Over 原意為變換。在此指賭場營運班次的交接。

Twenty-Three 一種法式的紙牌遊戲。

Twenty-Two 與二十一點遊戲玩法相同，唯一不同之處在於該遊戲沒有所謂的「爆牌」（Bust Hand），最大一手牌為22點，其大小排序為：22＞21＞23＞20＞24＞19＞25等。

U

Underlay 指不明智選擇的下注。

Unique Bonus 獨有的紅利。

Unit (Betting Units) 玩家下注的單位。

UNLV (University of Nevada, Las Vegas) 美國內華達州拉斯維加斯州立大學，為美國頂尖之旅館管理學院之一，該學院備有大量博奕產業資訊可供查詢。（欲知詳情可查詢網址：http://www.unlv.edu）

UNR (University of Nevada, Reno) 美國內華達州雷諾州立大學，為美國頂尖之旅館管理學院之一。（欲知詳情可查詢網址：http://www.unr.edu）

Unredeemed Chip Liability 未贖回的籌碼，主要是：1.玩家收藏，2.玩家遺失。

Up Card (Upcard) 撲克牌有點數的牌面朝上。

V

Value Chip 有現金價值的籌碼，與「Chip」同意義。

Vault 與「Coin Vault」同意義。

Velocity of Play 與「Game Speed」同意義。

Verbalize 以口頭方式進行籌碼的移轉。在緊鄰的兩張桌檯，因不同單位的籌碼耗用情形不同，區域主管會進行適當的調整，以口頭的方式告訴該桌發牌員進行互換。

Video Pull-tabs 電子式的即時彩遊戲。

Videomat Casino 沒有發牌員或工作人員在現場服務，只提供老虎機、電子輪盤機的小型遊樂賭場。

Vigorish 1.賭場的優勢；2.賭場抽取的傭金。

VIP A Very Important Person的縮寫，指非常重要的客人。

Virtual Gambling 指網路上虛擬的賭場遊戲，雖然沒有真正的發牌員或桌檯，但仍有實質賭注交易的遊戲。

Voucher 1.樂透彩券；2.老虎機票券；3.活動優惠券。

W-2G form 玩家在賭場玩老虎機、賓果、基諾、運動彩等贏得高額獎金時，必須填寫的申報表格。

Wager 1.投注的另一種說法；2.玩家投注的金額數。

Waiver 棄權聲明，到賭場謀職時，必須要簽署的棄權聲明書，給予賭場正式合法的身家背景調查權。

Washing 發牌員在離桌前，將雙手正反轉以示沒有夾帶任何東西離桌的手勢。

Waterpark Resort 水上樂園渡假村。

Wave 發牌員詢問玩家是否要買保險的手勢。

Wave off 玩家告訴發牌員自己不需要補牌的手勢。

WBA (World Boxing Association) 世界拳擊協會。

WBC (World Baseball Classic) 世界棒球經典賽。

T
U
V
W

WBC (World Boxing Council)　世界拳擊理事會。

WBO (World Boxing Organization)　世界拳擊組織。

Web Wallet　網路遊戲所提供的電子錢包。

Webside Gaming　網路遊戲。

Weighed Count　賭場內以計重方式來清點硬幣的金額，是一種十分精準的設備。

Well　老虎機台上一種特殊材料製造成的容器，當玩家中獎時，老虎機內的硬幣或遊戲代幣開始掉落在此容器中，並發出非常奇特的聲響。

Welsh / Welch　沒有能力償付賭博所欠的賭債。

WFA (White Female Adult)　成年白人女性。

Whale　對於每局賭注不低於一千美元為單位的豪客之暱稱。

Wheel (Big 6, Wheel of Fortune)　俗稱「幸運輪」，由於該遊戲玩家的勝率遠遠低於莊家的勝率，所以未能普及。

White Meat　指利潤或紅利。

Whiz machine　與「Slip Dispenser」同意義。

Win　1.玩家在遊戲中的獲利；2.賭場老虎機或桌檯遊戲的獲利。

WMA (White Male Adult)　成年男性白人。

Worst Bets　對於玩家來說，獲勝率偏低的遊戲。下列：Keno、Big Six Wheel、Casino War的「Tie」、Craps的「Proposition Bets」、Caribbean Stud的「Side Bet」、BlackJack 的「Insurance」、Let it Ride的「Side Bet」、Baccarat的「Tie」、Roulette的「Double Zero」、Slots的「Progressive Jackpots」，賭場的優勢都高於5%。

Written Up　書面警告，賭場對犯錯的員工進行口頭警告無效時，下一步都會採取此方式。

Y

Yield Management　賭場根據淡旺季進行房價調整以增加收益的管理模式。

Z

Z-Game 賭場裡最小賭注的遊戲。

Zuke 與「Tip」同意義。

Part II

進階篇

1. Baccarat（百家樂）通用詞彙

　　Baccarat即百家樂，法語為「Punto Banco」，源於中世紀的義大利，其命名取自義大利語中的「零」，於1483年Charles VIII of France（1483-1498）執政時傳入法國；在大部分撲克遊戲裡的「10's / Jack's / Queen's / King's」占有較高價值，但在百家樂遊戲中卻只算為「零」。在該遊戲中，玩家需要選擇性投注玩家「Player」或莊家「Banker」兩者之中誰能取得較接近「9」點，或選擇投注和局「Tie」。

Banco　1.法語為莊家；2.當玩家決定投下其全部的注碼時，稱為「Banco」。

Burning　棄牌。此遊戲開始前，發牌員開封六至八副新牌，經過洗牌混合程序後，將翻開第一張牌，如果是「6」點，發牌員將會把牌靴中的前六張牌棄用。

Carte　法語意為要求再發一張牌。

Chemin De Fer　一種變化型的法式百家樂遊戲，玩家可以輪流發牌作莊，賭場從中抽取佣金；又稱為「Chemmy」。

Coup　法語，意為玩一回合的百家樂遊戲。

Croupier　法語指發牌員，俗稱荷官。

Double Fortune Baccarat　同時有兩個牌靴在桌檯，玩家可以選擇玩其中一個或同時玩兩個，遊戲規則不變。

Easy Baccarat　在澳門的賭場較常見的一種百家樂遊戲，其遊戲規則與一般百家樂相同，唯一不同點是投注在莊家時：1.所有獲勝都不用支付佣金；2.三張牌加總為「7」點獲勝時，投注在莊家的注碼無法獲得給付；另外，有額外的投注選項叫「Dragon Bet」，即投注在莊

家「7」點，獲勝時的賠率為40：1。

Fading 下注。

Jump 百家樂記錄卡或電子看版上，莊家或閒家的交替走勢。

Ladder Man 百家樂遊戲中，負責監督百家樂發牌員工作的樓面區域主管。

Lammers 百家樂遊戲中，有些賭場在玩家押莊獲勝時，先以「Lammer」來標記玩家應付的5%佣金，到該副牌靴結束時，才一次性收取。

Le Grande 法語，意為天王「9」，又稱為「The Big One」。

Le Petite 法語，意為天王「8」，又稱為「The Little One」。

Mini-baccarat 迷你百家樂，一般同桌只能容納六名玩家，而且只有一名發牌員直接翻牌，玩家沒有權利接觸到牌，與大型百家樂桌檯遊戲規則無異。

Monkey 東方人對於 10's / Jack's / Queen's / King's 的暱稱。

Natural 莊家或閒家最初發到的兩張牌加總和為「8」或「9」，稱為「天王」。

No Commission Baccarat 這種百家樂在東南亞、澳門較為普遍，與傳統百家樂的遊戲規則相同，唯一不同之處在於莊家若是以「6」點贏閒家時，押莊者該局只能贏得下注額的50%；莊家以其他點數獲勝時，並不抽取任何佣金。在新加坡則是莊家若以「8」點贏閒家，押莊者該局只能贏得下注額的50%。在菲律賓則是莊家若以「7」點贏閒家「4」點，押莊者該局只能贏得下注額的50%。

Overriding Rule 莊家或閒家最初發到的兩張牌加總和為「8」或「9」，不再進行補牌。

Palette 百家樂遊戲中，發牌員將紙牌傳遞給玩家的工具，一般為木製品；這種工具在歐洲或高級俱樂部較普遍使用。

Player 指閒家。

Punto 法語意為閒家。

Punto Banco 歐洲人對於百家樂遊戲的稱謂。按字面解釋為「對立的雙

方」。

Railroad　與「Chemin-de-fer」同意義。

Same　百家樂記錄卡或電子看版上，莊家或閒家連莊的走勢。

Shuffle Up　發牌員在遊戲中進行洗牌的動作。

Single　百家樂記錄卡或電子看版上，莊家或閒家單一的走勢。

Standoff (Tie)　遊戲中莊家與閒家的牌其加總和為相同的點數，又稱平手。

Trend　俗稱「牌路」。

Tie　平手或和局；玩家若押在和局，賠率為8：1（各地區或賭場有所不同）。

Vertical　百家樂記錄卡或電子看版上，莊家或閒家的垂直線走勢（連莊）。

2. BlackJack（二十一點）通用詞彙

　　BlackJack遊戲在1700年創始於法國，1800年傳入美國。其命名源自法語的「vingt-et-un」，也就是「21」的意思。美國人稱為「BlackJack」。二十一點遊戲裡，最初發到手的兩張牌加總和為「21」點時稱為「黑傑克」，是遊戲中最大的王牌，大於三張或多張牌加總和為「21」點；賠率為1.5：1。

Ace Poor　一副牌或牌靴中，已出現過很多張「Aces」，剩餘的牌中就沒有太多的「Aces」。

Ace Rich　一副牌或牌靴中，還有很多張「Aces」尚未出現。

Al Francesco (?-)　在1970年代，發明二十一點遊戲「團隊運算」的創始者。曾於1977年出版 *The Big Player* 一書。

Arnold Snyder (?-)　二十一點遊戲名人堂的七位創始成員之一。曾出版 *The BlackJack Formula*、*Blackbelt in BlackJack*、*The BlackJack Shuffle Tracker's Cookbook*、*Big Book of BlackJack*、*The Poker Tournament Formula*、*The Over/Under Report*、*How to Beat the Internet Casinos and Poker Rooms* 等書籍，並極力爭取職業賭徒在社會上的權益；被尊稱為「二十一點遊戲的莎士比亞」。

BlackJack Hall of Fame　成立於2002年的二十一點名人堂。

BlackJack Rules　二十一點遊戲規則。以下是在牌桌上常見的二十一點遊戲規則。

‧H17：莊家為軟「17」點時，發牌員必須要補牌。

‧S17：莊家為軟「17」點時，發牌員必須停止補牌。

‧DA2：允許玩家以任何點數的兩張牌進行加注。

· DAS：允許玩家在分牌後，仍可以進行加注。

· RSA：允許玩家在分「Aces」牌後，如又拿到「Ace」仍可以再次分牌。

Back Counting 遊戲中站在其他玩家後面算牌，等到有利條件時才開始下注。

Banker 二十一點遊戲是以賭場為莊家，故在此「Banker」是指賭場本身。

Basic Strategy 指玩家在玩二十一點遊戲時，撇開使用算牌的技巧，以基本的統計學方式來玩遊戲的基本策略。

Break 爆牌，在二十一點遊戲裡，不論是玩家或莊家因補牌而導致超過「21」點，又稱為「Bust」。

Break Hand 在二十一點遊戲裡，不論是玩家或莊家因補牌而導致超過「21」點的一手牌。

Break the Deck 洗牌。遊戲中，區域主管要求發牌員重新洗牌的另一種說法。

Card Counting 在二十一點遊戲裡，早期有許多玩家都會研讀職業賭徒撰寫的算牌技巧，以提高自己的勝率；一般較為普遍使用的系統有：Ko Count、Hi-Lo Count、Hi-opt I Count、Hi-opt II Count。

Double Down (Doubling Down) 加倍注碼：在二十一點遊戲的遊戲規則裡，有些賭場允許玩家拿到的最初兩張牌（9/10/11或是任何點數，各賭場有不同的遊戲規則。）有選擇性的加倍（可等於或小於，但不能大於）這一局的原下注額。

Early Surrender 投降：在二十一點遊戲進行中，當莊家的牌面為「Ace」，發牌員尚未查看底牌時，玩家可以買保險或投降，投降是輸掉原下注額的一半。

Even Money 相等賠率。在二十一點遊戲進行中，當莊家的牌面為「Ace」，發牌員尚未查看底牌時，若玩家手中兩張牌為黑傑克時，即可要求發牌員以1：1的比率賠付。

Face Down Game　發牌員將有點數的牌面朝下發給玩家的二十一點遊戲。

Face Up Game　發牌員將有點數的牌面朝上發到玩家面前，玩家不能觸碰任何牌的二十一點遊戲。

Favorable Deck　對玩家有利的一副牌。

Five Card Charlie or Charlie　早期賭場的二十一點遊戲中，若玩家超過五張牌且加總和沒有超出「21」點，不需要贏莊家的點數就算贏了該局。

Hand-held BlackJack　發牌員以手握牌的方式發牌。一般是指一副牌或兩副牌的二十一點遊戲。

Hard Hand　或稱為「Hard Total」不論是莊家或玩家手中的「Ace」當「1」點計算總點數的一手牌；例如最初兩張牌為「10＋6」，補牌時拿到「Ace」，總點數為「硬17點」。

Harvey Dubner　Hi-Lo（High/Low）算牌系統的創造者。

Heads Up or Heads On　玩二十一點時，沒有其他玩家參與，單獨與發牌員一對一的情況。

Insurance　保險，在二十一點遊戲進行中，若發牌員手中面朝上的牌為「Ace」，但尚未查看底牌時，玩家可選擇性地以自己原下注額的1/2作為保險金賭注，若莊家有「BlackJack」（黑傑克），則保障了自己這一局的賭注，若莊家沒有「BlackJack」，則輸了這個1/2的額外賭注。

Invincible Hand　一手無論補什麼牌都不會超出「21」點的牌。

James Grosjean (?-)　最年經的二十一點名人堂成員，也是最頂尖的底牌分析大師，曾在2000年出版 *Beyond Counting: Exploiting Casino Games from BlackJack to Video Poker* 一書。

Johnny Chang (?-)　MIT（麻省理工學院）的電機系高材生，電影《決勝二十一點》就是根據他的故事改編而搬上銀幕的，在2007年被徵選進入二十一點名人堂。

Julian Braun (1929-2000)　創造出二十一點遊戲「Hi-Lo」算牌法和基本策略（Basic Strategy），而登入二十一點名人堂。

Keith Taft (?-2006)　二十一點名人堂成員之一，首位運用高科技擊敗二十一點遊戲的電子工程專家。

Ken Uston (1935-1987)　Al Francesco的高徒之一，十六歲進入耶魯大學（Yale University）的數學神童，在1981年出版 *Million Dollar BlackJack* 一書。

Ko Count　全稱為「Knockout BlackJack Card Counting System」，創造者為「Olaf Vancura (?-) 和Ken Fuchs (?-)」。

Las Vegas Strip Rules　二十一點遊戲中，1.莊家軟「17」點不補牌；2.玩家可以在起手的兩張牌是任何點數的情況下加注；3.分牌後不能加注。

Lawrence Revere (?-1977)　曾出版 *Casino Pit Boss*、*Playing BlackJack as a Business*，而 *Playing BlackJack as a Business* 書中所敘述的「Revere Point Count Strategy、Revere Five-Count Strategy、Revere Plus-Minus Strategy、Revere Ten-Count Strategy」被視為最有效的算牌技巧，為史上最暢銷的二十一點算牌參考書，憑藉本書而成名登入名人堂成員之一。

Marker Card　發牌員在洗完牌後，要求玩家切牌用的塑膠製卡片。

Max Rubin (?-)　二十一點名人堂十二位成員之一，也是電視台講解二十一點遊戲的名嘴，曾出版 *Comp City: A Guide to Free Gambling Vacations*，書中詳細的解說如何花最少的錢參與賭博遊戲，而能享受最多的免費招待。

Miguel de Cervantes　最早一本有關二十一點算牌的書籍，由西班牙人Don Quixote（9. 29, 1547 - 4. 23, 1616）於1605年所出版。

Minus Count (Negative Count)　二十一點遊戲的算牌系統裡，是以正負分來計算其補牌與投注的依據，當出現過的牌加減後的負分值較高時，接下來要拿到「黑傑克」的機率也降低，對於莊家或玩家而言，補

牌也不容易超出「21」點。

Multi Deck Table 多副牌的二十一點遊戲檯。

Natural 二十一點遊戲裡，不論是莊家或玩家發到手的最初兩張牌為黑傑克。

Negative Count 與「Minus Count」同意義。

No Dealer Hole Card 這是近年來許多賭場為了防範玩家算牌，而廣為推動的二十一點遊戲；發牌員在每局開始時，只發牌給自己一張牌面朝上的牌，沒有發第二張底牌，在所有玩家補完牌後，才發給自己第二張牌。

No-peek Game 發牌員不檢查底牌的二十一點遊戲。

Over 二十一點遊戲裡，不論是玩家或莊家因補牌而導致超過「21」點時稱之。

Perfect Pairs 近年來二十一點遊戲的遊戲規則裡，賭場提供玩家額外的選項，這些新規則是在傳統規則下延伸出的新玩法，並未改變原有的遊戲規則，其中包括：Mixed pair「梅花2＋紅心2」、Coloured pair「梅花6＋黑桃6或方塊8＋紅心8」和Perfect pair「方塊K＋方塊K」等。

Peter Griffin (?-) 職業二十一點遊戲高手，曾出版 *The Theory of BlackJack: The Complete Card Counter's Guide to the Game of 21* 和 *Extra Stuff: Gambling Ramblings* 兩本名著，至今還有許多人延用他的算牌系統。

Plus Count 二十一點遊戲有不同的算牌系統，一般來說，當已出現的牌加總值正分愈高時，表示已出現的小點數牌較多，尚未使用的牌出現黑傑克的機率相對提高，若玩家手中點數只有「12～16」點時，如果要補牌，也很容易超出「21」點。

Point Count 在算牌的系統裡，每一局階段性結束時所計算下來的「值」。

Positive Deck 與「Favorable Deck」同意義。

Preferential Shuffling 早期有許多職業賭徒精於二十一點遊戲的算牌技巧，當賭場主管發現該特定對象使用算牌技巧十分精準時，會要求發牌員及時地洗牌，以降低賭場的損失。

Push 平手或和局：遊戲中不論是玩家或莊家手中的牌大小一樣時稱之。

ROS 「Rule of Six.」指單副牌的二十一點遊戲，發牌員控制牌局的基本技巧之一；例如：有「1」名玩家時，發牌員只發「5」局；有「2」名玩家時，發牌員只發「4」局；有「3」名玩家時，發牌員只發「3」局，依此類推，玩家人數與發牌局數加總和永遠是「6」。

Running Count 在玩二十一點遊戲時，從遊戲一開始就運用算牌技巧，能夠較精準的掌握投注大小和助於補牌的決定。

Scratch 玩家要求發牌員給予補牌的手勢。

Shuffle Master 總部設於美國內華達州拉斯維加斯的博奕機台製造商。

Shuffle Up 早期賭場為了防治玩家在二十一點遊戲進行中算牌，通常區域主管會適時要求發牌員提前洗牌的術語。

Shuffle Tracking 洗牌追蹤法，職業玩家使用的一種高階算牌技巧。

Single Deck 單副牌，指一副完整的五十二張撲克牌。

Snapper 在二十一點遊戲裡，任何兩張牌加總為「21」點稱之。

Soft Hand 不論是玩家或莊家，手中的「Ace」牌以「11」點計算的一手牌。例如：「Ace＋7」，總點數為「軟18點」。

Split Hand 分牌，玩家將手中發到的對子分為兩手玩，分開另一手的注碼不能大於或小於原有下注額，必須等於原下注額。

Standing Hand 遊戲中，莊家的牌加總值是硬的「17」點或以上，不需要再補牌的情況。

Stand-off 莊家和玩家平手的另一種說法。

Stand or Stay 停牌。遊戲中玩家不需要補牌的術語。

Steaming 遊戲中，玩家陷入非常糟糕的處境，情緒十分低落的情況。

Stiff Hand 在二十一點遊戲中，持有「12～16」點的牌，也許只要補一

張牌就會超出「21」點,獲勝機會較低的一手牌。

Tell Play 早期的二十一點遊戲,發牌員是要查看底牌的,往往有些玩家會觀察發牌員的動作或眼神來決定是否要補牌。

Ten Count System 由美國數學教授Edward O. Thorp（8.14.1932-）於1962年創立二十一點遊戲算牌系統;他在1966年出版 *Beat the Dealer* 一書。

Ten Poor Deck 在發牌過程中,已用盡大部分的「10's、Jack's、Queen's 或King's」。

Ten Rich Deck 在發牌過程中,大部分的「10's、Jack's、Queen's 或 King's」尚未出現。

Tommy Hyland (1956-) 被徵選進入二十一點名人堂的七位創始成員之一,曾創下帶領最長久、獲利也最成功的團隊的歷史記錄。

Too Many 遊戲中補牌時超出「21」點的另一種術語。

True Count 在算牌的系統裡,不斷的計算剩餘下來未發出的牌之「值」。

Twenty-One 二十一點,黑傑克的另一種名稱。

Wong, Wonging, Wonger 二十一點「走演算法」的發明者史丹佛‧王（Stanford Wong）,本名為Mr. John Ferguson（1943-）。

3. Cage（帳房，籌碼兌換處）通用詞彙

Cage（帳房），或稱籌碼兌換處，賭場中專門負責所有對內、對外兌付業務，且受到嚴密監控保護的工作區，可以算是賭場中的銀行。

Cage 常用詞：

- A / C = Account Closed　帳戶已關閉。
- BKCY = Bankruptcy　已破產。
- FGY = Forgery　偽造的文件。
- NOCR = No Credit　沒有信用記錄。
- NSF = Non-sufficient Funds　存款不足。
- P / S = Payment Stopped　停止支付業務。
- RTM = Refer to Maker　歸於付款承諾。
- SETT = Settlement　進行交易結算。
- S / I = Signature Irregular　不正常的簽名。
- TCOL = To Collection Agency　送交討債公司。
- TSR = 2 Signatures Required　需要兩位簽署人。
- UTL = Unable to Locate / No Account　無法查到該帳戶。
- W / O = Write Off　沖銷。
- 4 in 14　任何客戶在四家或以上的賭場申請信用額度時，需要十四個工作天才能完成。

Bad Debts　壞帳。

Bank Draft　銀行匯票。

Cage / Casino Cashier　在賭場出納櫃檯負責兌付服務、信用申請等業務的工作人員。

CAGE

Cage Manager　賭場負責出納櫃檯業務、人員管理的經理人。

Cage Supervisor　賭場負責出納櫃檯業務、人員管理的值班主管。

Camouflage　玩家至出納櫃檯從自己在賭場的戶頭或以信用卡領取現金或籌碼。

Cash Check　玩家至出納櫃檯以自己開戶銀行的個人支票領取現金或籌碼。

Cash Count Sheet　「Cage」內所有硬幣、遊戲代幣、籌碼、支票等有價物品的清點日報表，各班次在交接時所必須填寫的報表。

Cash Equivalents　有價票券、信用卡等。

Cash Loads　由「Cage」所轉入遊戲機的硬幣、遊戲代幣或桌檯上籌碼的數量。

Cash out　離開賭場時，將籌碼或遊戲代幣拿到出納櫃檯兌換成現金。

Cashier's Checks　銀行本票。

Central Credit　一種為賭場或賭場相互之間，提供客戶信用資料與查核服務的公司。

Certified Checks　保付支票。

Check Credit Slip　賭場核准玩家開立支票、使用信用額度的日報表。

Chip　原意為馬鈴薯片或電腦晶片。在賭場稱為籌碼，是一種塑膠製圓形板，上面印有不同數字代表其價值；一般來說，大部分賭場都採用圓形，但也有些賭場對於價值較大的籌碼採用長方型。

Chip Rack　用於裝盛籌碼的壓克力製長方型盒，通常這種籌碼盒有五排凹槽，每排可放置剛好二十個籌碼，一個籌碼盒總共可放置一百個籌碼，這種規格的設計是為了便於清點籌碼。

Corresponding Bank　往來銀行。

Counter Check　賭場櫃檯所提供的空白支票，以供玩家領取現金或籌碼使用，而擁有使用權的玩家，必須先提供個人銀行帳戶資料，經審查核准後，方能使用。

Counterfeit Money　偽鈔。

Credit Limit　玩家在賭場所取得的信用額度。

Credit Manager　負責客戶信用申請、審核、催收等相關業務部門的經理。

Credit Play　到賭場遊玩時，玩家根據賭場所核定的信用額度來提領籌碼或遊戲代幣參與遊戲活動，不需要自備現金的情況。

Credit Slip　1.玩家以信用額度參與遊戲活動時，領用作業程序的單據；2.桌檯上多餘的籌碼送返Cage時的作業單據。

Credit Supervisor　負責客戶信用申請、審核等相關業務部門的值班主管。

Credits Collect　賭場要求玩家支付個人所領用的信用額度。

Customer Windows　專門為客戶服務的櫃檯。

Days of Grace　寬限日期。

Deposit　玩家進入賭場時，先將有效支票或現金存放在賭場的收納櫃台，以備使用。

Depositor　存款戶。

Domestic Bank　國內銀行。

Endorse　在支票背面簽名、背書。

Faux Chip　偽造的籌碼。

Fill Bank　專門為桌檯或老虎機補充籌碼和硬幣、遊戲代幣等業務的櫃檯。

Front Money　玩家進入賭場時，先將現金存放在賭場的收納櫃台，等到要上桌遊戲或玩吃角子老虎機時，將名字或單據交予工作人員，經確認無誤後，即可領用籌碼或專用代幣。

Local Bank　本地銀行。

Main Bank　負責所有現金、硬幣、遊戲代幣等兌付業務，是「Cage」部門的神經中樞。

Marker　玩家先提供個人銀行帳戶資料，經賭場相關部門審查核准後，方能在櫃檯或桌檯上領用。

Marker Bank　專門為顧客辦理信用往來等業務的櫃檯。

Money Orders　匯票。

NCVC (No Cash Value Chip)　沒有現金價值的籌碼，屬於活動專用籌碼。

Official Rate　官方匯率。

Overdraft　透支，超過賭場所核准的信用額度。

Overseas Bank　國外銀行。

Payment by Cheque　以支票支付。

Payment in Full　付清。

PayPal　總部設在美國加州聖荷西市（San Jose, CA）的網際網路服務商，允許使用電子郵件來標識身分的使用者之間轉移資金，避免傳統的郵寄支票或者匯款的方法。是目前網路遊戲公司普遍採用線上付款的模式；但是用這種支付方式轉帳時，PayPal公司收取一定金額的手續費。

Player Cash Deposit　與「Customer Deposit」同意義。

Player Check　指玩家提供個人開戶銀行的私人支票，用來向賭場提領籌碼或遊戲代幣的憑據。

Replenish Banking Outlets　補充各工作櫃檯現金、籌碼或遊戲代幣的需求。

Returned Check　由玩家的銀行退回給賭場的個人支票，可能是空頭帳戶、存款不足或其他原因而遭到退票。

Safekeeping Deposits　玩家將所攜帶的貴重物品存放在出納處的保險櫃中。

Snapper　「$2.50」籌碼。二十一點遊戲中，當玩家投下奇數注碼又拿到黑傑克時，發牌員會使用「Snapper」來支付奇數的注碼。例如：35元的投注額，黑傑克的賠率為1.5：1，總金額應為35元＋17.5元，其中的2.50元就以專用籌碼來支付。

Specimen Signature　簽字式樣。

To Suspend Payment　止付。

博奕詞彙

Traveler's Checks　旅行支票。

Treasurer's Checks　本票。

Wet Chips　海洋型賭船上所使用的籌碼。

Wire Transfer　以電匯方式轉賬。

Withdrawal　從個人在賭場的信用帳戶中提領現金或籌碼。

4. Dice（骰子）通用詞彙

DICE

Dice指一對六面刻有「1～6」點的骰子，「Die」是指單一的骰子。

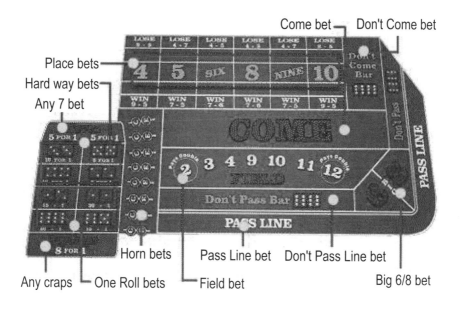

花旗骰投注分布圖

Aces　兩顆骰子的總點數為「2」點。

Ace-Ace-Deuce　骰子的總點數為「2或3」點。

Ada from Decatur　兩顆骰子擲出「8」點的俚語。

All Bet　在擲出「7」點之前，先擲出「2、3、4、5、6、8、9、10、11或12」點，有投注於此區域的玩家皆贏。

Any Craps　任意骰，擲出的點數為「2、3或12」點即可贏得投注額的七倍彩金，若擲出其他點數則輸掉該賭注。

博奕詞彙

Any Double 骰寶是使用三顆骰子的遊戲,投注在搖出的骰子任何其中兩顆的點數是相同的;單一骰子其出現的機率為8:1。

Any Seven 骰子擲出的總點數為「7」點。

Any Triple 骰寶遊戲中,玩家投注在搖出的三顆骰子可能出現相同的點數;單一骰子其出現的機率為24:1。

Arm 指非常老練的花旗骰玩家,在擲骰子時能改變其常規出現的機率,因此被稱為金手臂。

Back Line 不過關(Don't Pass Line)的另一種說法。如果擲手在第一次擲骰子時,擲出的點數為「2或3」點則贏,擲出「12」點則為和局,擲出「7或11」點則輸;但如果第一次擲出其他「4、5、6、8、9或10」任一點數,此時該等點數對有投注此區域的玩家較為不利,即擲手必須繼續擲骰子,當再次擲出該點數時,有投注的玩家皆輸,但如果擲出「7」點時皆贏,賠率為1:1。

Back Wall 花旗骰遊戲桌檯的尾端,即擲手所在位置的另一端。

Banca Francesa 按字面解釋為法國的銀行。在葡萄牙的賭場十分普及的遊戲,遊戲中使用三顆骰子,玩家只有三種下注的選擇:1.大(三顆骰子總點數為14、15 或16點);2.小(三顆骰子總點數為5、6 或7點);3.Aces(三顆骰子總點數為3點),若擲出的骰子沒有出現上述三種情況,骰子發牌員會要求擲手重新擲骰子直到擲出三種情況的其中之一,大或小的賠率為1:1,Aces的賠率為61:1。

Bank Craps 花旗骰遊戲是早期美國人私家派對十分受歡迎的遊戲之一,其遊戲規則允許玩家輪流作莊互相對抗;但「Bank Craps」是指只有賭場作莊的花旗骰遊戲。

Betting Right 投注在「過關」(Pass Line),認為擲手第一次擲骰子時:1.擲出「7或11」點;2.建立點數後,在擲出「7」點之前,將再次擲出建立的點數,又稱為「Betting With the Dice」。

Betting Wrong 投注在「過關」(Don't Pass Line),認為擲手第一次擲骰子時:1.擲出「2、3或12」點;2.建立點數後,在擲出所建

DICE

立的點數之前，將先擲出「7」點，又稱為「Betting Against the Player」。

Beve 將骰子的「角」弄得比較圓，試圖影響骰子正常擲出的結果。

Big Dick 兩顆骰子的總點數為「10」點。

Big Six or Eight 在擲出「7」點之前，先擲出「6或8」點，有投注在「6 或8」點的玩家則贏，否則為和局，原擲手須重新擲骰子，賠率比 例為6：7。

Big Red 擲出的點數為「任意7」（Any Seven）點。

Birdcage 骰寶遊戲中放置骰子的容器。

Bones 「Dice」的另一種名稱。

Bowl 遊戲檯上放置骰子的容器。

Box Up 更換另一對骰子。

Boxcars 兩顆骰子擲出的點數都是「6」點，總點數為「12」點。

Boxman 在花旗骰遊戲檯兩名發牌員中間的區域主管，其職責是負責監 督遊戲檯的正常運作，以及顧客服務等。

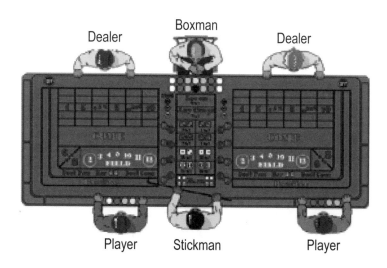

花旗骰遊戲示意圖

博奕詞彙

Buffalo 同時投注在每個對子「4 (2×2)、6 (3×3)、8 (4×4)、10 (5×5)」和「任意7」點上。

Buffalo-Yo 同時投注在每一個對子和「11」點。

Buy Bet (Buy and Lay Bet) 投注在擲出「7」點之前，先擲出「4、5、6、8、9或10」其中的任一點數，在贏得的賭注中將扣除5%的佣金，大部分賭城在玩家下注前先抽取該佣金。

C and E Bet 骰子擲出的點數為「2、3、12或11」點。

Capped Dice 有偏差非標準的骰子。

Chuck-a-luck 是一種骰子遊戲，稱為「試手氣」。在專用容器內放三顆骰子，玩家在「1～6」點中選擇投注，然後發牌員轉動容器，如果停下來的點數與其所選的點數相符，則贏。投注選項包括：賭總點數、賭點數、賭大（大於10）、賭小（小於11）、賭單、賭雙等。

Combination bet 複合式投注。

Come Bet 來注。一旦點數已建立便可投注於此。如果下一個擲出的點數為「7或11」點則贏，如擲出「2、3 或12」點則輸。擲出其他「4、5、6、8、9、10」任一點數則成為Come Point，Come Bet維持到該點數或再度擲出「7」點。擲出Come Points後，Come Bet自Come Bar移到與Come Point相對應的Box。此後，如果Come Point於「7」點之前出現則贏，反之則輸，賠率為1：1。

Come Out Roll 在尚未建立點數前，來決定是「Pass」或「Don't Pass」的初次投擲。

Craps 骰子擲出「2、3或12」點時，稱為「Craps」。

Crooked Dice 變形的骰子。（見下圖）

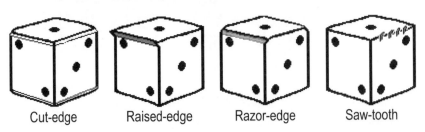

Cut-edge　　Raised-edge　　Razor-edge　　Saw-tooth

60

Cross Eyes 「3」點的暱稱，又稱為「Cock Eyes」。

Don't Come 不來注。在點數已建立後便可下這個賭注。如果接下來擲出「2或3」點則贏，擲出「7或11」點則輸，「12」點為和局。如果Come Point已建立「4、5、6、8、9或10」任一點數，Don't Come Bet則會移到上端相對應Come Point的數字，又稱為（Behind）。接下來，如果「7」點在Come Point之前出現，Don't Come Bet的賭注贏，先擲出Come Point則輸；與Come Bets不同的是，這些賭注可以隨時取回。

Don't Pass 如擲手在第一次擲骰子時，擲出的點數為「2或3」點則贏，擲出「12」點則為和局，擲出「7或11」點則輸；但第一次骰子擲出其他「4、5、6、8、9或10」任一點數，此時該等點數對有投注於此區域的玩家較為不利，即擲手必須繼續擲骰子，當再次擲出該點數時則輸，但如果擲出「7」點時則贏；賠率比例為1：1。

Don't Pass Bar 又稱為Don't，這是與Pass相反的投注：如果擲手在建立點數後先擲出「7」點則贏，擲出該建立的點數則輸。玩家必須在擲骰子前下Don't賭注，如果擲出「2或3」點則贏，擲出「7或11」點則輸，擲出「12」點則是和局，擲出「4、5、6、8、9、10」任一點數時則建立點數。

Double 投注在三顆骰子其中之兩顆出現的點數與指定的點數相同。

Double Odds 在「Pass Line, Don't Pass Line, Come, Don't Come Bets」投下雙倍注碼。

Down Behind 發牌員告訴玩家其押注在Don't的注碼輸了之術語。

Easy Way 兩顆骰子擲出的點數為「4、6、8或10」點，並非對子「4(2×2)、6(3×3)」等等。

Even Bet 玩家投注在搖出的三顆骰子加總點數可能是偶數。

Fade 擲手投下賭注時，其他玩家們則「跟進」（fade），也就是賭他們自己選擇的一筆賭注。如果跟進的賭注小於擲手開始時下的賭注，則擲手就把該賭注減少到與跟進的總額相等。

Fever 兩顆骰子的總點數為「5」點的暱稱。

Four Rolls no Seven 這是一種額外的賭注，如果擲手在擲了四次的骰子都沒有出現「7」點，則贏該賭注。

Field Bet 單一注碼投注在擲出「2、3、4、9、10或12」的其中之一點，如果擲出「5、6、7或8」點則輸。

Fifty Yard Line 擲出的骰子必須要超出五十碼才算是有效的投擲。

Fire Bet 這也是一種額外的賭注，如果擲手在擲了四次的骰子都建立了點數，則贏該賭注。賠率為24：1。

Flat Passers 詐欺的玩家在兩顆骰子其中一顆「6和1」點的兩面，另外一顆「3和4」點的兩面動了手腳，使得兩顆骰子擲出「4、5、9和10」點的機會較頻繁；通常詐欺的玩家在點數建立後，才偷偷換上這類型的骰子。

Free Bets 是額外注在已有的Line賭注，如Pass, Don't Pass, Come or Don't Come。必須是已建立Point或Come Point（玩家不能於Come Out階段下Pass Odds或Don't Pass Odds賭注）且已經有Line Bet的玩家才能投這個賭注。Odds賭注是視所建立的點數而定（三至五倍）。做為後補的賭注，一個Odds賭注只有在相對的Line Bet贏時才算贏，如果Line Bet輸就算輸。

Free Odds Bet 若是已投注在「Pass Line、Don't Pass、Come、Don't Come」 等四種中任何一種的玩家，在建立點數之後還要加注的賭法。其賭法會依最初所選的項目而有所下同。為「Pass Line」時，就將追加的賭金放在「Pass Line」外面原賭金的後邊；「Don't Pass」時，放在原賭金旁；「Come和Don't Come」則要把賭注交給莊家放置。

Front Line 「Pass Line」的另一種名稱。

Garden 「Field」的另一種說法。

Grand Hazard 這是由「Sic Bo」所延伸出的骰子遊戲，遊戲中有下列幾個選項可以投注：High、Low、Odd、Even、Raffles、Any raffle，

DICE

只是與「Sic Bo」的賠率不同罷了。（見下圖）

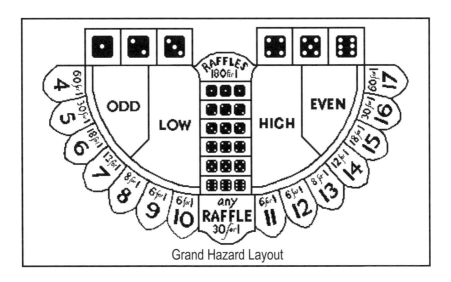

Grand Hazard Layout

Hard way 兩顆骰子擲出一對「4(2×2)、6(3×3)、8(4×4)或10(5×5)」時稱之。

Hard Way Bet 投注在兩顆骰子擲出下列任何一對：「4(2×2)、6(3×3)、8(4×4)或10 (5×5)」；若兩顆骰子擲出的點數先行出現「4(3×1)、6(2×4 / 1×5)、8(2×6 / 3×5)或10 (4×6)」，又稱為「Easy Way」，則玩家輸了該注碼。

Hi Lo 大小。在菲律賓稱「骰寶遊戲」為「Hi Lo」。擲出的點數為「2或12」點。

Hi-Lo Yo 擲出的點數為「2、11或12」點。

Hit a Brick 擲出的骰子擊中檯面上的籌碼，是一次不完整的投擲。

Hope Bet 一次性的投注，希望擲出的點數與自己所期盼的點數一樣。

Hoping Hard way 希望擲出的點數是一對，例如：「2×2, 3×3」等。

Horn Bet 俗稱「角注」，同一注碼投注在「2、3、11和12」點。

Horn High Bet 將投入的注碼分為五份，其中2/5押在「12」點，剩下的3/5押在「2、3和11」點。

Hot Hand （又稱**Hot Shooter**）　指遊戲中能夠在長時間內適時擲出當下需要的點數，讓該階段大部分玩家都能贏得賭注的玩家。

Hot Table　指遊戲中在長時間內讓大部分玩家都能贏得賭注的桌檯。

Inside Bets　投注在擲出的點數為「5、6、8或9」點。

Insurance Bet　同時投入兩個賭注，以確保至少其中之一的賭注能夠贏。

Lay Bet　投注在擲出的點數為「7」點，將會在其他「4、5、6、8、9或10」點之前出現。

Lay Odds　如已有投注在「Don't pass或Don't come」的玩家，才可以下的額外注「Lay Odds」。「4或10」點須「lay」二個單位的注碼才贏回一個單位的注碼，「5或9」點須「lay」三個單位的注碼才贏回二個單位的注碼，「6或8」點須「lay」六個單位的注碼才贏回五個單位的注碼，所以又稱為「Dark Side Odds」。

Line Bet　下注在過關「Pass Line」或不過關「Don't Pass Line」。

Little Joe　兩顆骰子總點數為「4 (2×2)」點的暱稱。

Load (Loaded Dice)　被動過手腳灌了鉛的骰子。

Lose On Any Triple　若三顆骰子同時出現相同點數，不論是押大或小皆輸。

Lucky Dice　骰寶的俗稱。

Marker Puck　點盤。一種正反面刻有「Off」和「On」的壓克力製小圓盤，發牌員用來標誌擲出的骰子所建立的點數。

Midnight　一次性投注在擲出的點數為「12」點，否則即輸掉該賭注。

Midway Bet　這也是一種額外的賭注，如果擲手擲出Hard way的「6和8」，則獲賠2：1，若是擲出Easy way的「6和8」，賠率為1：1。

Monster Roll　擲手持續二十分鐘以上，讓每位玩家都在贏錢的情況。

My sister　一對「6」，又稱為「Sixty Days」。

Natural　擲出的點數為「7或11」點時稱之。

No Dice　當擲出的骰子，1.跳離桌檯範圍；2.落在籌碼上。

Odd bet　投注在搖出的三顆骰子加總點數可能是奇數。

Odds Bet　機會注。額外的賭注投在「Pass, Come, Don't Pass或Don't

Come」。

Off 「暫停」，指骰子遊戲進行中，玩家希望自己的賭碼仍留在自己選擇的下注區，暫時不參與遊戲，與接下來擲出的點數毫無輸贏關係。

One Roll Bets 這是一組高風險投注，僅限於擲一次骰子的賭注，並不能延續到下一回合，在擲骰子前皆可下此注或改變、取消投注。

Outside Numbers 指「4、5、9和10」點這四個號碼。

Ozzie and Harriet 一對「4」，又稱為「Square Pair」。

Pair-a-roses 一對「5」，又稱為「Pair of Sunflowers、Puppy Paws」。

Pass Line Bet 投注在過關線，如果第一次擲出「7或11」點，有投注的玩家皆贏，擲出「2、3、12」任一點數，則輸；但如果擲出「4、5、6、8、9或10」任一點數，擲手必須繼續擲骰子，直到至再次擲出「4、5、6、8、9或10」其中任一點數則為贏，賠率如下：「4或10」點時，賠率為2：1；「5或9」點時，賠率為2：3；「6或8」點時，賠率為5：6；但如果擲出「7」點時皆輸。

Place Bet 位置注。投注「4、5、6、8、9、10」點將出現在「7」點之前。

Place Numbers 位置號。指「4、5、6、8、9、10」點這六個號碼。

Playing The Field 投注在將擲出「2、3、4、9、10、11、12」點其中之一。

Point Number 建立點。擲出的點數為「4、5、6、8、9、10」點其中之一。

Proposition Bets 預測注。投注在所有「對子」的區域，又稱為「Sucker Bets」。

Raffle 搖出的三顆骰子相同的點數，與「Triple」同意義。

Right Bettor 投注在「過關」上的玩家，認為擲手在擲出「7」點之前，將先建立點數。

Roll 1.單一的擲骰子動作；2.遊戲中一直很順遂。

Seven Out 在遊戲中，當點數建立後，擲手擲出「7」點時，花旗骰發牌

員以「Seven Out」的術語，告知玩家該局結束，新擲手新一局即將開始。

Shooter 擲手。在花旗骰遊戲中，每位玩家都有機會輪流擲骰子。

Sic Bo 俗稱骰寶或骰子耍寶。遊戲玩法：玩家預測發牌員轉動一個裝有三顆骰子的籠子，可能搖出之數字或組合，該遊戲共有五十種不同下注方式，有許多不同賠率比例的選擇下注方式，有些賠率高達1：180。

Skinny 與「Big Red」同意義。

Slick Dice 被動了手腳的骰子，將會影響骰子擲出來的結果。

Small Bet 擲手在擲出「7」點之前，先擲出「2、3、4、5或6」點，有投注於此區域的玩家皆贏。

Snake Eyes 擲出的兩顆骰子為「2（1×1）」點，因為它們看起來酷似Snake的眼睛，故得其名，又稱為「Eyeballs」。

Spin 在歐美的賭場當玩家完成投注動作後，發牌員轉動裝有骰子的籠子之動作稱為「Spin」；在澳門的賭場則是發牌員先行「Spin」後，玩家再行投注。

Square Pair 擲出的兩顆骰子為一對「4×4」。

Stick 花旗骰遊戲中，發牌員用來遞送與回收骰子的長型細木條工具，又稱為「Mop」。

Stickman 執棒人，站立在花旗骰遊戲檯邊中間位置，手中持長型細木條工具，負責控制遊戲進行與對骰子擲出的點數通告的賭場發牌員。

Still Up 玩家的賭注仍留在原投注區。

Supplemental Bets 機會注，又稱為「Odds bets」，是「Back-up」賭注於已有的Line賭注，如Pass, Don't Pass, Come or Don't Come。條件是點數Point或Come Point必須已建立（玩家不能於Come Out階段下Pass Odds或Don't Pass Odds賭注）且必須已經有Line Bet的玩家才能投這個賭注。Odds賭注是視所建立的點數而定（三至五倍）。做為後補的賭注，一個Odds賭注只有在相對的Line Bet贏時才算贏，如果Line

DICE

Bet輸就算輸。

T's 骰子上失去原有的點數。

Take Odds 如已有投注在「Pass或Come」的玩家，才可以下後補注「Take Odds」。與「Lay Odds」正好相反，「4或10」點賠率為1：2，「5或9」點賠率為2：3，「6或8」點賠率為5：6。

Tall Bet 擲手在擲出「7」點之前，先擲出「8、9、10、11或12」點，有投注於此區域的玩家皆贏。

Three Single Number Combination 選擇搖出的三顆骰子為不同組合的點數。

Three-way Craps 同一注碼分成三等份，1/3投注在「2」點，1/3投注在「3」點，另外1/3投注在「12」點的混合下注方式。

Translucent Dice 半透明的骰子。

Triple 三顆骰子搖出一樣的點數，與玩家所預期的點數相同時，賠率為1：150。

Turning the Dice 發牌員將骰子傳遞給擲手時，避免呈現「7、11、2、3或12」這些點數在上面，刻意將兩顆骰子翻轉一下，稱為「Turning the Dice」。

Two Faces 三顆骰子其中的兩顆出現一樣的點數，與玩家所預期的點數相同時，賠率為1：60。

Working 發牌員在遊戲中，詢問玩家對於投注區已有的注碼在下一局是否延續的術語。

Whip 用細棍子移動骰子。

Whirl Bet 同一注碼投注在擲出的點數為「2、3、7、11或12」點。

Wrong Bettor 投注在「不過關」的玩家，認為擲手在建立點數之前，將先擲出「7」點。

Yo 兩顆骰子的總點數為「11」點，又稱為「Yo-eleven」。下列圖表說明骰子各點數的英文暱稱：

博奕詞彙

#	1	2	3	4	5	6
1	Snake Eyes	Ace Deuce	Easy Four	Five	Easy Six	Natural or Seven Out
2	Ace Deuce	Hard Four	Five	Easy Six	Natural or Seven Out	Easy Eight
3	Easy Four	Five	Easy Six	Natural or Seven Out	Easy Eight	Nine
4	Five	Easy Six	Natural or Seven Out	Hard Eight	Nine	Easy Ten
5	Easy Six	Natural or Seven Out	Easy Eight	Nine	Hard Ten	Yo (Yo-leven)
6	Natural or Seven Out	Easy Eight	Nine	Easy Ten	Yo (Yo-leven)	Boxcars

5. Lottery（樂透）通用詞彙

　　Lotto、Lottery（樂透遊戲）是玩家自一群號碼（通常為1～49號）選擇一組（通常為六個號碼）或多組號碼進行投注的遊戲。玩家根據彩券遊戲規則，如有三個或以上的號碼與搖出六個號碼其中的號碼相吻合，而領取不同大小的獎金，領取最高獎金必須要有六個相同的號碼才有資格，此遊戲能有多名玩家同時中獎的機會。

Admission　加入許可，允許進入賓果大廳或參加一場賓果遊戲比賽。

Admission Packet　被接受進入賓果遊戲廳資格的基本遊戲包。

Agent　販賣樂透券的經銷商。

All Or Nothing　在基諾遊戲中，玩家手中已下注的彩票所選擇的號碼，1.全部的號碼都有搖出；或2.沒有選中任何一個搖出的號碼時稱之。

Annuity　玩家購買樂透券中了第一特獎後，大部分的主辦機構會提供兩種領取獎金的方式，在扣除所得稅後：1.一次性全部兌現；2.分為二十或二十五年攤期領取，「Annuity」就是指第二類，至於領獎的年限，每個國家或地區略有不同。

Ball Gate　位於賓果搖獎機的上端部位，供號碼球進入開獎區的閘門。

Ball Lifter　賓果搖獎機中，將號碼球從最下端升起送往號碼球射出位置的機械裝置。

Ball Runway　賓果搖獎機中，供號碼球進入開獎區的通道。

Ball Shooter　賓果搖獎機中，將號碼球彈起以進入開獎區的裝置。

Basket Bingo　賓果遊戲中的各項綜合獎金。

Bingo　賓果遊戲是以銷售賓果卡的方式進行，玩家所購買的賓果卡其

基本金額不等。卡上印有「5×5」的方格，方格上端印著「B、I、N、G、O」的英文字母，每個字母下端印有五個隨機排列的數字：B列為「1～15」，I列為「16～30」，N列為「31～45」，G列為「46～60」，O列為「61～75」。遊戲開始時，賭場會不斷地搖出不同號碼，玩家根據搖出的號碼，在卡上迅速找出並標記這些數字。其遊戲規則是：只要有第一位玩家完全描出了該遊戲單元的圖案，即直線、橫線或對角線等的五個數字，該名玩家須大聲喊出「BINGO」方能獲得獎金，而該遊戲單元就此結束，隨後開始下一個遊戲單元。若有兩人或多人同時完成該遊戲單元的圖案，即均分該獎金。

Bingo Board 　賓果電子顯示板，遊戲中告示玩家當局所開出號碼球的動態電子看版。

Bingo Books/Booklets 　它是以不同顏色區分賓果遊戲單元，經順序排列後裝訂成賓果遊戲的小冊子。

Bingo Card 　賓果遊戲卡。賓果遊戲中使用的遊戲卡，上面印有一組混合的號碼，每張賓果卡上的二十四個號碼組合都不同，(B)列由1～15號混編，(I)列由16～30號混編，(N)列由31～45號混編，(G)列由46～60號混編，(O)列由61～75號混編，這些賓果卡中不同號碼組合高達六千至九千種的變化。

Bingo Marker 　賓果註記筆。在賓果遊戲卡上記錄搖出號碼的蠟筆或墨水筆。

Blackout 　全覆蓋。賓果遊戲單元中，玩家根據搖出的號碼球逐一核對手中賓果卡上的二十四個號碼，最先完成二十四個號碼皆中目標者獲勝。

Blower 　送風機。賓果或基諾遊戲搖獎機中，吹動號碼球滾動進而滾入管道搖出獎號的裝置。

Bonanza Bingo 　賓果遊戲中的第十三個遊戲單元，玩家根據搖出的號碼球逐一核對手中賓果卡上的二十四個號碼，最先完成二十四個號碼皆中目標者獲勝，若該單元無人完成目標，其獎金將累積到下次活

動；若玩家在當日該單元完成目標即可領取累積的獎金，至於獎金總額的多寡是根據此單元遊戲卡的銷售比例。

Bonus Ball 英國式的樂透彩遊戲，搖出的第七個球號（Bonus Ball），玩家手中的彩票如果對上其中五個號碼，將獲得第二高獎金。

Box Bet or Boxed 投注在一組三位數或四位數號碼其所有可能的交叉組合。例如：如果搖出「542」，相關的「245, 254, 452, 425, 524」組合都可以領獎。

Breakopen 一種包括數字、英文字母和拼圖等多種遊戲單元的賓果遊戲卡。

Bubble 賓果或基諾遊戲搖獎機中放置號碼球的透明容器。

Buy-in 購買進入賓果遊戲廳資格的基本封包。

Call 叫號。對每局搖出的每一個球號以口頭方式告知玩家們。

Caller 賓果、基諾遊戲的叫號員，負責將搖出的球號以口頭方式告知玩家。

Cash Option Lotto 通常這種樂透提供較小的獎金，並以現金一次性的支付。

Cash Payoff 支付現金。一次性支付玩家所中獎的金額，非長年分期支付的樂透獎金。

Cash-In-Prize 以現金支付中獎的型式，這些現金是來自於所有入場玩家購買賓果卡的總金額，扣除部分營運管理費用後，按獎項大小來提撥分配獎金。

Casino Night（又稱**Vegas Night**） 一種特殊時段的娛樂活動，賭場並提供額外的獎金；其活動內容甚為廣泛，嚴格來說，幾乎涵蓋了賭場內的所有娛樂項目。

Catch 對上號。若玩家的彩票所選擇的一個或若干個號碼，與搖獎機搖出的號碼相符。

Catch-Zero 一種基諾彩票投注選項之一，玩家下注的彩票所選擇的號碼，沒有任何一個號碼與搖獎機搖出的號碼相符。

Chat Room　聊天室。一種手持式的小型屏幕信息交換機,便於玩家之間互通訊息,避免以言語溝通時干擾現場其他玩家。

Combination Way Ticket　混合式組選彩票,在多種組合號中選出號碼來下注。

Combo　複合式投注。投注在一組三位數號碼其所有可能的排列組合。

Commission　俗稱佣金。玩家在購買彩票時付給經銷商的手續費,在北美洲通常收取購買彩票金額的5～6％。

Consolation Prize　安慰獎。賓果遊戲的單元活動中,若沒有玩家贏得常規活動中的獎金,賭場會另外增加一個安慰獎的單元活動。

Coverall　全覆蓋。與「Blackout」同意義。

Daily Game　常規性遊戲。賓果遊戲每天所例行的遊戲單元。

Dauber　註記筆。賓果遊戲中,用於註記賓果卡上號碼之文具。

Double-Double　四位數號碼的組合為兩個重複的號碼,例如:「2211、1212」。

Draw　開獎。泛指樂透、基諾或賓果遊戲的開獎結果。

Early Bird Game　1.專門為早起的玩家所安排的賓果遊戲時段;2.賓果遊戲當日開始的第一局,皆稱之。

Edges　選擇在基諾彩票邊緣一圈的號碼的玩法。

Exact Order(又稱**Straight**)　搖出的號碼很自然的依大小順序開出。

Exotic Numbers　一組奇特的號碼。

Eyes Down　開局。叫號員通知玩家們賓果遊戲開始的術語。

Face　指單一的一張賓果遊戲卡。

Fixed Payouts　固定額度的獎金。

Flimsy, Flimsies (Throwaways)　不同於一般塑膠製賓果卡,是採用非常薄的紙張,上面印有不同組合的可棄式賓果卡,遊戲規則與正規遊戲是沒有區別的。

Four Corners　賓果遊戲單元中,玩家手中賓果卡上四個角落的號碼最先與搖出的號碼相符者獲勝。

Four-digit or 4-Digit Game　指由「0～9」之間任選四個號碼的單元遊戲，所選擇的號碼可以重複。

Free Space　通常每張賓果卡上印有不同組合的二十四個號碼，其正中央處為無號碼區，但開獎時具有可以串聯不同玩法連線的功能。

G.T.I., T.E.D.　用於遊戲單元中，可同時註記複合式賓果卡上搖出的號碼的一種電子式塗抹工具，一般賭場是採用計時租賃的，而且每位玩家只限使用一套。

Game Board　賓果遊戲的電子告示板，其版面設計與賓果卡的版面是一致的，主要是顯示目前遊戲單元需要完成的圖案，以及即將進行的下一個遊戲單元。

Gopher 5　美國明尼蘇達州所推行的樂透彩券，玩家由「1～42」個號碼之中選出五個號碼，只要選中其中三個號碼就可以獲獎，如果五個號碼全中，可以獲得十萬美元的現金支票。

Handle　彩券終端機所有的營業收入。

Hard Card　它是一種硬紙板製的賓果卡，上面附帶著類似百葉窗功能的設計，當搖出的號碼與卡中的號碼相符時，可以移動此裝置來覆蓋此號碼。

Hardway Bingo (Hard-way Bingo)　賓果遊戲的活動單元之一，在本單元中玩家手持的賓果卡其中央位置是印有號碼的，玩家必須根據叫號員搖出的號碼，先行完成五個號碼連線者獲勝。

Harvest Gold　一種提供兩種遊戲單元的刮刮樂遊戲，有兩次對獎的機會。第一單元是將六個圖案刮除，如三個圖案下方所印的獎額相同，就可領取該獎額；第二單元也是將六個圖案刮除，如三個圖案下方所印的獎額與「Prize Box」相同，就可領取該獎額。

Hopper　裝盛號碼球以供搖轉的容器。

Hopper Jam　指裝盛號碼球的容器運轉時卡住無法動作。

Hopper Time Out　指裝置號碼球的容器運轉時某種原因暫停運作。

Hot Lotto　這是美國明尼蘇達州所推廣的樂透遊戲，玩家由「1～39」個

博奕詞彙

號碼中挑選出五個號碼,加上另一組由「1~19」個號碼挑選出一個「Hot Ball」號,若與搖出的號碼相吻合,則可獲得一百萬美元以上的「Hot Lotto」獎。

Hot(又稱**Overdrawn**) 熱門號。指樂透型的遊戲,在一定階段裡,經常出現的號碼。

Inlaid Card 是一種事先印製好的「4×4」賓果卡,上面附有黑色小塑膠片,用來覆蓋搖出的號碼。

Instant Bingo 即刮刮樂型的賓果遊戲。

Instant Game 即刮刮樂型的遊戲。

Keno 由八十個號碼中搖出二十個號碼的樂透型遊戲。西方人稱為「基諾」,中國人稱為「白鴿」(White Pigeon Game),可以確認的是,這項遊戲是在1847年以後由中國傳入西方世界的。

Keno Board 基諾遊戲的電子看版,基諾遊戲中用來公告該局搖出的號碼。

Keno Lounge 基諾遊戲的專屬區。

Keno Manager 負責基諾遊戲營運的專業經理人。

Keno Runner 基諾遊戲的跑票服務員,其主要職責是巡迴賭場每個角落為玩家收取下注金額、彩票與兌換獎金的服務。

King 選擇單一的號碼與其他一組號碼組合的投注法。

King Ticket 單一的號碼與組合號碼組成的彩票。

Late Night Bingo(又稱**Moonlight Bingo**) 在晚上10:00才開場的賓果遊戲。

Lucky Dip 由電腦任意選出幸運號碼。

Lucky Jar (Cookie Jar) 幸運罐。通常每個賓果遊戲單元開始時,第一個搖出的號碼稱為「幸運號」,玩家的賓果卡如果有該號碼,中獎者可贏得這項額外的獎金;幸運罐中的獎金來源:1.如果玩家的賓果卡上都沒有此號碼時;2.若叫號員把搖出的號碼球叫錯號時,賭場都會提撥一小部分金額放入「幸運罐」中,直到獎金被領取後,彩

金池又重新開始累積。

Lump Sum Payoff　以現金支付遊戲中最大獎的獎金，非長年分期領獎的方式。

Main Stage Bingo　賓果遊戲中的主要單元活動。

Mega Number　是美國加州所推行的超級樂透遊戲，玩家由「1～47」個號碼中挑選出五個號碼，加上另一組由「1～27」個號碼挑選出一個「MEGA」號，兩組號碼分別由兩台搖獎機搖出，若所選的號碼與搖出的號碼相吻合，即可獲獎。

Minimum Buy-in　若要贏得某遊戲單元中的獎金，必須購買基本數量的賓果卡，如果中獎時，才有資格領取該獎金。

Money Ball　該遊戲單元尚未開始前，叫號員會告知在場的玩家們，若第一個搖出的號碼與事先公告的號碼「Money Ball」相符時，中獎的玩家將贏得雙倍的獎金。

Multiple Winners　多位贏家。指同一遊戲單元中，同時完成目標的兩名或多名贏家，將依實際人數均分獎金。

Multi-state Lottery　指美國三十一州聯合發行的「勁球獎」樂透。

MUSL (Multi-State Lottery Association)　美國多州聯合彩票協會。

Mushroom　指該遊戲單元必須要完成類似蘑菇形的圖案。

Natural Selection　樂透、基諾遊戲中，玩家自由選號稱為「Natural Selection」。

Net Machine Income　指經銷商的終端機在扣除支出的獎金後的淨利。

No-match Numbers　三位數或四位數號碼的組合，沒有重複的數字。

Number Pool　指樂透、基諾和賓果遊戲裡，彩票中包含的號碼，例如：基諾是「1～80」號，大樂透是「1～49」號，賓果是「1～75」號或「1～90」號，這些號碼被稱為「Number Pool」。

Off-line Game　泛指非網路的遊戲，一般是指賭場現場桌檯或老虎機遊戲。

On　形容玩家手中持有一張或數張賓果卡，正等待對上最後一個號碼就

可以贏得彩金。

On The Way　遊戲單元進行時，玩家正邁向完成圖案的目標中。

Online Game　泛指透過網路的線上遊戲。

Overdue　單一的號碼在平時出現較頻繁，但有相當長的時間沒有再搖出過。

Pairs　三位數的選號組合，前後兩位數為重複號，例如：「223、133」等。

Parimutuel or Pari-mutuel　按注分彩法，扣除稅金後由贏家按下注比例分配總彩金的賭法。

Parti　「Participation bingo」的縮寫。是使用一種特殊賓果卡的賓果遊戲，玩家在卡上可以移動小卡片來覆蓋搖出的號碼。

Passive Game　一種樂透型的遊戲，玩家根據票券上的號碼與搖出的號碼核對，中的號碼愈多獎金愈多。

Pattern　遊戲單元的圖案，即字母、直線、橫線或對角線等。下列介紹一些簡單的圖案（圖**5-1**）。

Payout　賭場從營業收入中，支付給玩家的獎金比率，賓果遊戲大約為75%的「Payout」；樂透大約為45%的「Payout」。

Postage Stamp Pattern　根據搖出的號碼完成賓果卡上角落四個號碼的圖案。

Powerball　是美國所推行的威力球樂透遊戲，玩家由「1～49」個號碼中挑選出五個號碼，加上另一組由「1～42」個號碼挑選出一個「Powerball」號，兩組號碼分別由兩台搖獎機搖出，若所選的6個號碼與搖出的號碼相吻合，即可獲獎。目前開出最高獎額的記錄為一億二千萬美元。

Prize Bingo　是英國所推行的賓果遊戲，最高獎金不得超過「￡5」。

Punch Board　洞洞樂。另一種樂透型的遊戲，玩法十分簡單，玩家將卡上的方格戳破，若上面印有獎金數額，即可獲獎。

Quad　四位數相同數字的號碼，例如：「1111、2222、3333」等。

英文字母C	英文字母E	英文字母F	英文字母O	英文字母T
Letter C	Letter E	Letter F	Letter O	Letter T

英文字母U	英文字母Y	直線(任意方向)	郵票型	雙郵票型
Letter U	Letter Y	Straight line across	Postage stamp	Double stamps

軌道型	風箏型	外四角	內四角	鑽石型
Railroad tracks	Kite	Four corners	Inside Four corners	Inside diamond

三張郵票	內相框	外相框	野餐桌	樣品屋
Triple stamps	Inside picture frame	Outside picture frame	Picnic table	Open house

圖5-1 遊戲單元的圖案

Quick Pick 與「Lucky Dip」同意義，由電腦任意選出幸運號碼。

Quickie 搖出號碼球後，玩家根據叫號員快速叫號的方式完成該遊戲單元。

Rabbit Ears 基諾遊戲中，一種用來放置搖出號碼球的V字型透明容器，其形狀酷似兔子的耳朵，故得其名。

Race 在基諾遊戲中指單局的遊戲。

Rainbow Pack 玩家可以同時玩三種或四種不同遊戲單元，並有機會贏得不同獎金的可棄式賓果遊戲小冊子

Reno Night (Vegas Night) 這是賭場推出特殊活動的代名詞，活動範圍可包括遊戲機、賓果遊戲、桌檯遊戲等以及餐飲和住宿優惠方案。

Repeat 搖出的某些號碼與前一天或前一局出現的號碼相同的情況。

Rollover 累積。當遊戲單元結束時，仍然沒有玩家贏得獎金，這項獎金將延續累積到下一次的活動，這種情況稱為「Rollover」。

Scratch-off Game 與「Instant Game」同意義。

Serial Number 賓果遊戲卡上的序號，通常是五位數的號碼，用來區分卡上所印的號碼組別之分類。

Session 賓果遊戲的單元活動時段。

Shutter 賓果卡上覆蓋搖出的號碼的一種裝置。

Six-pack, Nine-pack 一種印有六至九個遊戲單元的賓果小冊子。

Sleeper 沒人前來領取獎金的中獎彩券。

Special 特殊的遊戲單元。

Speed Bingo 搖出號碼球後，叫號速度非常快的遊戲單元。

Speedgame (Speed Game) 快速單元，此單元必須在叫號員異於常態極快速地叫號的情況下完成描繪出全部二十四個號碼。

Spiel 原意為誇張的。這是加拿大所發明與推廣的樂透遊戲。玩家必須投入額外的賭注，在樂透彩券下方印有四位數至六位數的號碼，玩家除了可以核對上面的五個號碼之外，也有機會贏得下端號碼的機會，獎項種類繁多，如果只對上一個號碼也有獎金。

Split Pot 賓果遊戲中，1.玩家根據搖出的號碼球逐一核對手中賓果卡上的二十四個號碼，最先完成二十四個號碼皆中目標者獲勝，並領取累積的獎金，但有兩名或多名以上玩家同時獲勝時，是由共同獲勝者均分該單元獎金額；2.中獎的玩家與賭場共同分配入場費的收入。

Sports Lottery 與運動類有關的樂透彩券。

Spot 原意為位置。樂透型彩券（基諾、賓果等）上的每一個號碼，都可稱為「Spot」。

Squirrel Cage 在基諾、賓果搖獎機內混合號碼球的裝置。

Straight Keno 基諾遊戲最基本的玩法，只單純的選號下注，沒有搭配其他的選項。

Straight (Straight Bet) 所選擇的三位數或四位數號碼與開出的號碼必須是一致的，例如開出「1、2、3」的順序組合，必須要有選擇「1、2、3」的彩票才能算是贏家，若是選擇「2、1、3」則不算是贏，與「Box Bet」完全不同。

Super Lotto Plus 是美國加州所推行的超級樂透遊戲，玩家由「1～47」個號碼中挑選出五個號碼，加上另一組由「1～27」個號碼挑選出一個「MEGA」號，若與搖出的號碼相吻合，則可獲得七百萬至五千萬美元的「SuperLottoPlus」。

Terminal 在樂透彩券電腦行銷系統中，架設於經銷商的終端機，主要功能為彩券銷售列印與彩金收入輸入，這些終端機是透過網路與中央系統連結的。

Texas Blackout 賓果遊戲中數字可變化的單元，取決於該單元搖出的第一個號碼球是單數或是偶數，若搖出的第一個號碼球是單數，則玩家手中賓果卡上的單數號都成為可變數，例如搖出單數號「39」，而玩家的卡上並無此號，玩家可以以其他該位置的單數號取代之，先行完成卡上二十四個號碼皆中的玩家即可獲勝；若搖出的第一個號碼球是偶數，同於單數玩法規則。

Three-digit (3-Digit Game) 三位數的數字遊戲，由「0～9」之間選出三個

號碼，號碼可以重複使用，例如：「111、123、222、233」等。

To Wheel　與「Wheeling System」同意義。

Toto　「Totocalcio」的縮寫，指義大利的足球運動彩金池。

Touch Wand　指觸控式的電子基諾遊戲機，可以直接在屏幕上點選號碼。

Tree System　為了提高獎中機會，選擇一組號碼以樹狀式交叉組合下注方式。

Triple (Triples)　三位數都相同數字的號碼，例如：111、222、333等。

Underdrawn (Under Drawn)　冷門號。某些號碼其出現率低於其他號碼的出現率，或異於其平常的出現率，稱為「Under Drawn」。

Validation　擁有領取額外獎的資格，獎額的多寡是根據入場玩家購買賓果卡的收入而訂。

Video Bingo　視頻（電子影像）賓果遊戲，玩家自行按鈕操作的賓果遊戲機。

Video Lottery Terminal (VLT)　視頻（電子影像）樂透終端機。

Virgin　對於從未搖出的單一號碼或一組合號碼之稱謂。

Way　在一張基諾彩票上非單一的下注，而是有不同選項的投注。

Way Ticket　組選彩票：玩家在同一張彩票上選擇兩組或兩組的號碼下注。

Wheeling System　與「Tree System」類同。

Wild Number　賓果遊戲特定的單元活動中，第一個搖出的號碼具有萬能作用，例如：第一個號碼搖出「16」，所有號碼尾數為「6」的都可以同時覆蓋住。

Withholding　從支付的獎金中扣除預估的稅金。

Wrap Up　賓果遊戲提供不同階段性的遊戲單元，通常在每單元中的最後一場遊戲稱為「Wrap Up」。

XVU (Cross Validation Unit)　具有交叉確認功能的票務系統設備，不同的終端機可同時共享資料庫的數據，顧客可以從不同經銷商的終端機來確認自己手中的彩票中獎情況。

表5-1 賓果遊戲球號暱稱詞彙

球號	英文暱稱	球號	英文暱稱
1	Kelly's eye、Buttered scone Little Jimmy、Nelson's column B1 Baby of bingo、Number Ace First on the board	2	One little duck、Baby's done it Doctor who、Me and you Little boy blue、Home alone Peek a boo
3	Dearie me、I'm free Debbie McGee、You and me Goodness me、One little flea Cup of tea、Monkey on the tree	4	The one next door、On the floor Knock at the door、B4 Crowd Bobby Moore、Shut the door
5	Man alive、Jack's alive One little snake	6	Tom Mix、Tom's tricks Chopsticks、In a fix
7	Lucky seven、God's in heaven One little crutch、David Beckham One hockey stick A slice of heaven	8	Garden gate、Golden gate At the gate、Harry Tate One fat lady、She's always late Sexy Kate、Is she in yet Wow, I could have had a B8 (USA)
9	Doctor's orders	10	Downing street、A big fat hen Cock and hen (rhyming) Uncle Ben (rhyming) Gordon's den、Over the years
11	Legs eleven、Legs、Kelly's legs They're lovely、Chicken legs Skinny legs、Number eleven	12	One dozen、One and two Monkey's cousin One doz' if one can
13	Devil's number、Bakers dozen Unlucky for some	14	Valentines day、Tender Pork chops (USA)
15	Rugby team、Young and keen Yet to be kissed	16	Sweet sixteen、Never been kissed

球號	英文暱稱	球號	英文暱稱
17	Often been kissed、Over-ripe Old Ireland、Dancing queen Posh and Becks	18	Key of the door、Coming of age Now you can vote
19	Goodbye teens、Cuervo gold	20	One score、Getting plenty、Blind 20
21	Royal salute、Key of the door If only I was..、Just my age At 21 watch your son	22	Quack quack、Two little ducks Ducks on a pond、Dinky doo All the twos、Bishop Desmond Put your 22's on
23	A duck and a flea、Thee and me The Lord's my shepherd A duck on a tree、Dr. Pepper	24	Two dozen、Did you score? Do you want some more?
25	Duck and dive At 25, wish to have wife	26	Bed and breakfast、Half a crown Pick and mix
27	Little duck with a crutch Gateway to heaven、Ugly ball	28	In a state、The old brags Over weight、Duck & its mate
29	You'e doing fine、In your prime Rise and shine	30	Burlington Bertie、Dirty Gertie Speed limit、Blind 30、Flirty thirty Your face is dirty、Tomato ball
31	Get up and run	32	Buckle my Shoe
33	Dirty knees、All the feathers All the threes、Gertie Lee Two little fleas、Sherwood forest	34	Ask for more
35	Jump and jive Flirty wives	36	Three dozen、Perfect
37	A flea in heaven More than eleven	38	Christmas cake
39	Those famous steps All the steps、Jack Benny	40	Two score、Life begins at Blind 40、Naughty 40、Mary
41	Life begun、Time for fun	42	That famous street in Manhattan Whinny the Poo

球號	英文暱稱	球號	英文暱稱
43	Down on your knees	44	Droopy drawers、All the fours Open two doors、Magnum
45	Halfway house、Halfway there Cowboy's friend、Colt	46	Up to tricks
47	Four and seven	48	Four dozen
49	PC (Police Constable)、Copper Nick nick、Rise and shine	50	Bulls eye、Bung hole、Blind 50 Half a century、Hawaii five O
51	I love my mum Tweak of the thumb	52	Weeks in a year、Danny La Rue The Lowland Div[ision] Pack 'o cards、Pickup
53	Stuck in the tree The Welsh Div[ision]、The joker	54	Clean the floor、House of bamboo
55	Snakes alive、All the fives Double nickels、Give us fives Bunch of fives	56	Was she worth it?
57	Heinz varieties、All the beans	58	Make them wait Choo choo Thomas
59	Brighton line	60	Three score、Blind 60、Five dozen
61	Bakers bun	62	Tickety boo、Turn on the screw
63	Tickle me、Home ball	64	The Beatles number、Red raw
65	Old age pension、Stop work	66	Clickety click、All the sixes Quack quack
67	Made in heaven Argumentative number	68	Saving grace
69	The same both ways Your place or mine?、Yum yum Happy meal、Any way up Either way up、Any way round The French connection	70	Three score and ten、Blind 70 Big O

6. Poker（撲克）通用詞彙

　　Poker（撲克）遊戲是以一副五十二張牌，二至八人參與的遊戲，玩家各自將手中牌組成不同變化的一手牌，由最佳的一手牌獲勝；撲克遊戲有許多種變化，包括：Texas Hold'em、Seven Card Stud、Omaha、Lowball和Pineapple等。

撲克牌五張牌的組合，由大至小的排序如下：

Royal Flush	同花大順，最高為Ace帶頭的同花順。 例：A♠ K♠ Q♠ J♠10♠
Straight Flush	同花順，同花色且連號的五張牌。 例：Q♥ J♥ 10♥ 9♥ 8♥
Four of a Kind	四條，亦稱「鐵支」或「炸彈」，四張同點數的牌。 例：6♠ 6♥ 6♦ 6♣ Q♥
Fullhouse	滿堂紅，亦稱「葫蘆」，三張同點數的牌，加一對其他點數的牌。例：5♥ 5♦ 5♣ 8♥ 8♠
Flush	同花，簡稱「花」，同花色的五張牌。 例：Q♦ J♦ 8♦ 6♦ 5♦
Straight	順子，亦稱「蛇」，連號但不同花色的五張牌。 例：6♠ 5♥ 4♠ 3♦2♦
Three of a kind	三條，亦稱「三張」，有三張同點數的牌加其他任何兩張牌。 例：7♦ 7♥ 7♠ K♦ 9♥
Two Pairs	兩對，兩張相同點數的牌，加另外兩張相同點數的牌。例：K♥ K♦ 7♥ 7♠ 5♣
One Pair	一對，兩張相同點數的牌。 例：10♥ 10♣ K♣ Q♠ 3♥
Zitch	無對，無法排成以上組合的五張牌，以牌面點數大小來決定勝負。

POKER

Aces Full　以三張「Aces」和任何一對組成的葫蘆。

Aces Wired　又稱為「Bullets」；玩家發到的最初兩張牌為「Aces」時稱之。

Ace-to-five low　「Lowball Poker」遊戲裡，最小也是最佳的一手牌「5-4-3-2-A」。

Action　撲克遊戲中，玩家參與下注、過牌、跟注、加注等，皆稱為「Action」。

Add-on　在撲克遊戲比賽中允許玩家另外再次地購買籌碼的遊戲規則。

Aggressive　在撲克遊戲中，玩家自認手中的牌大於對手的牌，不斷地加大注碼跟進。

Ahead　勝出。

Air　在「Lowball Poker」遊戲裡，期待發出的最後一張牌能組成一手好牌，但最終這一張牌沒有任何幫助。

Alexander　指「梅花King」。

All Blue　對於黑桃或梅花同花牌的暱稱。

All Pink　對於紅心或方塊同花牌的暱稱。

Alligator Blood　形容能夠承受強大壓力而穩如泰山的玩家。

All-in　全進。在撲克遊戲裡，玩家自認手中的牌大於對手的牌，投入自己檯面上全部的籌碼作為賭注。

American Airlines　玩家手中發到的牌為一對「Aces」時稱之。

Ammo　「Ammunition」的縮寫。原意為「武器」，在撲克遊戲裡是指「籌碼」。

ANZPT (Australia New Zealand Poker Tour)　澳洲和紐西蘭撲克巡迴賽。

Apology Card　玩家在前一局需要的關鍵牌沒有出現，但到了下一局才出現。

APPT (Asia Pacific Poker Tour)　亞太撲克巡迴賽，自2007年起開辦，也是亞洲地區首度的正式撲克大賽。

Back Door　最後完成的牌和預期中的不一樣。例如：起手時可能是同花

的牌，結果最後發出的牌完成了順子。

Back-to-back (BB.) 玩家發到的最初兩張牌為對子時稱之。

Bad Beat 當玩家手中持有非常不錯的好牌，自認為會贏得該局和獎金，但結果卻輸給對手的情況。

Banker 在牌九撲克遊戲規則裡，發牌員在每一局作完莊家後，玩家有選擇性的權利輪流作莊家，因此輪到作莊家的都被稱為「Banker」。

Banker Position 在牌九撲克遊戲規則裡，玩家有選擇性的權利輪流作莊家，因此輪到作莊家時的位置永遠是「1、8、15」。

Behind 撲克遊戲裡，如果最後一張牌尚未發到手，還不知道最終結果，而手中拿的不是最好的一手牌，這種情況通常稱為「Behind」。

Belly Buster 拿到一張完成順子的卡張牌，例如「2、3、5、6」四張牌在手，拿到的「4」就稱為「Belly Buster」。

Berry Patch 極為容易的遊戲。

Bet or Get 有些撲克遊戲規則是玩家只有下注或蓋牌的選擇，不允許過牌的。

Bicycle 「Lowball Poker」遊戲裡，五張牌為「A、2、3、4、5」順子，又稱為「Wheel」。

Big Bet 最大的投注額。

Big Blind 大盲注，在未發牌前，從發牌員右手邊依順時鐘方向第二位玩家的強迫下注。

Big Cat 由「8～King」的五張牌都無法組成對子，又稱為「Big Tiger」。

Big Dog 由「Ace～9」的五張牌都無法組成對子。

Big Slick 在德州撲克遊戲中，玩家的兩張底牌是「Ace和King」時稱之。

Black Maria 「黑桃Queen」的暱稱。

Blank 攤開的公用牌，對任何一位玩家都沒有幫助，稱為「Blank」。

Blaze 五張不同花色的「Face Cards」。

Blaze Full 由「Face Cards」組成的葫蘆。

Bleed 手氣欠佳，情緒失控之下不斷輸錢。

Blind Bet 撲克遊戲中，玩家在不看自己底牌的情況下便下注時稱之。

Blinds 在第一輪中進行的「Blind注」就是指在玩家沒看牌之前下的注碼；坐在發牌員左側的兩名玩家必須要下的注碼。

Blocking Bet 阻撓注，玩家不按照叫牌下注順序，以小額異常下注的方式，意圖阻撓對手的大額下注。

Bluff 在撲克遊戲中，當玩家手中並沒有好牌，但吹噓自己有一手勝過對手的好牌之舉動。

Board 在德州撲克和七張牌梭哈（Seven Card Stud）遊戲中，發牌員將牌面朝上放在牌桌中央的公用牌，稱為「Board」。

Boat 葫蘆的另一種暱稱。

Bobtail Straight 四張牌的順子。

Bottom Pair 玩家用自己手中的牌，和最初發的三張公用牌中最小的牌組成一對時，稱為「Bottom Pair」。

Bracelet 金手鐲，是世界職業撲克大賽中最高的獎項。

Brass Brazilians 最好的一手牌，又稱為「The Nuts」。

Brick 在撲克遊戲裡，發出的牌對玩家並沒有幫助時，稱為「Brick」；在七張牌梭哈遊戲裡，稱為「Blank」。

Bridge Order 這是有關撲克遊戲中的花色排列，例如：一樣大小的黑桃同花順與梅花同花順應是平手，但在「Stud」撲克遊戲中，為了方便區別由那位玩家開始叫牌，所以訂下黑桃（Spades）＞紅心（Hearts）＞方塊（Diamonds）＞梅花（Clubs），但有趣的是，依照英文字母的牌序，它們恰恰相反。

Bring In 在第一輪中的第一個下注；七張牌梭哈遊戲中，牌面朝上最小點的玩家，是必須第一個下注的。

Brit Brag 是一種三張牌的撲克遊戲，類似加勒比撲克遊戲的玩法。

87

Broadway 以「Ace」帶頭的順子,例如:「A、K、Q、J、10」。

Brush 原意為刷子。在此指賭場撲克遊戲區的員工。

Bug 「Joker」,鬼牌、萬能牌的另一種說法。

Bullets (Aces Wired.) 底牌為一對「Aces」。

Bully 原意為惡霸。以不斷地下注、加注的方式,逼迫同桌檯上擁有最多籌碼的玩家,而該名被迫玩家被稱為「Bully」。

Bump 加注。

Buried 七張牌梭哈遊戲中最初發的兩張底牌為對子時稱之。

Bust 1.輸光了;2.一張起不了作用的牌。

Busted Hand 撲克遊戲裡,玩家手中的牌若無法組成對子、順子或同花時,該手牌被稱為「Busted Hand」。

Button 莊家鈕,撲克遊戲裡的一個平扁小圓盤,玩家在每一輪中依順時針方向輪流當莊家,也就是最後發到牌的玩家。

Buy 投下大金額的注碼,意圖使其他的玩家無法跟注。

Buy Short 參加撲克遊戲時,都有基本的「Buy-in」額度,但有些賭場在玩家輸光了第一次「Buy-in」的籌碼後,允許該名玩家以一半的「Buy-in」標準再度購買籌碼,稱為「Buy Short」。

Buy the Pot 在撲克遊戲單局中,當其他玩家都不願意下注時,剩下唯一的玩家仍然要投下注碼,迫使其他玩家棄牌,如此領取彩金池時不會有任何爭議。

Call Bet 跟其他玩家下同樣金額的注碼。

Call the Clock 一種阻止在遊戲中花費過長時間思考的玩家的方法。

Calling Station 指一名不輕易放棄手中的牌,但很少加注卻跟注很多的玩家。

Cap 每一輪加注的上限。

Cardroom 撲克遊戲專屬區。

Cards Speak 手中握有最有利的組合牌,不管怎麼叫它,牌面自身已說明了其大小價值。

POKER

Caribbean Stud Poker 加勒比撲克是一種五張牌的撲克遊戲，牌面較大的一方獲勝。玩家首先在注碼區投下原賭注，玩家、莊家各發五張牌，玩家五張牌面朝下，莊家四張牌面朝下，一張牌面朝上；玩家可以評估自己手中的牌，並據此作出以下選擇：1.蓋牌（Fold.）玩家將輸掉所下的原賭注；2. 玩牌（Call.）玩家必須在加注區中另投入「原賭注」兩倍的注碼，接下來，莊家手中必須有1張「Ace」和「King」或更好的牌，才有資格攤開手中的牌與玩家的牌進行比較，如果莊家沒有資格進行比較，玩家便可贏得與原賭注相等的注碼，如果莊家有一張「Ace」和「King」或更好的牌，且手中的牌面大於玩家的牌面，則玩家輸掉原賭注和加注區的注碼，若玩家的牌面大於莊家的牌面，則贏得與原賭注相等的注碼以及按照各賭場提供的加注區紅利賭金；此遊戲中玩家還可以選擇性的參與累積彩金池，累積獎金的金額一般會顯示在螢幕上。

Case 可能組成同花、順子或鐵支等牌面的第四張牌。

Case Chips 玩家檯面上最後所剩的籌碼。

Catching Cards 陸續發到手的牌有助於完成一手好牌，稱為「Catching Cards」。

Change Gears 改變玩牌的方式。

Chat 網路撲克遊戲提供的一種服務，玩家們可以透過短信相互交流。

Check 看牌。當前面的玩家沒有下注或加注，自己也選擇不下注。

Check-Raise 在同一輪中，當一名玩家先看注，在有人下注後又加注時稱之。

Checks 在美國的賭場，指的是撲克遊戲專用籌碼。

Chip Declare 進行撲克遊戲前，對於下注與加注的上下限設定。

Chip Dumping 通常這種情況常發生在撲克大賽中，尤其是在前面的幾個回合，有些玩家希望速戰速決，決定提前將所有籌碼投入的情況。

Chip Leader 在撲克大賽中，贏得其他玩家們大部分的籌碼。

Chop 把盲注還給玩家，因為沒有其他人要跟注，希望開始新一回合。

Co-bank 牌九撲克遊戲中，玩家有權可以輪流作莊，且當莊者可以選擇其他玩家共同作莊，稱為「Co-bank」。

Co-banker 牌九撲克遊戲中，當玩家作莊時，可以選擇其他玩家共同出資作莊，共同出資者稱為「Co-banker」。

Coffee Housing 指當發牌過程中出現差錯，玩家們在討論的空檔時間。

Cold Call 指玩家在跟注後，又向對手加注。

Cold Turkey 指在「Five-card Stud」遊戲中，玩家連續兩回合的前兩張牌都拿到一對「Kings」。

Come Hand 在Flop牌面落後的情況下，「Turn或 River」必須有其他牌面才可能扭轉獲勝的一副牌。

Common Card 在Stud撲克遊戲攤牌環節中，當沒有足夠的牌發給每位玩家時，發牌員發出一張牌面朝上的牌成為公用牌。

Computer Hand 在「Hold'em」遊戲中，發到手的最初兩張牌為「Queen和7」。

Connectors 特別是指底牌。如果底牌能與公用牌完成順子或同花，則稱為「Connectors」。

Cop 偷彩金池中的籌碼。

Copies 莊家和玩家手中拿到同樣大小的牌，當遇到這樣的情況時，作為莊家的為贏家。

Cow 指與人合夥賭資，在遊戲結束後共同分擔贏虧的玩家。

Cowboys 「Kings」的暱稱。

Crack 當非常強有力的一手牌被對手打敗時，稱為「Crack」。

Cranberry 指一名玩家不按照彩金池的比率跟注。

Cripple 指撲克遊戲中，對所有玩家都沒有幫助的一組公用牌。

Crying Call 一邊抱怨一邊跟注，因為知道自己手中的牌可能無法贏對手的牌。

CSPT (Czech-Slovak Poker Tour) 捷克斯洛伐克撲克巡迴賽。

Curse of Mexico 指「黑桃2」。

Curse of Scotland　指「方塊9」。

Cut It Up　與「Chop」同意義。

Dead Hand　撲克遊戲中，指一手無法贏得對手的爛牌。

Dead Man's Hand　一對「Aces」和一對「8」的組合。

Dead Money　籌碼放進彩金池後，因為它們已不被認為是屬於某位玩家的一部分，故稱為「Dead Money」。

Deal Off　遊戲結束前的最後一回合。

Deal Out　在座的玩家暫時不參與下一回合的遊戲，發牌員發牌時跳過該位置。

Designated Dealer　每張撲克遊戲檯都有專職的發牌員。

Deuce-to-seven low　「Lowball Poker」遊戲裡，也稱 7-5 小牌遊戲，因為最小面值的牌組合為「7-5-4-3-2」，是傳統「大牌撲克」的相反玩法。Aces和順子及同花算是大牌；因Aces是當大牌，所以「A-5-4-3-2」不能算是順子，只能算是什麼沒有的一手牌。

Deuce-to-six low　「Lowball Poker」遊戲裡，又稱 6 - 5小牌遊戲，因為最小面值的組合牌為「6-5-4-3-2」，也是該遊戲最佳組合牌。

Dice Cup　裝骰子的容器，遊戲中莊家搖出點數後，用來決定哪位玩家分發到第一手牌。

Dirty Poker　有老千參與的撲克遊戲。

Dirty Stack　在只有一種單位價值的籌碼中，混雜其他不同單位價值的籌碼。

Dominated Hand　機會有限的牌面。

Dominating Hand　機會大好的牌面。

Donkament　初階者的撲克大賽。

Door Card　七張牌梭哈遊戲中，發給每位玩家第一張牌面朝上的牌。

Drag Light　在家庭撲克遊戲中，玩家在下注或跟注時，如果檯面上的籌碼不夠，由彩金池裡暫時取出相對應的注碼，以示繼續跟注，若輸了該局，則由口袋中掏錢補足差額，這種被暫時取出的籌碼就稱為

「Drag Light」；這些作法在一般賭場是禁止的。

Dragon Hand　有些賭場在此遊戲中提供額外的選項，當玩家將自己手中的牌組合好後，如果另外一手牌沒有玩家，任何在座的玩家都可以提出要求（按先後次序）；因為在玩家都看完牌後，才選擇是否要玩這手牌，所以被稱為「Dragon Hand」。

Drawing Thin　在獲勝率極低的情況之下進行叫牌或補牌。

Drop (Fold)　放棄該局牌，又稱封牌或蓋牌。

Dry Ace　在「Omaha Hold 'em 或Texas Hold 'em」遊戲中，形容「Ace」已在某位玩家手中，其他玩家沒有任何機會可以取得同樣花色的「Ace」。

Dry Pot　撲克遊戲中，極少數玩家下注或跟注的彩金池。

Ducks　一對「2」的暱稱。

Eight ball　美金八百元的暱稱。.

EPT (European Poker Tour)　歐洲撲克巡迴賽，自2004年起開辦，主要是以Texas Hold 'em為主。

Family Pot　撲克遊戲中，同桌所有玩家每一輪都有下注、跟注到最後所累積的彩金池。

Fast　非常積極地下注和加注。

Fast company　1.高明的玩家；2.有時也以可以解釋為肆無忌憚的玩家。

Favorite　幾乎可以確定是勝券在握的一手極好的牌。

Felt　形容某位玩家的籌碼愈來愈少，幾乎要跟桌面一樣平了。

Fifth Street　第五街，在七張牌梭哈遊戲裡，第三回合叫牌時，每位玩家手中都有五張牌，故得其名。

Fill Up　完成一副葫蘆牌。

Fishhooks　「Jacks」的暱稱。

Fishing　形容在撲克遊戲中玩家長時間的等待拿到一手好牌，以贏得彩金池。

Flat Call　只限於跟注，但不加注的情況。

Flop 在德州撲克（Texas Hold'em）和奧哈瑪（Omaha）撲克遊戲中，發牌員發出牌面朝上的前三張公用牌。

Fold (Drop) 棄牌。放棄該局遊戲。

Foul 以七張撲克牌按兩張及五張組成前後兩手，但兩張（2nd Highest Hand）大於五張部分（Highest Hand），違反遊戲規則的組合，稱為「Foul」。

Fourth Street 第四街，在七張牌梭哈遊戲裡，第二回合叫牌時，每位玩家手中都有四張牌，故得其名。

Free Card 當每位玩家都「Check」沒有下注的情況下，大家等著看下一張牌，故稱為「Free Card」。

Free Roll 1.當玩家有一手好牌已確定可以分得彩金池，但仍有機會可以贏所有在座的對手，而繼續下注；2.有些撲克比賽玩家不需要繳交入場費，這些情況都稱為「Free Roll」。

Freeze-out 競賽活動中無法再次購買籌碼。

Full Boat 葫蘆的俚語。

Full Ring 在線上撲克遊戲中，同時有六名以上到九至十一名玩家同桌遊戲時，被稱為「Full Ring」

Full Tub 葫蘆的另一種說法。

Gap Hand 關鍵牌：德州撲克中，聽關鍵牌是起手時有聽一張或兩張中間牌或同花牌的情形。

Give the Office 對於有關的投機欺詐行為給予警告。

Glimmer 錢的暱稱。

Going All-in (All-in) 在沒有限制最高下注額度的撲克遊戲中，當對手下注後，其他玩家可以將檯面上的所有籌碼投入，稱為「Going All-in」。

Going South 在撲克遊戲進行中，玩家將檯面上部分的籌碼隱藏起來，又稱為「Rathole」；有些賭場是禁止發生這種行為。

Goulash Joint 對於在餐廳或酒吧密室非法經營撲克遊戲的場所稱之。

Greek Dealer (Mechanic) 指在發牌過程中使用詐欺手法的玩家。

Gutshot 發到一張完成順子的卡張牌,與「Belly Buster」同意義。

Gypsy 形容撲克遊戲中只下基本注但不加注的情況。

Hand Behind 將七張牌之中,最大價值組合的五張置於後面。

Hand in Front 將七張牌之中,次價值的牌選出兩張置於前面。

Hanger 破綻牌,讓老千露出馬腳的一張牌。

Heads Up 只剩下兩名玩家對決的撲克賽局。

High (High Hand) 牌面最大的一手牌。

High Card 七張牌之中,最大價值的單一牌。

High Hand 七張牌之中,最大價值的組合牌。

High Poker 在「High Poker」遊戲中,組合出牌面最大的一方獲勝。

High Society 撲克遊戲專屬區內單位價值最高的籌碼。

Hijack Seat 靠近走道的座位。

Hold 'em 每位玩家發到手中兩張牌面朝下的底牌,玩家可以用這兩張牌
或其中一張牌或都不用它們,與攤在桌面的五張公用牌進行組合,
能完成最佳五張牌組合的玩家獲勝,這種類型的撲克遊戲,稱為
「Hold 'em」。

Horse 撲克遊戲中獲得金援的玩家。

H.O.R.S.E. 一種綜合性撲克大賽,參賽者必須參加包括「Texas Hold 'em,
Omaha Eight or Better, Razz, Seven Card Stud, Seven Card Stud Eight
or Better」的所有循環項目。

House Way 在遊戲中,發牌員必須要將自己發到的牌,按照賭場規定的
遊戲規則擺出,以示公平性與便於管理。

Implied Odds 期望贏得的賭注,但尚未將注碼投入彩金池中。

Inside Straight (Draw) 如手中的牌為「4、5、7、8」,最後拿到
「6」,這種情況稱為「卡張順,Inside Straight」,又稱為「One-
gapper」;若拿到的牌為「4、5、6、7」則稱為「兩頭順,Outside
Straight」。

IPT (Italian Poker Tour)　義大利撲克巡迴賽。

Iron Duke　一副對手無法打敗的牌。

Isolate　在加注時，讓其他玩家都放棄該局，只留下某特定對手。

Jack Up　加注的另一種說法。

John　單張「Jack」的另一種說法。

Joker　這張牌是大家所熟悉的小丑牌，又稱為鬼牌；在七張撲克遊戲
　　中，可幫助完成同花或順子，若無法完成同花或順子時，即當作
　　「Ace」。

Jonah　運氣欠佳的玩家。

Kansas City　又稱為「Kansas City Lowball」，遊戲開始時，每位玩家發
　　五張面朝下的底牌，接著開始第一輪下注，玩家可選擇跟注、加注
　　或蓋牌。第一輪下注結束後，沒有蓋牌的玩家可以開始進行換牌，
　　也就是捨棄手中不要的牌，玩家可以選擇「全部保留」，一張牌都
　　不換，也可以把五張牌全部換掉，由新發的牌取代，以組成更佳的
　　一手牌；換牌結束後，就開始第二輪下注，玩家可以選擇下注或蓋
　　牌，如果無人下注，玩家也可以選擇過牌；第二輪下注結束後，如
　　果沒有蓋牌的玩家有兩位以上，則進行攤牌，持有最佳牌組合的玩
　　家贏得彩金池。本遊戲最佳的一手牌為「2、3、4、5、7」。

Kicker　1.玩家手中的牌無法形成對子或更佳組合時，牌面最大的單張
　　牌；2.玩家彼此有相同的牌時，以牌面最大的單張牌來決定勝負。

Kitty　1.形容由小額賭注形成的彩金池；2.籌碼耙子。

Ku Klux Klan　三張「Kings」的暱稱。

Ladies　一對「Queens」的暱稱。

Lag　遲延，一種「不著邊際進攻方式」的玩法；玩家一開始時下大注，
　　而後慢慢加注以趕走其他的對手。

LAPT (Latin American Poker Tour)　拉丁美洲撲克巡迴賽，自2008年起開
　　辦，也是拉丁美洲地區首度的正式撲克大賽。

Let it Ride　是一種紙牌遊戲，遊戲開始時，玩家先在座位前三個下注區投

入等份注碼，接下來發牌員會發三張牌給每位玩家，最後發給自己三張牌並拋棄其中一張，其餘兩張仍維持牌面朝下；玩家在看完三張牌後：1.選擇棄牌，撤掉投注區的注碼；2.選擇和莊家比牌，就稱為「Let It Ride」。然後發牌員會先翻開第一張牌，這張牌是玩家的第四張牌也是公用牌，此時玩家可以決定撤掉第二投注區的注碼或是繼續比賽；發牌員在最後翻開第二張牌，這張牌是玩家的第五張牌，此刻將依照組成的牌面大小來給付。

Limit Poker 玩家在每一輪所允許的下注、加注之最小和最大限額。

Limp 為了使牌局繼續進行，玩家只跟注而不加注。

Limper 第一位跟注的玩家。

Live Card 紙牌遊戲中尚未使用或未曝露的牌。

Lock 幾乎是保證贏的一副牌，至少可以分得部分彩金。

Loose 形容不做太多的思考且每回合都參與的玩家。

Low Hand 七張牌之中，置於前面次價值的兩張牌。

Low Poker 在「Low Poker」遊戲中，小牌的組合獲勝。

Lowball 指五張或七張牌的撲克遊戲中，拿到最小牌的玩家獲勝。

M-ratio M率，衡量桌面上籌碼的情形，藉以了解每局遊戲的成本。

Make a Hand 試圖拿到一手好牌來贏得彩金池。

Maniac 原意為發狂的；在此形容玩家在遊戲中不斷輸錢，但接下來拿到的牌不分好壞，都一直在加注的行為。

Match the Pot 投入與彩金池總額相等的注碼。

Maverick 兩張底牌為「Jack和Queen」的暱稱。

Mechanic's Grip 指老千握牌的手法。

Meet 跟注的另一種說法。

Middle Pair 玩家用最初發的三張公用牌中第二大的牌，和自己手中的牌組成一對牌時，稱為「Middle Pair」。

Mites and Lice 由「2、2」和「3、3」組成的兩對牌。

Mitt Joint 指涉嫌詐欺玩家的賭場。

Monster　幾乎可以確定贏得彩金的非常強有力的一手牌。

Move In　與「All In」同意義。

Muck　不再參與遊戲時，拋掉手中的牌，丟入堆牌中。

No-limit　沒有限制下注額度的撲克遊戲。

Nut Straight　拿到的牌可能組成最大的順子。

Nuts (Nut)　極可能是最好的一手牌，被稱為「Nuts」。

Off-suit　不是同花的一手牌。

Omaha　奧瑪哈撲克遊戲。每位玩家發給四張底牌和牌面朝上的五張公共牌在牌桌中央，玩家從自己手中選出兩張牌，再加上三張公共牌組成最佳一手牌的一方獲勝。奧瑪哈撲克主要是玩High Hands，但High-low分池式也很受歡迎。在歐洲奧瑪哈高牌（High Hands）處於主導地位，在美國奧瑪哈高／低（High-low）愈來愈受歡迎。最多可以加入十名玩家，發給四張底牌後第一輪下注開始，每輪下注和德州撲克一樣：1.翻牌前（Preflop）從小盲注（Small Blind）開始，給每位玩家發下四張牌：2.翻牌前（Preflop）發牌員在牌桌中央放置首次的三張公共牌；3.轉牌（The Turn）第四張牌被擺在牌桌中央；4.河牌（The River）第五張也是最後一張牌被擺在牌桌中央。

On the Finger　玩家以個人在賭場申請的信用額度來領用籌碼。

One-eyed Royals　是稱「黑桃Jack、紅心Jack和方塊」的術語，由於這些牌圖案上的設計都是與皇室有關，而且都是側面單眼的，故得其名。

Opener　第一位自願下注的玩家。

Outdraw　靠另外發的牌才能使自己手中的牌擊敗對手的牌。

Outs　一副牌中剩下的一些可以使玩家手中的牌有所提升的牌。

Overpair　兩張為對子的底牌，比任何一張公用牌都大。例如：手中握有「A、A」公用牌為「Q、9、8」，手中的牌則稱為「Overpair」。

Pai-Gow Poker　又稱為「Double-hand Poker」、牌九撲克、「七張」，

遊戲規則以七張撲克牌按兩張及五張組成前後兩手，五張部分（Highest Hand）必須大於兩張（2nd Highest Hand）。

Paint 又稱為「Picture Card」、「Face Card」。

Pasadena 與「Fold」同意義。

Pass 蓋牌，不下注。

Passive Play 採取觀望和跟注，但不主動下注和加注的玩法。

Pineapple 與「Hold'em」遊戲規則相同，不同之處在於每位玩家必須要在公用牌翻開之前，將發到手中的三張牌先拋棄其中一張，再與公用牌組合最佳的一手牌。

Play Back 加注的另一種說法。

Player 在牌九撲克遊戲規則裡，凡是與莊家對立的一方皆稱為玩家。

Play on Your Belly 非常規矩，沒有詐欺的玩法。

Play Over 指當某位玩家暫時離席，另一位玩家坐上該位子玩牌。

Play Over Box 當某位玩家暫時離席，工作人員以一個透明的塑膠盒子用來蓋住賭注以起保護作用。

Play the Board 在「Hold'em」遊戲攤牌時，玩家手中的牌無法與公用牌組成一手好牌，只有「Play the Board」。

Pocket Cards 每位玩家牌面朝下的底牌。

Point 一張牌的大小點數。

Poker Hall of Fame 撲克大賽名人堂。

Poker Hand 五張撲克牌組成公認組合順序的其中之一。

PokerStars 世界上最大的線上撲克遊戲公司。目前全球所舉辦的撲克大賽，幾乎都是由該公司贊助。（欲知詳情請查詢：http://www.pokerstars.com）

Poker Tournament 撲克遊戲競賽。

Position 玩家的座位和發牌員位置的關係，由此來決定在一輪中玩家下注的順序。

Position Bet 倚靠玩家座位的位置優勢而不是牌點進行下注。如果無人

開局，德州撲克中在按鈕位置的玩家，其位置有利於贏得底池。

Post 下注時把籌碼放進彩池中，表示繼續參與遊戲。

Pot 在撲克遊戲中，所有在座玩家每局的入局、下注、跟注、加注的總金額，稱為「Pot」，最終由獲勝者領取。

Pot Odds 玩家若要繼續參與遊戲，必須投進彩池的金額和彩池總金額的一個比率。例如，彩池中共有三十元，有其他玩家下了三元的注碼，彩池中總金額累積為三十三元，下一位玩家需要花三元來跟注，那麼這個比率就是11：1。

Pot-Limit 彩金池的下注和加注上下限額度。

PPT (Professional Poker Tour) 職業撲克大賽。

Prop. 「Proposition」的縮寫，玩家的座位與下一輪下注的順序有關。

Proposition Player 賭場為了維持撲克遊戲的持續進行，或是為了讓遊戲進行的更火熱，通常會僱用職業的玩家參與遊戲，這些職業的玩家被稱為「Proposition Player」。

Puppy Print 「梅花Ace」的暱稱。

Purse 撲克大賽的總獎金。

Pushka 指兩名或以上的玩家，彼此同意均分贏得的彩金池。

Quads 「四條」的暱稱。

Qualifier 在撲克遊戲裡，一般會訂定遊戲的規則，玩家手中的牌必須符合基本的規則，才有權利分得彩金池的部分。

Quint 同花順的另一種說法。

Rabbit Hunting 玩家在該回合遊戲結束時，要求發牌員翻開下一張牌的舉動；例如：玩家手中的牌可能形成順子、同花或葫蘆之類的牌，但結果放棄了該局遊戲，最終要求發牌員翻開下一張牌，看看自己的選擇對與否；有些賭場禁止這種作法。

Rabbits 對於牌藝不精的玩家之稱謂。

Rack 擺放籌碼專用的壓克力製盒。

Rags 一堆牌都無法幫住組成一手好牌。

Rap 看注的另一種說法。

Railbirds 原意為馬迷，在此指撲克遊戲區閒逛的旁觀者。

Railroad Bible 指一副牌。

Rainbow 三張或四張牌都是不同的花色。

Raise 加注。

Rake 賭場在撲克遊戲每一輪都會抽佣，通常是抽取彩金池的5～10%。

Rathole 在撲克遊戲進行中，玩家將檯面上部分的籌碼隱藏起來，又稱為「Going South」；有些賭場是禁止發生這種行為。

Read 撲克遊戲中，分析其他玩家的風格和習慣。

Re-buy 在競賽遊戲中，玩家再次購買一定數量的籌碼繼續進行比賽。

Represent 以下注的聲勢來表明自己手中有一手好牌。

Re-Raise 再加注。

River 在「Hold'em、Omaha或Seven Card Stud」遊戲中，最後一張（第七張）公用牌，稱為河牌。

Road Gang 作弊的團伙。

Rock Garden 撲克牌局裡，在座的都是非常小心謹慎的玩家，該牌桌被形容為「Rock Garden」。

Rolled Up 在七張梭哈遊戲中，發到的前三張牌已組成三條時稱之。

Rounder 指非常精於撲克遊戲的玩家，以玩撲克遊戲贏得的彩金池維生。

Running 所需要的兩張牌，到發最後兩張牌時才出現，這情況稱為「Running」。

Rush 形容玩家在短時間內贏得許多彩金池。

Sailboats or Sail Boats 起手兩張底牌為一對「4、4」的暱稱。

Sandbag 跟注，事實上有很好的一手牌但隱藏實力，希望更多的玩家入局，然後加注。

Scare Card 一張可以使一手好牌變成更強組合的牌。

Scarne Cut 從一副牌中間部位切牌，然後放在牌疊的最上面，稱為

「Scarne Cut」。

Schenck's Rules Robert Cumming Schenck（10.4.1809-3.23.1890），第一位知名的撲克遊戲規則專家，曾在1880年出版了 *Rules for Playing Poker* 一書。

Schoolboy Draw 不明智的補牌。

Scoop 贏得整個彩金池。

Scoot 指玩家在贏得彩金池後，將小部分籌碼分給同桌的夥伴，這種相互分紅的作法，稱為「Scoot」。

Seat Position 玩家的座位與其他玩家之間的關係。

Seating List 玩家等候入座的名單。

See 跟注。

Sell 在有上限額度的撲克遊戲中，擁有一手好牌的玩家在下注時故意低於上限額度標準，以引誘更多的其他玩家跟注或加注，這種作法被稱為「Sell」。

Semi-bluff 與「Bluff」相類似，不同之處在於仍有較大勝算的機會。

Sequence 發出的牌連續不斷像順子「5、6、7、8、9」一樣。

Sequential Declaration 在「High-Low Poker」遊戲中，最後一位下注或加注的玩家，被要求公開手中的牌，以分辨勝負。

Set 1.手中的兩張底牌和公用共牌其中的一張組合成「三條」；2.將七張撲克牌按兩張及五張組成前後兩手，可稱為搭配或組合。

Seven Card Flip 七張牌梭哈遊戲中每位玩家總共發七張牌，最初的四張牌面朝上，玩家在檢視牌以後，必須要將其中任意兩張翻過來，牌面朝上。

Seven Card Stud 七張牌梭哈是一種可同時安排二至八名玩家的撲克遊戲。每位玩家總共發七張牌，四張牌面朝上，三張牌面朝下，遊戲中是以其中五張牌的最佳組合來分高下。

Sevens Rule 是「Low-Ball Poker」遊戲中的一種規則；當玩家手中擁有 Seven low 時，仍然需要下注，否則將失去領取彩金池的權利。

Seventh Street 第七街，在七張牌梭哈遊戲中，第七張也是最後一張牌蓋著發給每位玩家。非常少見的情況是八位玩家在這個階段仍然都在參與，可能沒有足夠的牌發給每位玩家，若發生這種情況，就拿出一張牌朝上放在桌子中間做為公用牌，玩家可以自由選擇看能否組成一手最好的牌。

Short Call 撲克遊戲中跟注時，將檯面上僅有的都跟進，仍少於對手所下的注碼，稱為「Short Call」。

Short Pair 手中的對子比開始叫牌下注的玩家所拿的對子小。

Short Stack 手中的籌碼有限，無法跟其他玩家相比較。

Short Stud 「Five-card Stud」撲克遊戲。

Shorthanded 撲克桌檯上的玩家所剩無幾，稱為「Shorthanded」。

Shotgun 在「Draw poker」遊戲中，每位玩家發完第三張牌後，開始下注後的加注圈。

Shove Them Along 在「Five-card Stud」撲克遊戲中，每位玩家可以選擇保留第一張牌面朝上的牌或讓給左手邊的玩家，稱為「Shove Them Along。」

Showdown 攤牌，在最後一輪下注後還沒有蓋牌的玩家現在可以選擇把他們手裡的牌都亮出來，希望可以拿走彩池中的賭注。最後下注的人第一個攤牌，然後按順時針方向進行，任何一位倖存的玩家可以選擇出示他們的牌或把牌扔掉。通常情況下，若玩家覺得自己的牌不會贏的話，會選擇扔掉手裡的牌而不想讓對手看到手中的牌。

Side Pot 任何在彩金池以外的賭注，又稱為「Side Money」。

Sign on Your Back 被確認是欺詐的投機玩家。

Singleton 原意為獨身。每一張牌在花色和大小排序中，都是獨一無二不可取代的。

Sixth Street 第六街，在七張牌梭哈遊戲裡，第四回合叫牌時，每位玩家手中都有六張牌，故得其名。

Skin Game 指有兩名或以上的共謀欺詐玩家同台的遊戲。

POKER

Skinning the Hand 指詐欺的玩家將手中多餘的牌以很熟練手法的丟棄。

Slowplay 有一手很強的牌在手，但是卻以小額下注的玩法。

Slowroll (Slow rolling) 一種挑釁的翻牌舉動。當確定自己手中的牌已經勝券在握，但攤牌時卻故意一張張慢慢地翻開，讓對手自認為贏了該局。

Small Blind 小盲注，莊家左邊第一位玩家的強迫下注，通常為該桌最低限注的一半。

Smooth Call 憑一手很強的牌，向對手慢慢地下注、跟注、加注。

Snap Off 被一手不是很好的牌所打敗，通常是因為遭到對手「Bluffing」。

Snarker 對於在贏得彩金池後，喜歡嘲諷輸家的玩家。

Soft Seat 有利的座位。

South 美國人對於「翻牌」的另一種說法。

Spikes 指一對「Aces」。

Splash (the pot) 將籌碼丟入彩池中，而不是放在自己面前。

Spread Limit 在每一輪下注時，玩家可以在下注的範圍內，投入任何金額的賭注。

Squeeze Bet or Squeeze Raise 「Squeeze」原意為擠壓。在此是指撲克遊戲中，某玩家握有一手很強的牌，以下注和加注的手法，吸引其他玩家繼續下注與跟注。

Steal 想要以「Bluffing」的方式贏得彩金池。

Stenographers 四張「Queens」的暱稱。

Still Pack 一副尚未開封啟用的牌。

Stonewall 形容一名玩家擁有一手爛牌，但卻從頭到尾一直跟注到底。

Straddle 是一種盲注，通常是大於「Blind注」的兩倍。

Straight Draw 四張牌已是順子，等待第五張牌。

Street 在七張梭哈遊戲中，特定一輪的發牌階段稱之。

Stringer 順子的另一種說法。

Stub 一副牌中尚未出現的牌。

Stud Poker 撲克遊戲基本上有兩大類型，一種是「Stud Poker」，另一種是「Draw Poker」。「Stud Poker」是以玩家手中的底牌，與攤開的公用牌進行組合比大小牌的遊戲。

Suicide King 指「紅心King」，用劍指著自己的頭。

Suit 泛指撲克牌中黑桃（Spades）、紅心（Hearts）、方塊（Diamonds）、梅花（Clubs）的任一花色。

Super Stud Poker 是指一般的「Caribbean Stud Poker」，但如果玩家拿到同花大順的牌，還可以獲得額外的累積彩金池，其他組合的牌也有小獎可領。

Table Stakes 玩家在檯面上基本的賭本。

Take It or Leave It 與「Shove Them Along」同意義。

Talon 剩牌，在發牌過程中，一副牌之中尚未使用的牌。

Tap 1.看注；2.在無限額的檯面上，傾其所有的下注。

Tap City 玩家在遊戲中輸得精光。

Tap You 加注，加入注碼的多寡是根據對手檯面上所有的籌碼數額。

Tapioca 輸光沒錢了。

Tell 撲克遊戲中，投機玩家以手勢告訴同夥某特定玩家的底牌。

Texas Hold'em 簡稱「Hold'em」。該遊戲是每位玩家都有兩張底牌，檯面上有五張牌面朝上的公用牌，玩家各自組成最佳一手牌的撲克遊戲。

Third Street 第三街，在七張牌梭哈遊戲裡，第一回合叫牌時，每位玩家手中都有三張牌，故得其名。

Thirty Days or Thirty Miles 三張「10's」的稱謂。

Tierce 三張牌組成的同花順。

Tiger 由「2～7」的五張牌組成的一手牌，稱為「Tiger」。

Tight 保守的玩法。

Tight Player 保守的玩家，除非拿到很不錯的牌才下注的玩家。

POKER

Tilt (Tilting)　1.當玩家在遊戲中因為不順、生氣或懊惱，而做出了許多錯誤的下注或跟注的決定，稱為「Tilt (Tilting)」；2.美國ESPN（The Entertainment and Sports Programming Network）於2005年所製作的撲克系列（Tilt）節目。

Time Cut (Axe/Collection)　賭場對玩家收取座位的租賃費用，通常以三分鐘或小時為單位。

Timid Player　指撲克遊戲中經常跟注，但最終都無法贏得彩金池的玩家。

Top Pairs　在Flop遊戲中，玩家用自己手中的一張底牌和公用牌中最大的一張配成對，稱為「Top Pairs」。

Trap　原意為陷阱。在此形容玩家在下注後，遭遇到對手以加重注碼的還擊，處於進退兩難的思考。

Trey　撲克遊戲中對「3」點牌的暱稱。

Tricon, Trio, Triplets, or Trips　這些都是撲克遊戲裡「三條」的暱稱。

Turn　稱為轉牌，即五張公用牌之中的第四張牌。

Two-Card Poker　以最大的兩張牌獲勝的撲克遊戲。

Under the Gun　第一位下注的玩家，一般是指大盲注左邊的玩家。

Underdog　獲勝的機率比較低的一手牌或玩家。

Unlimited Poker　下注和加注都沒有限制的撲克遊戲。

Up　兩對牌相比較，較大的一對牌。

Upstairs　形容在撲克遊戲中玩家們不斷地加注，迫使其他玩家跟注和加注，使得彩金池總額不斷上升的情況。

Valet　撲克遊戲裡「Jack」的另一種名稱。

Value　1.投注後所能得到的回報率；2.意味著你希望你的對手跟你的注。

Viking Poker　與加勒比撲克雷同，在歐洲賭場十分普遍的撲克遊戲。

Wake Up　撲克遊戲新的一回合剛開始時，就發現一手極佳的牌出現在眼前。

Walk　在下大盲注前，所有的玩家都蓋牌棄權的情況。

Walking Sticks　撲克遊戲中，拿到一對「7」的暱稱。

Washing (Card Washing) 發牌員按照賭場的洗牌規則進行洗牌。

WCOOP (World Championship of Online Poker) 世界線上撲克遊戲冠軍賽，創於2002年。

Weak 1.撲克遊戲中經常蓋牌的玩家；2.非常窮的玩家。

Wild Card 這是「Joker」的另一種名稱。

Wild Royal Flush 以萬能牌（Joker）組合成的同花大順。

Wired (Back-to-Back) 在撲克遊戲中不斷地拿到對子、三條或四條。

Wire-up 玩家在撲克遊戲中拿到的前三張牌組成「三條」時稱之。

World Series of Poker 每年5月分在拉斯維加斯「Binion's Horseshoe Casino」所舉辦的Hold'em 撲克大賽，參賽資格是玩家必須繳交一萬美元的入場費。

Worlds Fair 一手極佳的牌。

Yeast 加注的另一種說法。

Zilch or Zip 手中沒有值得留下的牌，需要重新換五張牌。

Zombie 指撲克遊戲進行中，面部毫無表情的玩家。

7. Roulette（輪盤）通用詞彙

Roulette源自法語，其原意為細小的輪子。美式輪盤遊戲中使用三十八個均分的小方格，各方格分別編號為「0、00」以及「1～36」號；「0及00」兩個號碼均為綠色，而其他號碼則為紅色或黑色各占一半。歐式輪盤遊戲則採用三十七個小方格，包括「0」以及「1～36」號。遊戲規則相同。

Inside bets　（又稱layout bets）內圍注

・A　1 number, Straight up 35:1

・B　2 numbers, Split 17:1

・C　3 numbers, 3 Line 11:1

・D　4 numbers, 4 Corner 8:1

・E　5 numbers,

・1st Five 6:1 (double zero roulette)

・＊E　4 numbers,

・1st Four 8:1 (single zero roulette)

・F　6 numbers, 6 Line 5:1

Outside bets　外圍注

・G　12 numbers, Column 2:1

・H　12 numbers, Dozen 2:1

・J　24 numbers, Split Columns 1:2

・K　24 numbers, Split Dozens 1:2

・Even雙/Odd單　1:1

・Red紅/Black黑　1:1

・1-18 / 19-36 （又稱Low / High）　1:1

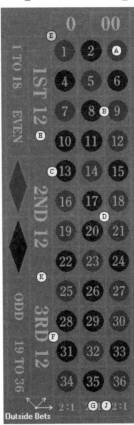

Roulette Table Layouts
American Roulette 0～00

博奕詞彙

A Bet On the Layout　玩家在輪盤遊戲中，投注於檯面上任何的號碼。

A Third Section of the Wheel　輪盤第三區，由「27～33」包括：5/8 ＋ 10/11＋ 13/16 ＋ 23/24 ＋ 27/30 ＋ 33/36。

American Wheel　美式輪盤遊戲，設計上除了有「1～36」個號碼之外，同時擁有「0和00」的輪盤遊戲。

Apron　輪盤遊戲檯上，莊家放置籌碼的區域。

Ball　輪盤遊戲轉盤中所使用的小白球，一般來說賭場使用大中小三種尺寸的小白球，尺寸愈小的小白球較輕，其彈跳力愈強。

Ball or Boule (La Boule)　原意為小遊戲；是一種只有九個號碼和三種不同顏色供玩家選擇下注的輪盤遊戲，在法國賭場是十分受歡迎的遊戲之一。

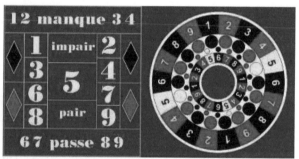

La Boule table layout.　　　La Boule wheel.

Ball Track　球軌。輪盤遊戲轉盤外圍供小白球旋轉滾動的軌道。

Basket Bet　又稱為「Five Number Bet」，單一注碼投注在檯面上「0、00、1、2、3」緊鄰的五個號碼。

Biased Wheel　一種傾斜的輪盤，因為未經校正而導致旋轉不在水平線上，繼而出現誤差及錯誤的結果。

Call Bets (Roulette Announced Bets)　在歐美賭場的輪盤遊戲中，玩家常用的投注法，相鄰的號碼、「0」相鄰號碼、輪盤第三區、南北半球等等。

Carré　法語指單一注碼投注於檯面上緊鄰的四個號碼。

Cheval 法語指單一注碼投注於檯面上緊鄰的兩個號碼。

Chipper 站立輪盤遊戲檯一旁協助輪盤發牌員回收玩家投注籌碼的工作人員。

Colonne 法語指「Column Bet」。

Column Bet 欄，單一注碼投注在長條形第一欄、第二欄或第三欄（各12個號碼）的分割段，是屬於外圍投注，賠率為1：2。

Corner Bet 角注，單一注碼投注於緊鄰的四個號碼。

Derniere 法語指單一注碼投注於最後的十二個號碼「25～36」。

Dolly 放置在輪盤桌上標示勝出號碼位置的壓克力製標記物，稱為「Dolly」。

Double-zero Wheel 「0和00」輪盤上號碼順時鐘方向分布情況如下：

00-27-10-25-29-12-8-19-31-18-6-21-33-16-4-23-35-14-2-0-28-9-26-30-11-7-20-32-17-5-22-34-15-3-24-36-13-1

紅：1-3-5-7-9-12-14-16-18- 19-21-23-25-27-30-32-34-36

黑：2-4-6-8-10-11-13-15-17- 20-22-24-26-28-29-31-33-35

Douzaine 法語指「Dozen Bet」。

Dozen Bet 投注在輪盤中「1～12」、「13～24」、「25～36」三組各十二個號碼的其中一組，是屬於外圍投注，賠率為2：1。

En plein 法語指投注於單一的號碼。

En prison 監禁規則。法式輪盤遊戲中，如果出現「0」號時，玩家的賭注即輸掉一半，有些賭場提供玩家兩個選項：1.取回所剩餘的賭注；或2.留在原下注區，如果再次出現「0」號時，玩家即輸掉全部的賭注。

European wheel 歐式輪盤遊戲，轉盤的設計只有三十七個號碼方格（1～36號，及一個「0」號）。

Ficheur 輪盤專用籌碼。美式遊戲輪盤中，不同顏色的輪盤遊戲專用籌碼，以便於識別每位在座投注的玩家。

Final 2-5 在法式輪盤遊戲中，四個注碼投注在「2/5、12/15、22/25和

32/35」。

Final 7 在法式輪盤遊戲中，三個注碼投注在「7、17和27」。

Finale Schnaps 「Schnaps」原意為荷蘭產杜松子酒。指法式輪盤遊戲中，三個注碼投注在「11、22和33」。

Finales en Plein 在法式輪盤遊戲中，四個注碼投注在尾數相同的號碼，例如：「2、12、22、32」。

Five Number Bet 又稱為「Top Line Bet」，單一注碼投注在檯面上「0、00、1、2、3」緊鄰的五個號碼。

French roulette table lay out

Inside bets:

· A-1 number, Straight up.

· B-2 numbers, Split.

· C-3 numbers with 0 and 3 Line.

· D-4 numbers with 0 and 4 Corner.

· E-6 numbers, 6 Line.

Outside bets:

· F-12 numbers, Column.

· G-12 numbers, Dozen.

· H-Manque/Passe, 1-18/19-36 (Low/High).

· I-Pair/Unpair (Even/Odd).

· J-Noir/Rouge (Black/Red).

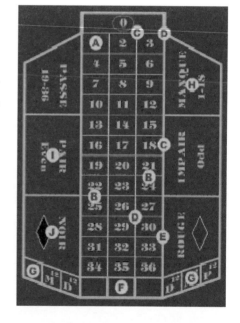

Gaffed Wheel 原意為魚叉。在此指被動了手腳的輪盤。

High or low bet 投注在檯面列出的上端「19～36 (High)」或下端「1～18 (Low)」的群組，是屬於外圍投注，賠率為2：1。

House Numbers 指輪盤遊戲中的「0和00」。

Impair 法語指投注於單數的號碼。

Inside Bet　選擇投注於檯面上的號碼區域內。

La partage　與「En prison」遊戲規則類同；但這些僅限於外圍的投注。

Luminar or LuminAR　是由John Huxley賭場設備供應公司所發明的電子輪盤遊戲機，其主要特色是當玩家選擇的號碼中獎時，會有強烈的LED光照射在該號碼區域。

Manque　法語指投注在「1～18」的範圍。

Noir　法語指投注在黑色號碼的範圍。

Non-value Chip　輪盤遊戲的專用籌碼，其單位價值可以根據玩家的要求而訂定；例如：三百美元購買六十個籌碼，那麼每個籌碼的單位價值為五美元。

Number Neighbours　相鄰的號碼。

Odd Bet　投注於單數的號碼。

Orphans　法語指單一注碼投注在輪盤上緊鄰的「6、17和34」三個號碼上。

Orphelins　法語原意為孤兒，在此指單一注碼投注在輪盤上緊鄰的一組號碼範圍，共分為五個單位籌碼下注：數字「1」放一個單位籌碼，其他四個單位籌碼會投注在下列的兩個數字組合：「6、9」、「14、17」、「17、20」和「31、34」。

Outside bet　輪盤的投注區分為外圍（Outside Bet）和內圍（Inside Bet），「0～36」號屬於內圍，其他則屬於外圍，包括顏色、單雙、直行、大小、打等等。

Pair　法語指投注於偶數的號碼。

Passé　法語指投注在「19～36」的範圍。

Payout (Pay Out)　賭場支付給玩家的中獎總金額。

Premiere 12　法語指單一注碼投注在檯面上第一組「1～12」的範圍。

Queen Theatre　一種新型的電子輪盤遊戲機，可同時容納二十四名玩家，機檯的第一圈可容納八名玩家，外圈可容納十六名玩家，其設計上類似於電影院座席的布局，故得其名。

Racetrack Bets 與「Call Bets」同意義。

Rapid Roulette 由美式輪盤遊戲延伸出的另一種輪盤遊戲,它沒有外圍區的投注選項,主要是為了提高每局進展的速度。

Rigged Wheel 被操縱的輪盤。在1930年代早期,許多賭場都以不正當手段操縱輪盤遊戲,但經過立法並嚴格監督後,這種現象已不復存在。

Rouge 法語指投注在紅色號碼的範圍。

Rouletto 愛爾蘭人對輪盤遊戲的稱謂。

Roulight/Roulite 在德國的「Wiesbaden Casino」所流行的輪盤遊戲。與歐式輪盤遊戲不同之處,它沒有外圍區的投注選項,每局進展速度也較快。

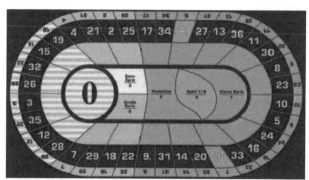

Roulite / Roulight table layout used in Casino Wiesbaden, Germany

Row 列,投注於檯面上橫列直線上的三個號碼。

Russian Roulette 俄羅斯輪盤。引用為危險遊戲,使用裝有一發子彈的轉輪手槍對準自己或對方頭部射擊。

Single 單一號碼,投注於個別號碼上。

Single-zero Wheel 「0」輪盤上號碼順時鐘方向分布情況如下:0-32-15-19-4-21-2-25-17-34-6-27-13-36-11-30-8-23-10-5-24-16-33-1-20-14-31-9-22-18-29-7-28-12-35-3-26

紅:1-3-5-7-9-12-14-16-18- 19-21-23-25-27-30-32-34-36

黑：2-4-6-8-10-11-13-15-17- 20-22-24-26-28-29-31-33-35

Sixainne 法語指選擇檯面上橫列直線六個緊鄰的號碼下注。

Six line Bet 又稱為「Alley Bet」，選擇檯面上橫列直線六個緊鄰的號碼下注。

Spin 1.轉盤旋轉；2.小白球在軌道上旋轉，都可稱為「Spin」。

Split Bet 選擇檯面上兩個緊鄰的號碼下注。

Straight up Bet 選擇單一的號碼下注。

Street Bet 選擇檯面上橫列直線三個一連串的號碼下注。

Tiers 法語意思為1/3。是指輪盤上數字「0」對角第三區段的「27～33」之間的數字。「Tiers」下注共分為六個單位籌碼：每一個單位籌碼會投注在下列兩個數字的組合：「5、8」、「10、11」、「13、16」、「23、24」、「27、30」、「33、36」，這種玩法在歐洲賭場中十分普遍。

Transversale 法語指選擇橫列直線三個一連串的號碼下注。

Trio Bet 與「Street Bet」同意義。

Voisins du Zero 法語中指單一注碼投注在輪盤上緊鄰「0」的相關「2、3、4、7、12、15、18、19、21、22、25、26、28、29、32和35」一組號碼，這些數字位於輪盤上的「22」和「25」之間；這種玩法在歐洲的賭場中十分普遍。

Wheel 輪盤遊戲中帶有「0」或「00」及「1～36」個號碼凹槽的圓形轉盤。

Wheel Check 輪盤遊戲的專用籌碼。

Wheel Clocking 記錄每局開出的結果，作為下局投注的參考；也有玩家記錄小白球的旋轉次數與時間。

Zero Neighbours 「0」相鄰號碼，左側為「0/2/3 + 25/26/28/29」，右側為「4/7 + 12/15 + 18/21 + 19/22 + 32/35」。

8. Slot Machine（老虎機）通用詞彙

　　Slot Machine（吃角子老虎機）早期的機種分為「3-reel、5-reel和累積獎」三大類型；玩家投入硬幣或遊戲代幣後，拉動手桿啟動印有不同圖案的轉輪，當轉輪停下來時，如有相同圖案停留在同一條支付線上即可贏得獎金。

3 Reel Slots　3軸式的吃角子老虎機，中獎機率較高，相對獎額較低。
5 Reel Slots　5軸式的吃角子老虎機，中獎機率較低，相對獎額較高。

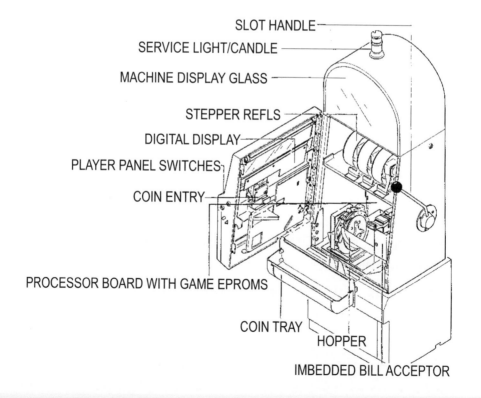

Anisotropic Filtering 非等方向濾鏡＋Anti-Aliasing。八倍的非等方向濾鏡加上額外的邊緣柔化效果，可以達到遊戲的最高圖像品質。

Base Jackpot 一般來說，不同幣值大小的累積獎，都會設定最基本額度的獎金，當累積到某種程度被幸運玩家拉中時，又會重新歸位到最基本額度的獎金。

Beat Slot Machines 按字面解釋是打敗吃角子老虎機，也就是說要在玩老虎機時贏得獎金。

Belly Glass 老虎機腹部位置鑲的玻璃，通常上面印有機種或賭場的名稱。

Bet Amount 投入硬幣的數量，早期老虎機玩一次可投入數量在「1～3、1～5、1～10」個之間，但至今的發展已達「1～200」個。

Betting Limit 不同類型的老虎機設有不同投幣數量的上下限。

Bill Changer 老虎機內部負責接收辨識現金後，分配相對數額硬幣的兌換裝置，又稱為「Bill Validator」。

Bonus Feature 在玩老虎機遊戲時，當玩家贏得某些獎項的同時並獲得額外的小獎項或免費再玩一次的機會。

Bonus Multiplier Slots 這類型老虎機遊戲為了吸引玩家投入更多的硬幣，其給付的獎額與投入硬幣的數量有關，如投入一枚硬幣可贏得四枚硬幣，投入二枚硬幣可贏得八枚硬幣，但投入三枚硬幣可贏得二十枚硬幣，其中「20－12＝6」，這六枚硬幣可以說是「Bonus」。

Bump Mapping 又叫做凹凸貼圖，在現在的遊戲機當中圖形處理非常流行。

Buy-your-pay 在玩老虎機遊戲時，根據投入遊戲代幣的數量，來決定獲得不同獎金的機會。

Cabinet 1.吃角子老虎機的外殼；2.遊戲機部門Change Person的小型工作站，裡面存放各種不同幣值大小的硬幣或遊戲代幣。

Candle 老虎機上端的圓柱狀燈號，具有下列功能：1.區別老虎機種類；2.老虎機故障信號；3.老虎機機門開啟狀態；4.老虎機中獎信號；

5.玩家要求服務。

Cart 賭場用來搬運硬幣、遊戲代幣的手推車。

Cash Box 老虎機內部位於紙幣接收器下端，專門儲存現金紙幣、票券或優惠券的箱型容器。

Cash Out 近代的老虎機在中獎時，大部分以電子碼表顯示中獎金額，當玩家欲離開遊戲機時，按下按鈕領取電子碼表顯示的金額，稱為「領款」。

Cash Out Button 如果玩家欲領取老虎機電子碼表上顯示的金額時，只要按下遊戲機上印有「Cash Out」字樣的按鈕。

Coin Drop Box 位於老虎機機箱底部，專門裝盛硬幣、遊戲代幣的箱型容器。

Coin Loader 隸屬於賭場遊戲機部門，負責補充或回收老虎機與遊戲機硬幣或代幣的工作人員。

Coin Size 硬幣價值大小──是指在賭場玩老虎機時選擇機種投幣的幣值大小。如選擇一台五十分的老虎機，使用的硬幣規格必須是五十分的。

Coin Tray 老虎機下緣裝盛硬幣或遊戲代幣的容器。

Coin-in 將硬幣或遊戲代幣投入老虎機。

Coin-in Time Out 將硬幣或遊戲代幣投入老虎機時：1.投入過於快速，造成接收器堵塞時；2.接收器辨識出投入的硬幣或代幣是偽幣時，老虎機將暫停運作，直到故障排除為止。

Coin-out 1.按下按鈕領出硬幣或遊戲代幣；2.中獎時，老虎機自動支付硬幣或遊戲代幣。

Coin-out Time Out 老虎機在支付獎金過程中，機內容器：1.已無硬幣或遊戲代幣時；2.支付出口堵塞，老虎機暫停運作，直到故障排除為止。

Coins Per Spin 玩老虎機時，每局所需要投入硬幣或遊戲代幣的基本數量。

Credit 1.插入現金紙幣或有價券；2.玩老虎機中獎時，電子碼表上顯示的累積金額。

Credit Button 與「Cash Out Button」是同一功能的按鈕。

Credit Limit 玩老虎機中獎時，電子碼表上支付金額的上限，其餘超出的獎金由工作人員以現金或有價票券來支付。

Credits Collected 與「Cash Out」同意義。

Currency Detector 老虎機內辨識幣值大小與真偽的裝置。

Display 原意為顯示，在此指老虎機屏幕上所呈現出的遊戲。

Diverter 當老虎機內裝盛硬幣的容器滿載時，將再投入的硬幣導入機座底部容器的裝置。

Double Up 玩老虎機中獎時，有些機種提供玩家額外選項的功能，只要按下加倍（Double）的按鈕，如果猜對了，獎金將加倍，若猜錯了，獎金全數歸零。

Drop Bucket 位於老虎機機身底部盛裝硬幣的容器，當機身內的硬幣容器滿載時，再投入的硬幣將自動掉入該「Drop Bucket」，掉入的數量即是當班次硬幣的營業收入。

EGM (Electronic Gaming Machine) 指視頻（電子影像）類型的吃角子老虎機。

EPROM (Erasable Programmable Read Only Memory) 老虎機內部的電腦晶片，稱為「電子可改寫式可編程唯讀記憶體」。

Expected Win Rate 期待的獲勝率。

FOBTs (Fixed Odds Betting Terminals) 老虎機內的固定投注賠率產生器。

Free Spins 賭場有些老虎機提供的獎項不是獎金，在設計上，當某特定圖案出現時，它讓玩家有免費再玩一次的機會。

Fruit Machine (Fruity) 俗稱水果機，它的圖案包括例如：櫻桃、檸檬、香蕉、桃子等許多不同的水果。

Gaming Device 老虎機供玩家投幣的入口裝置。

Handle Pulls 簡單的說，就是玩了幾回合的老虎機。早期沒有電子按

<div style="writing-mode: vertical">SLOT MACHINE</div>

鈕的時代，老虎機的設計都是以「拉桿」啟動轉輪旋轉，故稱為「Handle Pulls」。

Handle Slammers　早期老虎機的設計是以機械式轉輪運轉的原理，因此有些投機玩家在拉動老虎機手桿時，會用適當的拉力讓齒輪空轉而形成自己想要得到的獎項。

Handpay　通常賭場工作人員進行人工支付獎金：1.玩家中了累積獎最高獎金；2.遊戲機已支付設定的最大限額；3.遊戲機發生故障，經維修仍無法正常運作。

Hitting the Jackpot　玩老虎機中獎時的說法。

Hold　賭場的利潤。老虎機給賭場帶來營業額中大約「3%～15%」的利潤。

Hopper (Payout Reserve Container)　漏斗型容器，是老虎機內部裝盛硬幣的容器，形狀像漏斗般。

Hopper Fills　當老虎機硬幣容器內的硬幣或遊戲代幣用盡或不足時，工作人員進行裝填的程序。

Hopper Fill Slip　當老虎機需要裝填硬幣或遊戲代幣時，記錄裝填時間、次數、數量、操作人員等的制式申請單。

Hopper Jam　指裝盛硬幣或遊戲代幣的容器運轉時卡住而無法動作。

Hopper Storage Area　老虎機內部放置裝盛硬幣容器的區域。

Hopper Time Out　裝盛硬幣或遊戲代幣的容器不明原因發生故障，暫停運作。

Hot Slots　中獎率極高的老虎機，又稱為「Loose Slots」。

Idle Mode　指沒有玩家在座的老虎機或桌檯遊戲。

IGT (International Game Technology)　是全球最大的專業賭博機器和監控系統生產商之一，IGT成立於1980年，總部設在美國內華達州雷諾市（Reno）。（欲知詳情請查詢https://www.igt.com/Pages/Home.aspx）

IVT (Interactive Video Terminals)　互動式視頻終端機。

Jackpot Meter　老虎機支付獎項的金額表。

Jackpot Odds　中獎的或然率。

Jackpot Reset Switch　一般老虎機出現最高獎時，因為獎金較高，1.老虎機無法支付大量硬幣；2.這些獎金必須支付所得稅，因此老虎機內部會短暫鎖住，無法接受硬幣投入，轉輪也無法運轉，處於暫停所有功能狀態，當所有報稅手續完成後，工作人員在支付獎金的同時，會插入鑰匙啟動恢復遊戲功能。

Jacks or Better　在視頻撲克機遊戲中，必須要有「Jacks」或以上的組合，遊戲機才支付獎金，否則玩家輸了該局。

Key Man　遊戲機部門的樓面工作人員，主要負責遊戲機簡易故障排除。

Liberal Slots　與「Hot Slots」同意義。

Liberty Bell　自由鐘。早期由Mr. Charles Fey（2.2.1862-11.10.1944）所發明的老虎機，在中獎時會發出鐘響聲，而且最高獎的圖案為自由鐘，故稱為「Liberty Bell」。

Linked Machines　連線老虎機。將數台同類型老虎機連線在一起，玩家中第一特獎時，將獲得較大的彩金。

Load Up　滿載。玩老虎機時，投入最高限額的硬幣。

Lockout　暫停功能。老虎機在下列情況：1.中高額獎金；2.機門開啟；3.機器故障等，機器本身會暫停所有功能，稱為「Lockout」。

Loose Slots　中獎率較高的老虎機。

Low Level Slot Machines　一種附帶有椅子的老虎機。

Machine Payout　指該遊戲機所能支付的硬幣或遊戲代幣的數量。

Max Hopper Pay　老虎機所能支付硬幣數量的最高上限。

Meal Book　賭場相關人員開啟老虎機裝填或維護時，必須填寫的記錄表。

Mechanical Configuration　老虎機的機械結構。

Megabucks　將不同城市的許多賭場之眾多同類型老虎機連線而成的累積獎。

Megalats Jackpot　由「Olympic Casino」所經營的連線老虎機累積獎系

統。與一般累積獎不同之處，玩家不需要投入最高上限的額度，只要投入一枚硬幣，都有機會贏得連線的累積獎，獎額大小依投入的數量及當時的累積金額有關。

Minilats Jackpot 與「Megalats Jackpot」類同，但其經營規模與提供的獎金額較小。

Multi-coin Game/Multi-credit 讓玩家有選擇性投入硬幣數量多寡的老虎機。

Multi-denomination Gaming 一種能接受不同幣值大小硬幣的老虎機。

Multi-line 多線式。指老虎機上有多種中獎的組合位置，例如：直線、交叉線等。

Number of Coins Bet 玩老虎機時所投入硬幣的數量。

NVRAM (Non-volatile Random Access Memory) 老虎機的非揮發性記憶體。

One Armed Bandit 早期人們稱呼老虎機為獨臂強盜。

Onesies 對於玩老虎機遊戲每次只投入一枚硬幣或遊戲代幣的玩家之稱謂。

Online Slots 透過網路的線上老虎機，與賭場的老虎機玩法並沒有多大區別。

Pay Table 老虎機上公告各中獎獎金的圖表。

Payback 玩老虎機時的回饋率。

Payline (Pay Line) 指吃角子老虎機中獎賠付線的位置。

Payout 付款。指老虎機支付各種大小獎項。

Payout Amount 付款金額。老虎機支付獎項的總額。

Payout Percentage 付款百分比。玩老虎機如果每投入一百元，能夠拿回九十八元，那這台老虎機的「Payout Percentage」就是98％。

Payout Reserve Container 與「Hopper」同意義。.

Payout Schedule 與「Pay Table」同意義。

Payout Sheet 老虎機生產商所提供的機器支付率的說明書。

Payout Table 與「Pay Table」同意義。

Pick'Em Style Bonus 在遊戲中由玩家自由選擇中獎圖案的老虎機。

Plow 形容玩家將贏得的獎金又全部投入老虎機中。

Pokie Machine 近代發展出的新型老虎機，遊戲以卡通圖案為主題較多，色彩也較豐富，功能也增加不少，又稱為「Electronic Gaming Machine」。（見下圖）

PRNGs (Pseudorandom Number Generators) 老虎機內的虛擬亂數產生器。

Progressive Slots Machines 累積獎老虎機：通常是由多台老虎機連線組成，每位玩家在玩該遊戲機時，每次投入的硬幣都會增加累積獎的金額，一般可分為賭場本身的累積獎和全州不同賭場的連線式累積獎兩種。

Progressive Ticker or Progressive Meter 累積獎的金額顯示器。

Random-Number Generator 「Class III」遊戲機內的電腦亂數產生器，主要功能是控制中獎的公平機率。

Redemption Booth 賭場中，老虎機遊戲代幣兌換與兌現的工作站。

Reel Cycle 指中獎機率的循環。

Reel Settings 老虎機轉軸的設定，換句話就是支付賠率的設定。

Reels 老虎機的轉軸：傳統式老虎機有三個轉軸，現代老虎機擁有五個轉軸。

Scatter 老虎機轉輪上的散步（Scatter）符號，在遊戲中具有可以不必出現在同一條支付線上而中獎的功能。

Shop Mechanic 在工作室修理老虎機的技師。

Sim Slots 「Simulation」的縮寫，指電腦模擬的老虎機，又稱為「Video Slot」。目前市場上的產品大致可分為下列幾種：

博奕詞彙

3 Line Sims Slots:	15 Line Sims Slots:
· Goblins Gold 金精靈 · Jewel Thief 鑽石大盜 · Samurai 777 武士 · Star Catcher 摘星 · Pharaohs Gold 金法老 · Sand Storm 沙塵暴	· Tomb Raider 盜墓賊 · Wasabi-San 日風 · World Cup Mania 瘋狂世界杯 · Cubis 立體世界 · Major Millions 百萬俱樂部 · Mermaids Millions 百萬美人魚
5 Line Sims Slots:	20 Line Sims Slots:
· Gold Coast 黃金海岸 · Wall Street Fever 華爾街摯愛 · Zany Zebra 滑稽斑馬 · Captain Cash 上尉的寶藏 · Diamond Valley 鑽石谷	· Viking's Voyage 北海盜航旅 · Monkey Mania 猴子也瘋狂 · Daredevil Dave 大偉探險 · Congo Bongo 跳躍的羚羊 · Dog Father 富狗爸 · Golden Goose 金鵝 · Winning Wizards 勝利巫師
8 Line Sims Slots:	25 Line Sims Slots:
· Sweet Thing 甜蜜世界 · Gold Rally 黃金組合 · Golden 8 金8 · Chinese Kitchen 中式廚房	· Iron Man 鐵人 · Age of Discovery 發現新世紀 · Thunder from Down Under 來自地獄的震撼 · Zone of the Zombies 木乃伊樂園 · Mega Moolah 鈔票滿天飛 · Time Machine 時光隧道
9 Line Sims Slots:	30 Line Sims Slot:
· Doctor Love 醫師最愛 · Fat Cat 大肥貓 · Hulk 藏寶船 · King Cashalot 多金國王 · Thunderstruck 驚險記 · Dick Danger 迪克探險 · X-Men X-超人 · The Punisher 懲戒者	· Cashanova 自動提款機 · Mad Hatters 瘋狂的製帽商

Single-line Slots 單線式中獎老虎機。

SIS (Slot Information System) 老虎機資訊管理系統。

Sizzling Slots 高中獎率的老虎機。

Skill Stop 這是日式的「Pachislo」老虎機，玩家可以隨時按下停止轉軸的按鈕，不需要等待它自轉的停止。

Slant Top Slot Machines 與「Low Level Slot Machines」同意義。

Slot Attendant 隸屬於遊戲機部門的工作人員，主要負責兌換、服務等工作。

Slot Booth 老虎機遊戲代幣兌換、獎額支付等多方面服務的工作站，比「Redemption Booth」較多元化服務。

Slot Carousel (Slot Runway) 將數台老虎機圍繞成像遊樂場的旋轉木馬般，中間為賭場工作人員的服務台，可直接向他們要求兌換或其他服務。

Slot Club Member 老虎機遊戲俱樂部會員：一般在賭場申請會員卡均為免費服務，在玩老虎機時可將會員卡插入，它將自動記錄玩家的娛樂資訊，作為賭場招待的依據。

Slot Fills 當老虎機內部的硬幣或遊戲代幣用盡或短少，不夠支付獎金時，工作人員將會補充一定數額的硬幣或遊戲代幣稱之。

Slot Hall 與「Videomat Casino」同意義。

Slot Machine Count Sheet 賭場內每個班次記錄所有老虎機：機內硬幣或遊戲代幣數量、人工支付金額、硬幣裝填次數與金額、營業收入、值班人、經理人等的制式表格。

Slot Machine Drop 老虎機的營業收入。

Slot Machine Load 與「Slot Fills」同意義。

Slot Machine Win 老虎機的利潤。

Slot Mechanic （又稱為**Slot Technician**） 老虎機的維護修理技師。

Slot Placement 老虎機在樓面擺放的布局。

Slot Runaway 失控的老虎機，1.在沒有中獎的情況下；2.中了小獎，機器不斷的掉下硬幣或遊戲代幣，超出應付獎額。

Slot Volatility 老虎機的波動率。

Slot Win Sheet 賭場每個班次記錄所有老虎機：人工支付金額、機器付獎狀況、值班人、經理人等的制式表格。

Slots Tournament 賭場舉辦的老虎機遊戲競賽，邀請一羣玩家參與的活動。

SLOT MACHINE

Slug 一種鎳成分製造，用來取代賭場遊戲機專用代幣的劣質硬幣。

Smile 形容玩家在中獎後，領取了獎金就離開，留下中獎的圖案在支付線上。

Soft Drop 當日或當班次老虎機的營業收入。

Spin 老虎機內轉輪的旋轉。

Spin Button 啟動老虎機轉輪旋轉的按鈕。

Sputtering Slot 低中獎率的老虎機。

Staggered Payout 老虎機以投幣數量與支付獎額的圖表，吸引玩家每局投入愈多，中獎金額愈高。

Stand Up Slot Machines 一種沒有附設椅子的老虎機。

Static Jackpot 固定金額的獎項，與累積獎不同。

Substitute 與「Wild」同意義。

Symbols 圖案，老虎機的轉輪式轉輪上印有不同圖案。

Take Cycle 老虎機出現中獎的機會並非是接連不斷的，是要經過循環過程的。

Theoretical Slot Machine Hold Percentage 老虎機獲利百分比的理論值。

Theoretical Slot Machine Payout Percentage 老虎機支付獎金百分比的理論值。

Ticket-In, Ticket-Out (T.I.T.O) 新科技將早期機械式老虎機改進成「票進、票出」（Ticket in, Ticket out）的電腦匣式讀碼器，省略投入現金或硬幣的繁鎖過程，玩家可以直接將老虎機所列印出的有價票券拿至櫃台兌換現金。

Tight Slots 中獎率較低的老虎機。

Tilt 老虎機發生故障時的統稱。

Tommy Glenn Carmichae l (7.5.1950-) 史上最高明的老虎機老千，他曾經發明名為「Top-bottom Joint、Slider和Monkey Paw」等三種侵入老虎機的道具，在內華達州賭場轟動一時。

Upright Slot Machines 與「Stand Up Slot Machines」同意義。

VFD (Vacuum Fluorescent Display)　老虎機上的真空螢光顯示器。

VGM (Video Gaming Machine)　視頻（電視影像式）遊戲機。

Video Poker　視頻（電視影像式）撲克機。

Video Slots　視頻（電視影像式）老虎機，於1897年問世，直到1975年才引進賭場。

Wild Symbol　可變化的圖案。有些機種老虎機的轉軸上印有這種可變化的圖案，當它停在中獎支付線上時可隨其他圖案而變化，促成某些獎項的支付。

Winning Combination　獲獎的圖案組合，不同的圖案組合可以獲得不同大小的獎項。

Wrap　硬幣或遊戲代幣經機器設備統計數量包裝好，準備轉送到「Cashiers' Cage」交付使用。

Zombie　形容自始至終只玩一台老虎機，從不轉移其他機台的玩家。

SLOT MACHINE

125

9. Sports Pool（運動彩券）通用詞彙

Sports Book源自法語「Portmanteau」，「Sports」是指運動彩的運作，「Book」是賽馬賭博等登記的意思，兩個單字合而為一就被引用為運動彩投注站或賽馬博彩事業的經營者，在英國稱為「Bookmaker或Bookies」。

* 在1970年代，對於來自北美洲國家以外的進口馬兒，賽馬協會在其名字前畫上星號「*」，作為辨識。

= 對於那些不是進口的外國種馬，賽馬協會在其名字前畫上等號「＝」，作為辨識。

() 賽馬協會在馬兒名字後加註 () 號，作為辨識馬兒產地國、登記國的記號；例如：(IRE)=Ireland, (FR)=France, (CHI)=Chile, (NZ)=New Zealand等。

10 Cent Line 10美分的盤口。

20 Cent Line 20美分的盤口。

Acceptances 受理階段。在賽事前的某一階段，馬主和練馬師要決定他們的馬兒是否參加賽事。這些受理階段或宣布階段，第一次在開賽的前五天，第二次在當天開賽前。

Acceptor 競賽場起跑線發號令的工作人員。

Accumulator 又稱為「Parlay」。原意為積累者。將第一局遊戲中贏得的賭注，加上原本的賭注以同樣的選項全部投入第二局遊戲中。

Across The Board 對同一匹馬在「Win、Place和Show」都投下賭注。

Advance wagering 預期投注，選擇獲得冠、亞、季軍三個順序的投注。

AGC (American Greyhound Council, Inc.) 美國畜犬協會。

Age 通常純種馬的馬齡是依1月1日為起算標準日。

AGTOA (American Greyhound Track Operators Association) 美國畜犬管理協會。

Ajax 英國人對「博奕稅金」的俚語,目前已很少使用。

All Out 指馬兒在賽事中正試圖發揮其最大能耐。

All Up 與「Accumulator」同意義。

All Weather Racing 在人工化的賽馬場舉辦競賽。

All-age Race 參賽的馬兒都在兩歲或以上。

All-America Team 由AGTOA每年所選出來的前八名賽狗。

All-In 所投入的注碼在下列情況都無法取消:1.選手變動;2.賽事取消。

Allowances 有下列情況時,允許減輕賽馬的承載量:1.沒有經驗的實習騎師;2.雌馬與雄馬競賽;3.三歲馬齡或較長以上的馬兒競賽。

All-round Concpetition 綜合全能馬術賽。

Also Ran 在賽事中沒有獲得前四名的陪跑馬。

Amateur(又稱為**rider**) 業餘騎師。在比賽程序單上都會註明「Mr.或Mrs.」為業餘選手。

Ante Post(又稱為**Futures**) 指在特定賽馬或比賽前確定的賭注,這種賭注如果遇到賽馬更換或賽馬資格被取消,玩家無法取回賭注,只有認賠。

Apprentice 原意為學徒。在此指實習中的騎師。

Approximates 估價,賽馬開始前對一匹馬的估價,莊家用這些估價來作為公告版上賠率的指南。

Apron 指賽馬場或賽狗場旁,提供給贊助者觀賽的貴賓席。

Arbitrage 雙邊注。因為賠率上存有差異,玩家可以兩邊下注,不管哪邊勝出都能贏錢。

ARCI (Association of Racing Commissioners International, Inc.) 位於美國肯德基州萊星頓市(Lexington, KY)的國際賽馬管理協會。

ART(**Artificial Turf** 的縮寫) 人造草坪。

Asian handicaps 亞洲盤口，主要是針對足球的賽事。

ATS（**Against The Spread** 的縮寫） 讓分盤。

AWT（**All Weather Track** 的縮寫） 全天候型的賽道。

Baby Race 參賽的都是兩歲的馬兒。

Back 下注的另一種說法。

Back Door Cover 通常是指一個隊伍在根本沒有機會贏得比賽的情況下，但仍全力搶下看似無作用的點數以減低賭盤的損失。

Back Marker 在平地賽被設定最高賠率的一匹賽馬，稱為「Back Marker」。

Back Straight 指距離終點線最遠的直線道。

Backed-In 指馬兒重新披掛上陣。因為有許多玩家都投注在這匹馬兒身上，最終降低了原本開出的賠率，讓馬兒重回賽場參加競賽。

Backstretch 原意為「與橢圓形跑道終點的直道相對的跑道」，在此指賽馬場賠率公告版對面的觀眾區。

Backward 1.馬兒太年輕；2.完全不適合參加競賽的馬兒。

Banker（又稱為**Key**） 高度期盼能夠奪冠的投注選項，在各種賭注選項中，「Banker」是一種一定要贏得賽事才能贏得彩金的選項。

Bar 賠率的另一種說法。

Bar Price 指最後開出的基本賠率以及更高的賠率。

Barrier (Tape) 賽馬或賽狗的排位柵欄。

Barrier Draw 賽馬或賽狗的排位抽籤。

Bat (Stick) 騎師的馬鞭。

Bay 棕色馬兒身上帶有黑色斑點。

Beard（美） 請友人代為投注，想要對莊家隱藏自己身分的玩家。

Bearing In (Out) 賽場的內圈道或外圈道。

Beeswax 英國人對博奕稅的俚語。

Bell Lap 以鐘聲表示競賽已進入最後一圈。

Bertillon Card 貝第永卡，紋在狗耳朵上記錄五十六種不同分辨特徵。

Best-price percentage 最佳開盤比率，底線是利於賽馬博彩業者的最平衡賠率。

Bet 1.下注；2.參與賭場遊戲的擔保金。

Bet Against the Field 投注在沒人選擇下注的馬兒上。

Betting Board 盤口看板，由賭場或經銷商所提供賽事賠率的電子看板。

Betting Ring 莊家在賽場的現場經營管理處。

Betting Tax 經銷商由賭盤中獲利應繳交的稅金。

Betting Ticket 投注的彩票。

Beyer Number 由華盛頓郵報專欄編輯Andy Beyer（?-）在1970年代初定出的測量賽馬表現的尺度。

Bismarck 被看好的賽事或馬兒，但莊家並不希望他們獲勝。

Blanket Finish 險勝。形容多匹賽馬在抵達終點線前的位置都很接近，以「一張毯子可以將牠們全部覆蓋」。

Blinkers 馬眼罩。

Blow-out 原意為吹滅。指賽事前一天，帶馬兒進行一英哩距離的速度訓練。

Board 「Tote Board」的簡稱。用來公告競賽資訊和賠率的電子看版。

Board prices 賠率公告版。指賽前投注期間在賽場跑道上轉播的賠率。

Bobble 失足。馬兒起跑時十分糟糕的躍步，可能是場地不平導致馬兒頭往地下栽或屈膝跌倒。

Bolt 奔跑在筆直的路線上突然地轉向。

Bomb (er) 在賽前開出非常高賠率而奪冠的大黑馬。

Book 這是莊家對每匹出賽馬兒的投注總額，以及保證利潤及賠率的賬簿。

Bottle 英國人對「2：1」賠率的俚語。

Box 一種複合式的賭注，包括所有可能選項的組合賭注。

Boxed (in) 賽馬在競賽中被其他馬兒所箝制。

Boxing 將彩金連賭本再次投入做為賭注的下注方式。

Break Maiden 指馬兒或騎師在其職業生涯中第一次在競賽中獲勝。

Breakage 領取彩金時的零頭。

Breakdown 馬兒在賽場上或練習時受傷跛了腳，可能要面對終身無法參賽的命運，稱為「Breakdown」。

Breeder 賽馬或賽狗的飼養者。

Breeders' Cup 育馬者盃，全稱為育馬者盃世界錦標賽（Breeders' Cup World Championship），是美國舉行的年度賽馬活動。通常在10月下旬舉行。首次在1984年舉行，每年在美國各地不同的馬場舉行，總獎金高達一千三百萬美元。

Breeze (breezing) 競賽中駕馭馬兒以適當的速度奔跑。

Bridge-jumper 喜歡下大筆注碼在秀注(Show，前三名大熱門)的玩家。

Buck（美） 指一次性投注一百美元的注碼。

Bug Boy 還在學徒階段的騎師。

Bull Ring 距離不到一英哩長的小型賽馬場。

Burlington Bertie 賠率「100：30」的俚語。

Buy Price 由運動彩莊家所開出的盤口。

Buy the Rack 一種選擇投注在「Daily-Double」或所有複合式選項的下注法。

Calls 在賽事進行中，每隻賽狗所處的位置。

Canadian 又稱為「Super Yankee」。一種複合式投注，含不同賽事中的五個選項的二十六個投注「十個雙寶、十個三寶、五個四串一和一個五串一」（10×doubles, 10×trebles, 5×4-folds & 1×5-fold）。

Card 1.裝備；2.賽事會議，的另一種說法。

Career Record 記載賽狗或賽馬過去參賽歷史的記錄表。

Carpet 英國人對「3：1」賠率的俚語，與「Tres或Gimmel」同意義。

Cart 賽狗場用來引誘狗兒追逐，上面附有「餌」的旋轉電動馬達車。

Caulk 原意為「填隙」。在馬蹄底部裝上尖鐵，以增加馬兒在奔跑時的牽引力，特別是用在潮濕的跑道上。

Century 指一百英鎊，又稱為「Ton」。

Chalk 指比較被看好的那一隊，或讓分給對方那一隊。

Chalkeater 指投注在熱門的那一隊，或讓分給對方那一隊的玩家。

Chalk Player 與「Chalkeater」同意義。

Chart 記錄賽馬或賽狗出場成績、賠率、狀態分析的統計表。

Chartwriter 記錄賽馬或賽狗出場成績、賠率、狀態分析統計表的分析師。

Chase 賽馬越野障礙賽，在競賽的路線中，賽馬必須通過一連串的障礙物。與「Steeplechase」同意義。

Checked 在賽事中，因為騎師遇到阻礙物或突發狀況時，立即將馬兒停下來。

Chestnut 栗色的馬兒。

Churchill Downs 位於美國肯塔基州路易斯維爾(Louisville, Kentucky)的賽馬場營運公司。

Chute 賽馬場跑道終點前彎道處相對一側的直線跑道。

Circled Game 被設定投注上下限的賽事。

Claiming 參加比賽的馬兒在賽後按議定價格出售。

Claiming Box 議價投標箱。

Claiming Race 參加比賽的馬兒在賽後按議定價格出售的賽馬會。

Class 與「Grade」同意義。

Client （美） 賽事賭盤資訊的購買者。

Close （美） 尾盤，馬兒的最終賠率。

Closer 在最近的賽事中表現都非常優異的馬兒。

Closing Line 在開賽前最新公告的賠率。

Cockle 賠率「10：1」的俚語。

Co-favorites 並列大熱門，有三匹或以上的出賽馬兒都被列為熱門的情況，通常其賠率也較低。

Colors (Colours) 騎師穿戴的夾克和帽子（標明馬主的）。

博奕詞彙

Colt 指四歲或以下的公馬。

Combination Bet 組合投注。一種「賭全場」的均分彩池的下注選項。

Combination Tricasts 組合三重彩，一場賽事中三個選項的投注，以任意順序贏得冠、亞、季軍。

Commerce Course 指1至1 $^1/_8$ 英哩距離的賽馬場。

Compound 賽馬協會提供給賽狗競賽的場地。

Conditional Jockey 允許升級參加賽事的實習騎師。

Consolation 安慰獎，僅有一名贏家可獲得雙倍賠率。

Cool-out Area 賽馬或賽狗在競賽完後的休息區，通常備有充足的飲水和足夠的慢步行走空間。

Correct Weight 賽馬在參賽前後的承載量，在支付賭注之前，必須要公告這些重量數據。

Course 競賽所指定的賽程，一般為「5/16、3/8或7/16英哩」。

Cracking Pace 指在起跑時一路領先的馬兒其行進的速度極為快速。

Credit Betting 由莊家給予的信用額度來進行投注。

Cross Fire 指馬兒後腳在運動時碰撞前腳。容易使馬兒絆跌而受傷。

Crossing to the Fence 馬兒站在外圈道起跑後，逐漸轉移到內圈道。

Crossing to the Lead 馬兒站在外圈道起跑後，逐漸轉移到內圈道，並取得領先的地位。

Crow's Nest 指賽馬場供播報員、裁判和重要貴賓觀賞賽事的最有利位置。

Cuppy 由於遭到馬蹄踐踏後，使得賽道表面顯得十分乾鬆。

Daily Double 在兩場比賽中，複合式投注於兩匹賽馬平分彩池的投注選項。如果玩家贏了第一場比賽，那麼贏得的彩金將成為第二場的投注金。

Daily Racing Form 每日賽事報導，包括賠率、騎師、馬兒狀態等。

Daily Triple 選擇三場不同賽事的投注，而且必須連贏三場。

Dam 賽狗或賽馬的母親。

Dark Day 沒有安排賽事的一天。

Dark Horse 出人意料之外獲勝的賽馬或騎師。

Data Mining 從大量統計資料中，搜尋出有利於未來投注的參考依據。

Dead Hit 同時抵達終點線，雙雙獲勝。

Dead Track 跑道表面缺乏彈性的賽馬場。

Death 指賽事中，跑在領先者旁外圈道不利的位置。

Decimal Odds 小數點賠率，又稱為歐洲賠率。其賠率以小數點來顯示，例如：1.賠率為1.5：1，投注一百元可獲得一百五十元；2.賠率為2.5：1，投注一百元可獲得二十五元。

Declaration of Weights 對每一匹參賽馬兒的重量申明。

Declared 已確定參加賽事的馬兒。

Deductions 撤除被取消參賽馬兒的盤口。

Deposit Betting 開立現金帳戶做為投注時所用。

Derby 1.電子賽馬機；2.三歲馬兒的競賽。

Distaff 雌性賽馬的競賽。

Distance 一場賽事的距離；1.在英國全國賽馬大賽中，最短距離為五弗隆（furlongs，大約0.625英哩）而最長距離為4.5英哩；2.也可以指一匹賽馬勝出時超過另一匹賽馬的距離，此距離可指從領先一個馬頭到領先一個馬身的距離。

Distanced 1.遠遠甩在後面；2.賽事進行中第二名與第一名之間的落差。

Dividend 任何投注議定的獎金。

Dog（美） 任何預測投注中的冷門。

Dog Player 將賭注大部分都投注在冷門的隊伍或賽馬、賽狗的賭客。

Dosage 一種馬匹血統分析的方法，依種馬之五級分類，其中包括：色澤度（brilliant）、體型（intermediate）、優秀獎項（classic）、獨特性（solid）、專業度（professional）。

Double Carpet 英國人對「33：1」賠率的俚語。

Double Chance 原意為雙重機會。指單一注碼投注在三種選項，其中兩

項獲勝方能贏得彩金。通常這種賠率較低，但獲獎機率較高。

Double Combination Obstacle　雙重障礙，由兩個距離為七至十二公尺障礙物組成，比賽時馬兒必須連續進行兩次跳越。

Double (s)　兩筆賭注，投注在兩場賽事，或同一場賽事中的兩個部分。與「parlay 或 accumulator」類同。

Doubleheader　在一天之內，連續參加兩場比賽的馬兒。

Draw　在宣布賽況的階段，所有參加平地賽的馬兒都會給予起跑閘門的號碼。根據場地狀況、閘門的位置以及賽場的布局，在不同的賽道可能依有利情況分高、中和低號碼來抽號。

Drift　由於玩家們興趣缺缺，某一選項的賠率上升的情況。

Driving　賽事中，騎師猛烈地鞭策著賽馬。

Dual Forecast　一種賽馬或賽狗賽事的投注方式，必須正確預測前兩名的順序。這種投注也可以投反順序的排列。

Each Way　一種常用的投注方式，以等額的注碼投注在獨贏或位置的選項，通常根據全部出賽馬兒的數量取其前三名或前四名。投注的位置部分的賠率通常是總冠軍獨贏賠率的1/4或1/5。

Each Way Double　兩筆賭注分別選擇「Win double」和「Place double」。

Each Way Single　分兩筆賭注，第一筆選擇「Win」，第二筆選擇「Place」。

Ear Tattoos　耳部烙印，在狗兒的右耳上烙下出生年月日及血緣等資料。

Ear'ole　賠率「6：4」的俚語。

Eclipse Award　賽馬協會舉辦的年終頒獎，其中有十一項榮譽分別頒給年度最佳的馬兒。

Enclosure　供騎師在賽前或賽後觀看賽事的專屬區域。

Enin　賠率「9：1」的俚語。

Entries　參加競賽的賽馬名單，上面列有馬兒的基本資料。

Equibase (Company)　北美洲純種馬業官方賽馬資料庫。

Equivalent Odds　同等的賠率。

Escape Turn 賽馬場起跑線起,過了直線道的第一個彎道。

European Handicap 歐洲讓分盤。1.亞洲讓分盤「和局」時,玩家可獲得退注,歐洲讓分盤的「和局」玩家為輸;2.亞洲讓分盤的「+0.5」等於歐洲讓分盤的「+1」;3.亞洲讓分盤的「-1.5」等於歐洲讓分盤的「-1」。

Evenly 形容賽馬或賽狗在競賽中超前或落後的情況。

Exacta 最簡單形式的投注,只要按順序選出完成賽事冠軍和亞軍的賽馬。

Exacta Box 投注在包括所有贏得第一和第二名的不同組合。

Exposure 在一場賽事中能夠給付彩金總額的最高標準。

Extended 快馬加鞭促使馬兒達到最高速度。

False Favorite 意為錯誤的熱門。指一匹經常在賽事中受人寵愛的賽馬,儘管它的表現被其他對手所超越。

Faltered 指馬兒在起跑時一路領先,但是在最後階段開始逐漸落後。

Far Turn 在賽程中進入第三圈的彎道。

Fast (track) 乾燥平坦且有彈性的跑道。

Favorite/Favourite 指比較被看好的那一隊,或讓分給對方那一隊,通常大部分玩家都喜歡投注在這些賭盤上。

Feature Races 最頂級的賽事。

Fence 障礙賽馬中的柵欄。

Field 指一場賽事中所有的競爭對手;通常一場賽狗賽事以八至九隻為限。

Figure 估算,擁有勝出的機率。

Figures 圓形路線,指馬兒在賽場中行進的路線。主要有:環騎路線(直徑六公尺)、圈騎路線(直徑大於六公尺)、蛇行路線、8字形路線等。

Filly 三歲或以下的雌馬。

Fire 馬兒在賽事中的爆發力。

Firm (track) 跑道表面較為堅硬的賽馬場。

First show 最初賠率表，指一場賽事所開出的第一份賠率清單。

First Up 第一次參加賽事就奪冠的馬兒。

Fixed Game 一場由一人或多人操縱賽事結果的賽事。

Fixed Odds 固定的賠率。

Fixture 定期定點舉行的賽事活動。

Flag 一種複合式投注法，含不同賽事中四個選項的二十三個投注「一個洋基（Yankee）加六個成對的單倍互投（Single Stakes About）投注」。

Flash 公告版上對賠率資訊的變動。

Flashy Sir Award 由NGA每年所舉辦的全球賽狗遠距離（3/8英哩）競賽，其命名源自1940年代奪魁的賽狗Flashy Sir。

Flat race 賽馬障礙賽中的平地賽。

Flatten Out 形容馬兒精疲力盡，頭部已下垂到與背部在同一水平線上。

Float 將馬齒尖銳部分銼平的步驟。

Floating 將賽馬場跑道表面積水拖乾的工具。

Foal 小馬。

Fold 「X串一」，在前面加個數字時，指連贏投注的選項數目。例如：五串一是五個選項的連贏，所有選項都必須勝出才能贏得彩金。

Foots 美式橄欖球。

Forced Out 原意為封殺。指賽狗在競賽中被其他對手排擠到外圈跑道了。

Forecast 一種對賽馬或賽狗賽事的投注方式，必須正確預測前兩名的順序。這種投注也可以投反順序或排列。

Form 1.過去賽事的成績記錄；2.賽馬小報。

Form Player 根據該隊伍或賽馬、賽狗的歷史記錄進行投注的玩家。

Fortune 在賽馬方面花一大筆錢。

Fractional Odds 英式分數賠率，是英國盛行的一種開盤方式，非常簡單

易懂，例如：1.賠率為2：1時，投注一百元可贏得二百元；2.賠率為1：5時，投注一百元可贏得一百二十元。

Fresh (Freshened) 指馬兒：1.賽事後獲得充分休息；2.尚未出場參加賽事。

Front Stretch 賽馬場跑道的終點線位置。

Front-runner 形容一匹馬兒在競賽中力圖一路領先的風格。

Frozen (track) 賽馬場跑道的表面呈現出結冰的狀態。

FTL (First Time Lasix) 首服利尿劑，用來治療馬兒在賽事中流鼻血的藥物。

Full Cover 「全額」投注法，選擇所有的「雙寶、三寶和連贏」投注。

Fumble 在美式橄欖球賽中，進攻的一方將球丟失，被防守的一方取得控球權。

Furlong 弗隆，指賽事距離長度單位，相當於1/8英哩、220碼、200英哩。

Gait 步法。馬兒根據賽道狀況所調整的腳步。

Gate 馬兒在起跑線的位置，又稱為「Barrier」。

Gelding 被動過結紮手術的雄馬。

Gentleman Jockey 越野障礙賽的業餘騎師。

Get on 所投下的注碼被莊家所接受了。

Going 賽場跑道的狀況，例如硬地、軟地、濕地等。通常騎師俱樂部報導賽場狀況用語如下：Heavy、soft Good to Soft、Good、Good to Firm、Firm。

Goliath 一種複合式投注，含不同賽事中八個選項的二百四十七個投注「二十八個雙寶、五十六個三寶、七十個四串一、五十六個五串一、二十八個六串一、八個七串一和一個八串一」(28×doubles, 56×trebles, 70×4-folds, 56×5-folds, 28×6-folds, 8×7-folds &1×8-fold)。

Good (track) 柔軟中稍微帶點潮濕的賽馬場跑道。

Grade 賽狗的分級，最高級為AA，依序為A、B、C和D。賽狗每次參加賽事獲勝時，即可晉升一級，直到AA級。但如果三次賽事都名列第四名以外，將被降一級。

Grade AAT 最頂尖騎師的賽事，獲勝者將晉升為「AAT」級。

Grade TA 是一場混合級別的賽事，例如A和B級的賽狗一起競賽，如果A級的賽狗獲勝，則該A級賽狗將被冠上TA級。

Grading System 分級系統。

Graduate 第一次贏得賽事的馬兒。

Grand 指英鎊一千元，又稱為「Big'un」。

Grand Salami 大薩拉米。是投注於兩場或以上球賽總入球數量的俚語。

Grand Slam 大滿貫，1.網球四場「Wimbledon, Australian Open, French Open, U.S. Open」主要的賽事；2.高爾夫球四場「The Masters, U.S. Open, British Open, PGA Championship (Professional Golf Association)」主要的賽事；3.棒球在滿壘的情況時，擊出全壘打。

Green 指沒有參加過競賽的馬兒。

Green Book 綠皮書，對賽事莊家理想的狀況而言，是揭露風險平均分攤到特別的博奕市場，不管任何的結果都還能有利潤。若考量到賠率，風險才會被沖平；雖然每局下注狀況不盡相同。

Greyhound 格雷伊獵犬是為比賽而蓄養的賽犬。

Greyhound Hall of Fame 位於美國堪薩斯州阿比林市（Abilene, Kansas）的名犬堂，是著名賽犬的歷史博物館。

Greyhound Racing 賽狗競賽。通常賽狗自八週大起就開始接受基本訓練，六個月大起開始加重訓練。賽狗的職業生涯平均在五至六週歲時結束。

GROC (The Greyhound Race of Champions) 由AGTOA所贊助舉辦的年度冠軍賽，通常是屬於一種慈善活動。

Group Race 分級賽。自1971年起，在英國、法國、德國、義大利等國都開始實施這種制度。

Hand 通常丈量馬兒的高度是以「掌」為計算單位，一「掌」約四英吋。一般馬兒平均高度為「十五至十七掌」。

Hand Ride 騎師沒有使用馬鞭，以雙手控制馬韁來駕馭馬兒。

Handful 賠率「5：1」的俚語。

Handicap 讓分投注。

Handicapper 運動彩分析師。對於天候、球員狀態、教練團動態、球隊戰績等進行收集，並仔細分析未來可能的戰果，鑽研運動彩的職業玩家。

Hands down 指遙遙領先的騎師，即使放開韁繩都不用擔心不能獲勝。

Hang 形容賽馬或賽狗在賽事中，既無法超前也沒有落後，始終維持在同一位置。

Hard (track) 跑道表面非常堅硬的賽馬場。

Harness Racing 輕駕車賽馬。

Head 指賽事中，馬兒領先一個馬頭的距離擊敗對手奪冠。

Head Of The Stretch 指馬兒從起跑那一刻起，即一路領先到終點線。

Heavy (track) 跑道表面非常潮溼的賽馬場。

Hedging 對沖套利的交易。莊家在接納了某一匹賽馬鉅額投注後，也對該匹賽馬進行投注。如果這匹賽馬獲勝，可以減少他的損失，也稱為出貨（Lay-off bet）。

Heinz 亨氏複合式投注，含不同賽事中六個選項的五十七個投注「十五個雙寶、二十個三寶、十五個四串一、六個五串一和一個六串一」(15×doubles, 20×trebles, 15×4-folds, 6×5-folds &1×6-fold)。

High Weight 賽事中允許馬兒所承載的最高重量。

Home Field Advantage 主場優勢。指主隊與客隊在進行比賽時，主隊所占有的優勢，一般包括對於比賽場地的熟悉度、球迷們的加油等等。

Home Game 在球隊自己家鄉體育館所舉行的賽事。

Home Turn 賽事中進行最後一圈時所進入的彎道。

Hoops 棒球賽的俚語。

Horse 指五歲或以上的雄馬。

Hung 形容賽馬在賽事中無法追趕上領先的馬兒,始終維持在同樣的位置。

IBAS (Independent Arbitration Betting Service) 英國博彩獨立仲裁委員會。

IBF (International Boxing Federation) 國際拳擊聯合會。

IKC (Interstate Kennel Club) 每年冬季10月至次年2月,在英國溫布萊運動公園(Wembley Park)所舉辦的賽事。

Impost 馬兒在賽事中指定的承載量。

In and Out Teaser (Teaser) 指投注在「Favorite, Underdog, Over/Under」,能覆蓋競賽球隊雙方得分的情況之下方能贏得賭注。

In Hand 騎師在賽事中適度的控制著馬兒前進的速度。

In The Money 1.賽事中獲得冠、亞或季軍的賽馬(有時也包括第四名);2.根據排名條款將付錢給投注的玩家。

In The Red 已開出盤口。

Index Betting 分布式的投注。

Inquiry 質詢。賽事因違反規則,官方進行的調查。

Interference 干擾:刻意的肢體接觸以阻擋或妨礙其他賽狗行進。若被判干擾,這隻賽狗必須先以無賭注方式參加比賽後,才能再回到有開盤的賽場上。

Investor 投注客。

ISW (Interstate Wagering) 經營跨州際的博彩業並設有投注站。

ITW (Intertrack Wagering) 只經營州內博彩業的投注站。

Joint Favorites 並列熱門。用在當一場比賽中有兩個具有相同的,最小盤口的賠率的投注選項的時候。

Jolly 最熱門的。

Judge 裁判,負責宣布賽事終點馬兒間隔距離和名次的賽場工作人員。

Judges' Stand 賽場裁判工作區。

Jumper 專門參加越野障礙賽的馬兒。

Juvenile 指兩歲的馬兒。

Kennel 與賽馬或賽狗場簽約的養殖場、繁殖場。

Key 與「Banker」同意義。

Key Horse 大家都期盼能贏得賽事的馬兒。

Kite 英國人對「Cheque」的俚語，也就是美國人說的「Check」。

Knocked Up 馬兒在競賽中突然停下腳步。

Late Double 與「Daily Double」類同。

Lay a Bet 莊家接受賭注。

Layer 「Bookie」的另一種稱謂。

Layoff 莊家在接受玩家的賭注後，為了降低風險，將收來的全部賭注轉向其他較大的投注站。

LBO (Licensed Betting Office) 英國持有執照的投注站。

Lead Out 負責安排賽狗在賽前入閘和賽後相關事宜的工作人員。

Leg In 插隊投注法：選一匹馬跟其他特選的馬匹比賽。這可發生在預測注（Forecast）、任意冠亞軍注（Quinella）、冠亞季軍注（Trifecta）、任意前四名注（Quartet）及前四名注（Superfecta）。（即任意冠亞軍注必須贏其他的精選四匹馬，其他五至九名則順序不論）。

Length 賽馬或賽狗的身長，從鼻到尾巴根部的長度。

Lengthen 為了吸引更多的投注客，賠率不斷增加。

Linemaker 開出賭盤的人。

Lines 提供給投注客的賠率。

Listed Race 表列賽。

Lock 幾乎確定贏得賽事的騎師或馬兒。

Lock-Out Kennel 賽馬或賽狗場內，供賽馬或賽狗在賽前三十分鐘指定的休息區，只有持特定執照的工作人員才可以進入的區域，以確保安全。

SPORTS POOL

博奕詞彙

Long Odds 高賠率的賭注。凡賠率為「10：1」以上的均屬於高賠率。

Long Shot 高賠率的賭注，其勝出的機率遠低於其他的賭注選項。

Lucky 15 「幸運15」複合式投注，含不同賽事中四個選項的十五個投注，投注包括「四個獨贏、六個雙寶、四個三寶、一個四串一連贏」（4×singles, 6×doubles, 4×trebles, & 1×four-fold)。如果四個選項都贏，另增派彩總額的10%。

Lucky 31 「幸運31」複合式投注，含不同賽事中五個選項的三十一個投注，投注包括「五個獨贏、十個雙寶、十個三寶、五個四串一連贏、一個五串一連贏」(5×singles, 10×doubles, 10×trebles, 5×four-folds & 1×five-fold)。如果五個選項都贏，另增派彩總額的20%。

Lucky 63 「幸運63」複合式投注，含不同賽事中六個選項的六十三個投注，投注包括「六個獨贏、十五個雙寶、二十個三寶、十五個四串一連贏、六個五串一連贏、一個六串一連贏」（6×singles, 15×doubles, 20×trebles, 15×four-folds, 6×five-folds & 1×six-fold）。如果六個選項都贏，另增派彩總額的25%。

Lug In (Out) 馬兒在賽事中逐漸體力不支，無法維持直線行進。

Lure 引誘賽狗追逐的機械轉盤設備。

Lure operator 賽事中操作引誘賽狗追逐裝置的工作人員。

Maiden 1.最低級別的賽狗賽事，若賽狗贏得賽事將進階為「D」級；2.從未交配過的雌馬。

Maiden Race 一場沒有贏家的賽事。

Marathon Course 馬拉松賽道，通常距離約為2,407尺。

Mare 四歲或以上的雌馬。

Margin 原意為差額。依輸贏比分的投注法，一種關於投注者所選擇的欖球球隊獲勝的分數（即輸贏比分）之投注。分數以五分為一組，要贏得彩金必須正確預測勝出球隊和他們的輸贏比分。

Market 所有參加競賽的馬兒及賠率的一份清單。

Matinee 在白天所舉辦的賽事。

Middle 兩筆賭注同時投在競賽的兩個球隊，利用開盤的點數差距及賠率，希望兩筆都能贏。

Middle Distance 與「Commerce Course」同意義。

Mile Rate 每小時的速率，通常馬兒奔跑的速率為1,609 公尺／時。

Minus Pool 負彩金池。由於彩金池在支付稅金、佣金之後，所剩餘的金額不夠中獎人平均分配的情況，通常由賽事協會來補足差額。

MLB (Major League Baseball) 美國職棒大聯盟。

MMA 「Mixed Martial Arts」的簡稱，即綜合武術賽或綜合格鬥賽。MMA運動是拳擊、kickboxing、柔道和摔跤等運動的結合，可以說是搏擊運動的十項全能。

Money Line (Action Line or Spread Betting) 俗稱開出的賭盤。

Money Rider 在一場有許多賭注投入的賽事中，表現十分突出的騎師。

Monkey 莊家稱英鎊五百元的俚語。

Morning Glory 形容那些在晨間訓練時表現良好，但是在正式競賽中卻表現失常的馬兒。

Morning Line 在接受投注前最初的賠率。

MTO 主場比賽，「Main Track Only」的縮寫，即指賽馬主場比賽一項。當賽馬在草地比賽經過篩選後，賽馬就可進入預定轉移到的泥地參加MTO比賽。

MTP (Minutes To Post) 距離正式比賽開始所剩的時間。

Mudder 在爛泥地上競賽表現良好的馬兒，又稱為「Mudlark」。

Muddy (track) 爛泥地的競賽場地。

Multiples 與「Accumulator」同意義。

Mutuel Handle 單一賽事所有的投注總收入。

Mutuel Pool 「Parimutuel Pool」的縮寫。在一場比賽中投注在「Win、Place、Show」以及「Daily double pool、Exacta pool」的總收入金額。

Muzzle　給狗戴上口套。

Nap　原意為小睡。指分析師們強力推薦當天賽事投注的選項。

National Thoroughbred Racing Association (NTRA)　成立於1997年的世界優良種馬賽事協會，是一個非營利機構。

NBA (National Basketball Association)　美國全國籃球協會。

NBA (National Boxing Association)　美國全國拳擊協會。

NCAA (National Collegiate Athletic Association)　美國全國大學生體育協會。

Neck　測量馬兒頸部長度的單位。

Neck and Neck　賽馬時兩匹馬兒頸部同時抵達終點，即視為平手。

Neutral Site　參賽的雙方球隊都沒有主場優勢。

Neves　賠率「7：1」的俚語。

NFL (National Football League)　美式足球聯盟。

NGA (National Greyhound Association)　美國國家賽狗協會。

NHL (National Hockey League)　國家冰球聯盟。

Nickel　指一次投下五百美元的注碼。

No Offers　不接受賭注。

Nod　原意為打盹。指賽事中，馬兒以一個頭的距離差距擊敗對手奪冠。

Nominations　提名或入圍。一份參加賽事馬兒的名單，包括馬主和訓練師。

Non Runner　原訂參賽但在賽前被取消資格的馬兒。

Nose　指賽馬或賽狗在賽事中只有微幅差距領先的優勢。

Novice　尚未贏過大賽的騎師或賽馬。

Nursery　二歲馬兒賽事的讓分投注。

O.O.P.　排除在外，「Out Of Picture」的簡寫；表示這隻賽狗在賽事中已完全被排除在名次之外。

O.P. Smith (Owen Patrick Smith, 1866-1927)，在1912年發明了賽狗場機械餌轉盤裝置，被譽為美國賽狗競賽之父。

Oaks　有開出賭盤的三歲雌馬的賽事。

Objection 對賽事結果提出異議。

Odds Compiler 與「Oddsmaker」同意義。

Odds Man（美） 指在未使用電腦的賽道公開賽事中，負責隨著投注的進行計算變動的賠率的員工。

Odds-against 賠率之對比，例如：賠率5：2，即投入二元獲賠五元。

Oddsmaker 開出賭盤的人。

Odds-on 指在某一賠率中，為獲得利潤故投注額必須超過利潤的投注金。

Off the Board 1.指某一匹馬兒的落注太少，其平分彩池賠率超過 99：1；2.同樣也指莊家不接納投注的一場比賽。

Off/On the Bridle 又稱為「Off / On the Bit」。提韁或放韁，提韁是指騎師催促馬兒快跑，放韁是指騎師讓馬兒放慢腳步。

Official 宣布賽事結果的工作人員。

Off-Track Betting (OTB) 在場外合法投注的行為。

On The Board 在賽事中贏得排行榜前三名。

On The Nose 投注在某匹賽馬，只限獨贏。

On tilt 指投注客因輸錢，在投注方面逐漸失控。

Open Ditch 明溝或明渠。指越野障礙賽中，面對騎師的明溝。

Out Of The Money 指馬兒在賽事中，連第三名都沒有爭取到。

Outlay 指投注客所投的注碼。

Outsiders 大熱門的反義詞，通常賠率很高。

Over The Top 指馬兒在該季度的表現達到最高峰。

Over/Under 一種大／小盤的投注，兩支球隊的總分或入球數能否超過指定的分數。

Overbroke 指莊家「帳冊」虧損的結果。

Overlay 一匹賽馬的賠率比預期的要高。

Overnight Race 在賽事前四十八小時參加過另外一場賽事。

Over-round 利潤：理論上設定莊家接受賭注的營收為100%，若超出

100%的話，為「Over-round」；若小於100%的話，就被視為損失「Over-broke」。

Overweight 當騎師本身的體重無法達到賽事標準時，不足的重量將加載在馬兒身上。

Pace 指競賽中馬兒的步速。

Pacesetter 指競賽中一路領先的馬兒。

Paddock 比賽場地的一部分，包括賽前熱身圈道（在這個區域馬兒可以在比賽前進行熱身）以及贏家的圍欄。

Panel 長度單位，「1/8」英哩的俚語。

Pari-mutuel Wagering 1.按注分彩法是指加總所有的彩金，扣除莊家之成本費用後，除以正確的競賽之下注總金額，即為每一單位注之獎金，最後再依玩家所投之注數分配彩金；2.注數分彩法的賭金計算器。

Part Wheel 組合式投注法。

Pasteboard Track 指跑道表面土質非常脆弱的賽馬場。

Patent 選擇三場不同賽事中的七個投注，含「三個雙寶、一個三寶和一個獨贏」。

Penalty 原意為懲罰。指一場參賽者不是按照同等條件開始進行的比賽，如賽馬要負擔額外的重量，賽狗則要跑出額外的碼數。

Perfecta 與「Exacta」同意義；在英國稱為「Straight Forecast」。

Permutations 排列式投注。例如選擇「A、B和C」，則可以「AB、AC和BC」排列組合來進行投注。

Phone Betting 以電話方式進行投注。

Phone TAB 另外一種電話投注方式，是必須先與莊家建立帳戶關係，所有金錢往來直接由帳戶中扣除或存入。

Photo Finish 在多匹賽馬衝過終點線時十分接近的情況下，使用照片作為證據確定賽事結果的一種方法。

Pick Six (or more) 一種全包的賭注法，被選擇下注的馬兒，必須贏得所

有的賽事，投注者方能贏得彩金。

Picks 經專家選項的投注。

Pitch 莊家在賽事場經營業務的所在位置。

PK or Pick 實力相當的競爭對手或球隊。

Place 賽馬以第一或第二名完成比賽。

Place Bet 投注在該匹馬兒必須以第一名或第二名完成比賽。

Plater 參加拍賣賽事的馬兒。

Point Spread (Line or Handicap) 讓分，將最有希望獲勝的賽馬讓分給劣勢
的賽馬，以拉抬賭注。

Pole (s) 在終點線前1/4英哩處所設立的標竿。

Pony 莊家對英鎊二十五元的俚語。

Pool 彩金池。

Post 1.賽事開盤的賠率；2.賽馬或賽狗在賽事中所處的位置；3.賽事最
終所獲得的名次。

Post Parade 賽事中領先的賽狗，在通過司令台前時，可以優先得到毯
子及口鼻檢查。

Post Poned 推遲舉行的比賽。

Post Time 競賽開始的時間。

Price 賠率及所讓分的分數。

Protest 騎師、馬主或訓練師對於賽事結果提出抗議。

Pucks 曲棍球賽的俚語。

Pull Up 在訓練場或競賽時，要求馬兒減速或停下來。

Punt 原意為平底船，在此指投注。

Punter 原意為船夫，在此指投資者或投注者。

Pup 幼犬。

Puppy 指比較不被看好的那一隊，或受讓分的那一隊。

Purebred Horse 純種馬。

Purse 獎金袋，把獎金放在一個袋中，吊在終點線的上方。基本上，馬

主不會提供這些獎金。

Quadrella 原意為星座。針對四場特殊賽事奪魁的馬兒作為投注選項。

Quarter-horse Racing 1/4英哩賽馬。

Quartet 原意為四重奏。選擇任意前四名的投注。

Quiniela (Quinella) 在同一場賽事裡，選出兩匹最先完成競賽的賽馬，不計先後排序。

Race Book 在賭場提供運動彩投注的專屬區。

Race Caller 在競賽場播報賽事的工作人員。

Racecard 賽馬、賽狗等的比賽程序單。

Racing Commission 賽馬或賽狗管理委員會。

Racing Man 賽馬狂。

Racing Plate 一種非常輕的鋁製馬蹄夾，附加在馬蹄上時，可以增加馬兒在賽事中行進的牽引力。

Racing Secretary 賽事相關程序管理人。

Rag 劣馬，場中沒什麼勝算的賽馬，通常押注額較低。

Rail 在賽狗場圍繞著內圈道供機械誘餌轉動的軌道。

Rail Runner 善於在賽馬場跑內圈的馬兒。

Rank 難搞的馬兒，指易怒的馬兒或騎師難以駕馭的馬兒。

Ratings 分析師對於參賽馬兒是否能贏得賽事所給予的個人評鑑。

Red Book 紅皮書：對賽事莊家而言，揭露的風險不能在特定的博奕市場被適切地平衡分攤。若赤字出現，表示莊家不能在特定的博奕市場賺到錢（支出的比收到的多）。

Restricted Races 只有少數馬兒有資格參加的賽事。

Return 單一投注所能贏得的獎金。

Reverse 反向投注。在賽馬比賽中，要求投注第二筆與第一筆的正序連贏投注次序相反的連贏投注的行為。

Reverse Forecast 與「Quiniela」同意義。

Ridgling (Ridgeling) 替雄馬進行部分或全部的閹割手術。

Ringer 通常以實力較強的取代較弱的賽馬或賽狗參賽。

ROI (Return On Investment) 投資報酬率。

Roof 賠率「4：1」的俚語。

Roughie 在競賽中很難有機會贏得賽事的馬兒。

Round Robin 循環投注法。單一注碼選擇十個投注，包括：「三對Single Stakes About」外加「三個雙寶和一個三寶」。

Roundabout (Rounder) 單一注碼選擇三場不同賽事的三個投注。

Route 指賽程在「1～1/8」英哩或以上距離的賽事。

Router 在長距離競賽中表現優異的馬兒。

Rule 4 賽馬規則4。莊家發行新的賽馬彩券後，在比賽開始前，參賽馬匹會有任何可能退賽，這有很多不同原因，例如：比賽規定改變太大，所以不再適合特定馬匹或馬匹本身狀況不佳。莊家可以根據取代參賽的馬兒的體重來調整原先開出的賠率。莊家可以對價格做調整，稱為「規則4減價」。減價依一定英鎊的便士比例而減，即每鎊減二十便士，這依退賽馬匹之原始價格來決定減價幅度。（詳情請登入http://www.the-secret-system.com/horseracing-rule4.htm）

Run Free 指競賽中馬兒跑得太快。

Run-out 指賽事中騎手沒有充分控制好馬兒。

Runner 在賽場上處理賽事投注相關事宜的工作人員。

Rural Rube Award 由NGA每年所舉辦的全球賽狗遠距離（5/16英哩）競賽，其命名源自1930年代奪魁的賽狗Rural Rube。

Saved Ground 有參賽經驗的馬兒被允許安排在內圈道，因為牠們在賽事中不會製造動線問題，干擾其他賽馬的行進。

Scale Of Weights 根據馬齡、性別、季節等，所允許馬兒的承載量。

Scale Room 測量賽馬或賽狗身高、體重等的工作區。

Scalper 與「Middle」同意義。

Schooled 受過障礙跳躍訓練的馬兒。

Schooling Race 沒有賭注的練習賽。

Scope 指馬兒的潛能。

Score 指英鎊二十元,或得分,又稱為「Victory」。

Scorecast 投注將以公布的組合賠率結算,其中包括第一個得分和正確的得分數,賠率相當高,但難度也很大。

Scratch (Scratching) 在開賽前棄權並退出賽事。

Scratch Sheet 棄權記錄表,是一種每天出版的刊物,內容包括讓分、提示和棄權名單。

Second Call 第二次上馬。因騎師在第一次上馬時不符合規定,所以進行第二次的上馬動作。

Selections 由職業分析師所挑選出來,在賽事中可能獲得前三名的馬兒。

Selling Race 一場最終獲勝的馬兒必須進行拍賣的賽事。

Separate Pools 不同彩金池,兩場不同賽事所接受投注的彩金池。

Settler 結算員。負責替博彩莊家計算獎金的專家。

Shadow Roll 馬兒的鼻箍。

Short Price 低賠率,一種小額平分彩池的獎金。

Short Runner 在競賽中無法跑長距離的馬兒。

Shortstop 下小注的人。

Shorten, Shortening the Odds 降低賠率。通常是由於大量賭注投入在該選項時,莊家因此調降原先開出的賠率。

Show 賽馬以冠、亞或季軍完成比賽。

Show Bet 投注在賽馬必須以前三名完成比賽。

Show Jumping Competition 跳躍賽。

Shut Out (美) 指晚到的投注客在服務窗口關閉時仍然在排隊等候。

Silks 騎師穿戴的夾克和帽子,與「Colors」同意義。

Simulcast 無線電臺和電視聯播,對賽事賽況、結果、賠率等進行現場報導。

Single 單一選項的投注。

Single Stakes About (SSA) 一種相互投注方式，包含對兩個選項的兩個獨贏投注，每個獲勝的賭注再次投入到另一個選項。

Sire 賽馬或賽狗的父親。

Six-Dollar Combine 六元組合投注法。一種投注在賽事中所有開出的盤口。

Sleeper 因過去賽事表現不佳，而沒有被評級的馬兒。

Sloppy (track) 稀泥的賽道。

Slow (track) 指賽馬場跑道的表面和地基都是處於潮濕的狀態。

Smart Money 指賽場內部工作人員所投注的選項。

Soft (track) 軟地。指賽馬場跑道表面的狀況。

Spell 指從賽事前準備到起跑開始的這一段休息時間。

Spot Play 選點投注法。指投注客只選擇相對比較值得冒風險的選項下注。

Spread Betting 讓分投注。一種投注，其勝出或失敗取決於投注客對賽事結果的預測是否正確。

Sprint 指5 /16英哩或更短些距離的賽事。

Square 參與運動彩的初學者，又被稱為「a gambling fool」，因為他們投注時，只會選擇自己喜好的球隊或熱門的選項投注。

Stakes 投注金。

Stakes Horse 參加冠軍爭奪賽級別的馬兒。

Stakes Race 比一般賽事更高一級的冠軍爭奪賽。

Stakes-placed 在冠軍爭奪賽中奪得第二或第三名。

Stallion 繁殖用的公種馬。

Standing Start 在雙輪馬車賽中，騎師在起跑線等待柵欄放下起跑的片刻。

Stanley Cup 斯坦利冠軍杯，曲棍球賽事的總冠軍賽。

Starter 賽馬或賽狗競賽中負責起跑線的工作人員。

Starting Boxes 起跑線上機械式柵欄，確保每匹馬兒站在同一起跑線的

裝置。

Starting Gate　起跑線上的機械式柵欄。

Starting Price　開賽賠率。開賽賠率是在賽前極短的時間裡,透過計算各
種投注的平均賠率給出的最終賠率。

Starting Stalls　與「Starting Boxes」類同。

Stayer (Slayer)　善於長距離競賽的賽馬。

Steam　由於在賽事前早期某選項被大量投注,致使其賠率顯著降低。

Steeplechase　賽馬越野障礙賽,在競賽的路線中,賽馬必須通過一連串
的障礙物。

Stewards　賽場管理人員。

Stewards Enquiry　賽場管理人員調查。在懷疑有違背比賽規則的行為
時,賽場管理人員展開調查。

Stick (Bat)　指賽馬騎師的鞭子。

Stickers　在馬蹄上安裝蹄鐵,讓馬兒在泥濘地上奔跑時有更好的牽引
力。

Stipes　有薪董事,又稱為「Stipendiary Stewards」。

Stooper　(美)　拾荒者。依靠在賽馬場撿拾被丟棄的彩票,或拾撿玩家
不小心遺失的彩票的維生者。

Straight　最簡單形式的投注,只要按順序選出第一和第二完成賽事的賽
馬。

Straight Forecast　(英)　與「Exacta」同意義。

Straight Six　指定前六名依序完成賽事的馬兒的投注。

Straight Tricasts　順次序三重彩,一場賽事中三個選項的投注,以指定順
序贏得冠、亞、季軍。

Strapper　協助訓練師訓練馬兒和安裝馬鞍的工作人員。

Stretch (Home-stretch)　終點直道,指賽馬場跑道的最後部分。

Stretch Runner　指賽馬進入跑道最後階段時,以最快速度的衝刺。

Stretch Turn　賽馬場進入最後一段直線跑道前的彎道。

Stud 1.繁殖用的種馬；2.從事繁殖的畜牧場。

Sulky 現代的雙輪單座賽馬車。

Super Bowl (NFL Championship Game) 美式足球聯盟總冠軍賽。

Super Heinz 一個超級亨氏含不同賽事中七個選項的一百二十個投注。投注包括：「二十一個雙寶、三十五個三寶、三十五個四串一連贏、二十一個五串一連贏、七個六串一連贏、一個七串一連贏」（21×doubles, 35×trebles, 35×four-folds, 21×five-folds, 7×six-folds &1×seven-fold），要保證贏得獎金，其中至少有兩個選項必須中獎。

Super Robin 一個超級羅賓含不同賽事四種選項的二十三個投注，包括「六個雙寶、四個三寶、一個四串一加上十二個互投」（6×Doubles, 4×Trebles, 1×four-fold, & 12×single stake cross bets）。與「Flag」同意義。

Super Yankee 超級洋基複合式投注（五串二十六，Canadian）的別名。超級洋基就是以五個普通洋基選項加其他四個選項投注的類型。一個超級洋基包含「十個雙寶、十個三寶、六個四串一和一個連贏」(10×doubles, 10×trebles & 1×six-fold)。要贏得彩金，其中二個選項必須勝出。

Superfecta 超級正序連贏投注法。指玩家必須選定前四匹馬確切名次的投注。

Sure Thing 分析師認為在賽事中穩操勝算的馬兒。

Sweepstakes 指獨得總賭金或均分。

System 系統式投注。通常是根據數學基礎，投注客利用它來獲利的一種投注方法。

TAB (Totalisator Agency Board) 賽馬及賽狗賽事的投注站。

Take (Takeout) 由平分的彩金池中抽取部分的稅金和其他相關費用。

Taken Up 馬兒在賽事中因過於靠近前面的馬兒，被騎師突然給拉住緩下來。

Tattoo Drawing 根據National Greyhound Association規定，賽狗滿三個月

SPORTS POOL

大後才能夠進行交易買賣，四個月大以後，在狗耳上烙下其特徵記號等。

Tease 一種根據讓分的投注法，投注者可以按其意願更改（賠率相應降低）。

The Jockey Club 1894年2月10日創立於美國紐約的騎師俱樂部，主要負責賽事相關事宜。

Thick'un 一筆大的賭注。

Thoroughbred 純種馬。

Thoroughbred Racing Associations (TRA) 位於北美洲的純種馬賽馬協會。

Three Ball Bet 三球投注法。對三位高爾夫球選手之間單場比賽的投注，預測哪一位選手將贏得某一指定場次（即十八洞），無和局選項。通常只供錦標賽的第一場或第二場接納投注。

Tic-Tac 莊家在賽馬場喊價的手語。

Ticket 投注彩券。

Ticketer（美） 偽造彩票者。

Tierce 一種法式的組合投注，投注者需預測冠、亞、季軍的賽馬。與「Tricast」同意義。

Tips 提示。

Tipster 出售預測賽事中賽馬和賽狗完成前三名的玩家。

Tissue 預測單：對目前排定的賽事，預測莊家會開出的盤口。

Titanic Tri-Super 鐵達尼三冠超級投注法：跟「三冠超級投注法」一樣，但除了下注人必須準確預測第五局裡的前三名，還要預測第七局的前四名。

Top Weight 與「High Weight」同意義。

Totalisator Machine 計算賽馬或賽狗賭金、賠率的電腦設備。

Totals 總分高低。一種投注方式，預測兩隊得分總和是高於或低於開盤專家指定的分數。如果最終得分總和等於指定總分，那麼就屬於「走盤」，這種情況下投注視為作廢，將退還投注金。

Tote 「Totalisator」的縮寫。賽馬或賽狗的賭金計算系統。

Tote Board 公告賽馬或賽狗賠率的電子看版。

Tote Returns 指對彩金池的分配。其計算方式,以每個彩金池中的總投注金額,扣除佣金後,除以勝出彩票的數目。

Tout 指給予或販賣投注的訊息與建議,或進行這類活動維生的人。

Track Condition 賽馬場跑道表面的狀況。一般分為Slow、Fast、Good、Muddy、Sloppy、Frozen、Hard、Firm、Soft、Yielding、Heavy。

Track Record 馬兒在一定距離特定賽事中最快速的記錄。

Trail 指特定馬兒一開賽就落後於其他的馬兒。

Trainer 負責培育、訓練賽狗的訓練師。

Trap 隔欄,賽事開始時把狗從中放出的柵欄。

Trebles 三寶,一個三寶包含不同賽事中三個選項的投注,選項都必須要猜中方能贏得彩金。

Tricast or Treble Forecast 三重彩,一場比賽中三個選項的投注,以指定順序獲得冠、亞、季軍。

Trifecta 在一場賽事中以正確的順序選擇奪得冠、亞、季軍的馬兒。僅限單注。

Trifecta Box 冠、亞、季軍組合下注:依賽馬編號藉以決定冠、亞、季軍賭注的所有可能組合。所有組合的號碼可用公式 $(x \times 3) - (3 \times 2) + (2x)$ 算出,(x) 表示組合中馬匹之數目,公式之總和再乘上每個組合的投注額。

Trio 三個一組。

Triple (Treble) 與「Trifecta」同意義,三倍的意思。

Triple Crown 三冠王。一般指一系列的三個重要比賽,但這裡是指一些具有歷史性的三歲馬的比賽。在美國有Kentucky、Preakness及Belmont賽馬;在英國則有2000 Guineas、Epsom和St. Leger賽馬;加拿大則有Queen's、Prince of Wales及Breeders'賽馬。

Tri-Super 在贏得「Twin Trifecta」的賽事賭注後,再換取投注在

「Superfecta」的彩券。

Trixie 一個三串四包含不同賽事中三種選項的四個投注。投注包括「三個雙寶和一個三寶」。

Trotting 1.駕馭馬車快步的競賽；2.形容馬兒的步態。

Turf Accountant 英國人對賽馬或賽狗賽事的莊家較委婉的說法。

Turf Course 草皮場地。

Twin Trifecta 雙預測投注方式，投注者須猜中兩場不同賽事前三名的正確名次才算贏。

Two and Three Balls Betting 選擇在兩位高爾夫球選手之間投注，預測哪一位選手將在某一指定場次十八洞中最低的桿數勝出。和局為有效投注。通常只供錦標賽的第三場或第四場接納投注。

Unbackable 過低的投資報酬率，無法收回所投資的金額。

Under Starters Orders (Under Orders) 賽事開始。

Under Wraps 限制或約束馬兒過胖的體重。

Underdog 指比較不被看好的那一隊，或受讓分的那一隊。

Underlay 一匹賽馬或賽狗的賠率比預期的要低。

Union Jack 由「A～I」九種選項的三寶投注，包括「ABC、DEF、GHI、ADG、BEH、CFI、AEI和CEG」

Value 獲得最佳賠率。

Void Bet 避注：在足球賽事中亞洲盤口的下注選項之一。

VS 「Versus」的縮寫，對抗。

Walkover 只有一匹馬參加比賽的賽事，就算是緩步走完全程即可獲勝。

Warming Up 馬兒至起跑線前的暖身運動。

Washed Out 指在比賽開始前馬兒變得很緊張，全身都冒汗水。

Washy 與「Washed Out」同意義。

WBA (World Boxing Association) 世界拳擊協會。

WBC (World Boxing Council) 世界拳協會議。

Weigh In (Out) 前後重量，一匹賽馬包括騎師及加載裝備與否的重量。

Weighing Enclosure 指在對選手和馬兒總重量有限定的馬術賽之前，測量騎師和馬兒總重量的場所。

Weight-For-Age 為了讓參加同一場賽事的馬兒有公平的競爭性，所以根據馬兒的性別、年齡與體重的比率，來平衡它們的承載力。

WGRF (World Greyhound Racing Federation) 世界賽狗聯盟。

Wheel 循環投注法，同時選擇多匹馬可能獲得「Win、Place或Show」的投注方式。

Whelping 雌性賽馬或賽狗的分娩過程。

Whip 騎馬師的鞭子。

Win 賽馬或賽狗以第一名完成比賽。

Win Bet 投注在該匹賽馬或賽狗以第一名完成比賽。

Win Only 投注在競爭對手將贏得賽事。

Winner's Circle 贏得賽事的賽馬或賽狗參加的頒獎典禮。

Winning Post 競賽的終點線。

Wire 賽馬或賽狗競賽的終點線。

Wise Guy 1.自以為對賽事無所不知的人；2.非常了解賽事的投注客。

With the Field 將兩匹或多匹馬栓在一起的競賽。

Withdrawn （又稱為 **Scratched**） 賽馬在賽事開始前，因受傷或生病而被取消參賽資格。

WNBA (Women's National Basketball Association) 國家女子籃球聯盟。

Wood 下注的另一種說法。

World Series 世界級系列賽。

Write 泛指基諾、賓果、運動彩、賽馬等彩票的現金總收入。

Writer 開立基諾彩券、運動彩券、樂透彩券及收取賭金的櫃檯工作人員。

WTBA (Washington Thoroughbred Breeders Association) 美國華盛頓州純種馬飼養者協會。

Xis 賠率「6：1」的俚語。

SPORTS POOL

博奕詞彙

Yankee 洋基複合式投注。含不同賽事中四個選項的十一個投注「六個雙寶、四個三寶和一個四串一」(6×doubles, 4×trebles &1×four-fold)。

Yap 「Yankee Patent」的縮寫。原意指小狗吠叫。除了含不同賽事中四個選項的十一個投注在「Yankee」之外，外加十五個投注在全部的組合，與「Lucky 15」類同。

Yearling 一至二歲的馬兒。

Yielding 指濕度適當的賽馬場地。

Zebras 原意為斑馬，在此指裁判員。

10. Surveillance（監控室）通用詞彙

Surveillance這個字源於法語的「Watching Over」。指一組人以合法的手段對人們的行為、活動等進行監視，對於不法的行為進行錄影、蒐證、存證。

Ace Up the Sleeve 形容投機玩家用熟練的技巧把一張「Ace」被從一副牌中偷走並放進衣袖中，在適當的時機用來詐欺。

Aliasing/Anti-Aliasing 混疊（aliasing），在訊號頻譜上可稱作疊頻；在影像上可稱作疊影，主要來自於對連續時間訊號做取樣以數位化時，取樣頻率低於兩倍奈奎斯特頻率。

Back Palm 手背藏牌。

Base Deal 紙牌遊戲進行中，發牌員未按規定由上而下的發牌，為了協助投機玩家（通常是同夥人）取巧，由底部抽出有利於投機玩家補牌的不正當手法。

Bi 1.原意指個性上蠻不在乎的女同性戀者；2.賭場下令監控室觀察人員開啟特徵辨識系統對特定玩家進行分析。

Biometric Technology/Facial Imaging 面部特徵辨識技術。

Biometric Technology/Retinal Imaging 視網膜特徵辨識技術。

Black Book 黑名冊，在內華達州的賭場，及時通報那些投機取巧或不法活動人員的機制，供各個賭場參考，以便於拒絕這些黑名單上的人進入賭場活動。

Bobble 賭場工作人員對監視器的暱稱。

Bottom Dealing 與「Base Deal」同意義。

Bum Rushed 1.原意為流浪漢；2.在賭場中是指遭遇到被拒絕要求的玩

家,而非常生氣的去找區域主管投訴的行為。

Bust-out Man 出千的發牌員。

Buzzard 原意為紅頭美洲鷲;在此指一直在賭場內打轉,等待另一同夥人打信號的某特定投機玩家。

Call Number 監控室工作人員使用電腦系統輸入某特定號碼,將欲觀察的監視器調閱出來。

Capping 在桌檯遊戲勝負揭曉後,玩家另行偷偷將籌碼加在原注碼上的行為。與「Past Posting」同意義。

Card Bending 將紙牌角落折出疊痕。

Card Mob 兩人或多人以上,專門詐欺其他玩家的團夥。

Cat In the Hat 穿著打扮異常的玩家;例如在夏季仍穿著大衣外套,或在室內戴太陽眼鏡的怪異舉止。

Catwalk 賭場內專屬於監控人員或相關主管人員觀察可疑玩家的觀察通道。

CC (Card Counter) 指二十一點遊戲中,使用算牌技巧的玩家。

Center Deal 發牌員在遊戲中由一副牌的中間抽出特定的牌,協助同夥進行詐欺活動。

Channel 監視器的另一種名稱。

Chaser 一般來說,許多玩家在遊戲中遇到運氣欠佳輸了不少錢時,心裡的壓力也逐漸地增加,為了想要扳回輸掉的,因此不斷地購買籌碼、下注,試圖贏回輸掉籌碼的玩家被稱「Chaser」。

Chunker 指在輪盤遊戲中,將注碼分成許多小單元,鋪天蓋地下注的玩家。

Claimer 沒有按照遊戲規則,提出無理要求索賠的投機玩家。

Clock him, Dano 賭場博奕區的現場區域主管打電話給監控室觀察員,要求近距離仔細觀察某可疑特定對象的術語。

Crossroader 在各地不同賭場流竄的紙牌遊戲老千。

D.A.R. (Daily Activity Report) 監控室記錄每日該班次活動情況的值班日

報表。

Deal Deuce 早期賭場的二十一點遊戲都是以人工洗牌為主，且發牌員將整副牌握在手中發牌，遊戲進行中發牌員將第一張牌偷偷露給特定玩家看，若這張牌不利於特定玩家，發牌員便保留這張牌在手中，進而抽出下一張牌發給特定玩家，這是一種內神通外鬼的出千違法行為。

Dealer Collusion 發牌員共謀詐欺。

Debone 被動了手腳的一張或一副牌。

Destroyer 監控室觀察員接獲通報注意所有的入口，等待剛離開鄰近賭場，可能正朝向本賭場進行下一個投機活動的某投機玩家被稱為「Destroyer」。

Dice Swindles 以骰子進行詐騙的行為。

Digital Video Interface (DVI) 數位視訊介面。

Double Duke 雙王牌。通常老千們在撲克遊戲中取巧時，由兩人分別持有大小不一的兩手牌，持小牌的老千負責吸引在座其他玩家跟注或加注，最終由持大牌的老千坐收漁利。

Dougherty 形容投機取巧的玩家在遊戲中，其投機的作法總是錯誤百出。

Driller 設法在老虎機機身上鑽孔，進行詐欺的老千。

Drink Muck 老千利用賭場提供的飲料在撲克牌上做記號。

Eye In the Sky 通常賭場在室內接近頂端較高或隱密處安置監視器，故稱為「Eye in the Sky」。

Face Image Compression 面部影像壓縮。

False Cut 當發牌員為了進行詐欺，做了假動作的切牌。

False Shuffle 當發牌員為了進行詐欺，做了假動作的洗牌。

Flash 指發牌員將底牌訊息暗示給在座的同夥投機玩家。

Frame Rate 即每秒所能處理的畫面。

Grease 在賭場行賄的行為。

Grifter 在賭場內投機、不誠實的玩家。

Grill Shot 賭場高層管理人員要求監控室工作人員對可疑的玩家進行面部進距離的拍攝。

Group Counting 同桌檯上數名玩家同時使用算牌系統玩二十一點遊戲。

Guest Demographics 遊客統計資料。

Headstone 對於受到監控中自始至終都未離開座位，甚至於觀察員交接班次後仍未席的玩家之稱謂。

Heat Seeker 又稱為俄羅斯黑傑克（Russian B.J.），指故意引起賭場人員的注意力，以掩護其團夥進行投機活動的詐欺玩家。

High-low Pickup 早期二十一點遊戲都是採用人工洗牌，發牌員將洗好的牌握在手中發牌，投機的發牌員在收牌過程中，將預計下一局要發給同夥人的牌安排好放在底部的詐騙手法。

Hit and Runner 指進入賭場後，在短時間內贏了一筆錢隨即離開的投機者或詐欺的玩家。

Hog Hunting 監控室便衣工作人員手持籌碼或現金喬裝成玩家，加入被懷疑可能有投機或詐欺的遊戲中，以便於近距離觀察。

Hunch a Buncher 遊戲中毫無技巧的盲目下注，有如亂槍打鳥般的玩家。

Intelligent Video Server & Management System 智慧影像分析系統。

I.R. (An Incident Report) 事故或特殊詐欺情況的記錄報告。

JDLR (Just Doesn't Look Right) 看起來似乎不太正常。

Jog 原意為暗示或提醒。指詐欺的發牌員在一副牌或牌靴中做好記號，以方便其同夥人在切牌時在特定處下手。

Juice-marked Cards 被動過手腳的一副牌或牌靴，以肉眼就可以辨識出牌上的記號，不需要其他的輔助工具；但前提是這些人員必須事先受過專業的訓練。

Kibitzer 喜歡站在玩家後面觀看且干擾玩家正常遊戲的旁觀者。

Late Bet 當遊戲結果已分曉，投機玩家在自己原投注碼上偷偷加入額外的注碼。與「Past Posting」同意義。

Luminous Marked Cards 在撲克牌上以特殊的夜光液做了記號，必需搭配特殊眼鏡或隱形眼鏡才可以看得出來；這是過去年代的老千們在Poker-room常用的手法之一。

Mechanic 稱呼有詐欺行為的發牌員之俚語。

Megapixel Technology 兆像素科技。

Money Laundering 將非法所得透過參與賭場的活動，進而轉換成正當來源的過程。

Move 作弊的手法。

Mucker 在二十一點多副牌遊戲中，偷偷加入對自己較為有利的牌之老千。

Mug Shot 賭場對於有可疑、投機、詐欺的玩家都將其拍照存檔之外，並同時將資料轉送交給政府相關部門。

MultPlexer 在監控系統中，可以同時控制十六台攝像機同步錄影的電子設備。

No Spill Switch 老千在玩骰子遊戲時，在骰子擲出之前的片刻將骰子調包，把正常的骰子夾在手中，擲出的骰子是動了手腳的。

Nurser 對於在遊戲中假裝要喝含有酒精的飲料，以掩護自己的投機行為，但持續數小時卻未飲用它，這類疑似是投機的玩家被冠名為「Nurser」。

Outsider 與賭場工作人員共謀竊取賭場籌碼的外來人員。

Paint 泛指「10's, Jack's, Queen's, King's」之類的牌。

Paper Player 精於在紙牌上做記號的老千。

Past Posting 玩家在遊戲中贏得該局時，趁發牌員不注意另行偷加注碼在原注碼中。與「Capping」同意義。

Peek Freak 喜歡想辦法偷窺發牌員底牌的投機玩家。

Pict 一份已列印出的某可疑玩家的近距離照片。

Pigeon 原意為鴿子，在此指賭場或監控室人員對「大輸家」的稱謂。

Pinching 當遊戲結果分曉時，玩家將原有該輪的注碼偷回部分的情況。

SURVEILLANCE

Prevent Theft 防盜。

PTZ Camera (pan, tilt, and zoom) 指具有平視、斜角、縮放功能的監視鏡頭。

Pull Through 一種不正常的洗牌。

Quading 同時啟動四個方向的監視器，對某特定對象或事件進行錄影。

Rail Thief 專門在桌檯遊戲上偷取其他玩家籌碼的竊賊。

Rathole 指投機取巧的玩家試圖隱藏所贏來的大量籌碼之行為。

Red 早期許多賭場都是以紅系列作為五美元籌碼，故得其名。

Review 指賭場監控室觀察員再次檢視被監視的玩家和記錄事件影帶的過程。

Rimmer 賭場監控室當班觀察員，都會將使用信用額度下注的玩家名單移交給接班人員，這些名單上被觀察的玩家皆稱為「Rimmer」。

Roller 因詐欺活動被抓獲時，背叛其同夥人的發牌員或玩家。

Rolling Deck 早期二十一點遊戲都是採用人工洗牌，發牌員將洗好的牌握在手中發牌，把使用過的牌收回後放在底部；但投機的發牌員在收牌過程中，將預計下一局要發給同夥人的牌安排好放在底部之後，將整副牌上下翻轉的詐騙手法。

Run Down 對某特定對象進行逐步查核。

Sanded Deck 被做了記號的一副牌。

Scam 泛指詐欺、偷竊或其他不法的賭博技巧。

Sets Retention Time for Videotapes 博奕管理局要求賭場對於錄影帶的保留期限。

S.R. (Surveillance Room) 監控室。

Scellard, or Scale 1.墮落的玩家；2.勝負的見證人。

Scorpion 1.原意為屬天蠍星座的人；2.賭場中指傷害賭場利益的投機玩家。

Sharker, Sharper, or Cardsharp 原意為鯊魚。投機取巧的玩家，總是在遊戲一開始就進場進行「釣魚」活動。

Shaved 被動了手腳的不對稱的骰子。

Shaved Deck 被動了手腳的一副牌或牌靴。

Shiner 一種偷窺莊家底牌的裝置。

Signaling Devices 指老千們使用的信號設施。

Sign-in Sheet 專門記錄進入監控室的人員管制登記表。

Sleight-of-hand 作弊的手法。

Slot Walking 專門在賭場遊戲機台附近打轉，撿拾其他玩家離場時所遺落的硬幣或遊戲代幣的投機者，又被稱為「Silver Mining」。

Slugger 1.試圖在切牌的同時，在牌上做手腳的玩家；2.使用劣質遊戲代幣玩吃角子老虎機的投機者。

Snake Bend 指左上角和右下角被折了記號的撲克牌。

Special Ops 又稱為「Blow by Blow」，監控室觀察人員對某特定對象進行嚴密監控與蒐證，因為該對象已被確認在進行不法的投機行為，而且已通知相關執法人員前來逮捕。

Spooking 在賭場的遊戲中，站在發牌員後面想辦法偷窺莊家底牌，然後將訊息告訴桌上的同夥人，這是屬於詐欺的不法行為。

Spotter 在二十一點遊戲進行中，使用算牌技巧的玩家，當點數非常有利於出現「黑傑克」時，及時召喚其團伙投入高額賭注的投機者，被稱為「Spotter」。

Squirrel or Chipmunk 原意為松鼠和花栗鼠。被賭場懷疑有詐欺的玩家，正期待同夥人打信號。

Stacked Deck 事先被動了手腳，安排好的一副牌或牌靴。

Steamer 在遊戲中運氣欠佳輸了不少錢時，為了想要扳回輸掉的賭注，因此不斷地購買籌碼、下注，試圖贏回本錢的玩家，與「Chaser」同意義。

Strippers 指在紙牌邊緣動手腳的玩家。

Surveillance Observer 賭場監督管理部觀察員。

Surveillance Operations Manager 賭場監督管理部經理。

Surveillance Shift Manager 賭場監督管理部值班經理。

Surveillance Trainer 賭場監督管理部教育訓練師。

Survey Him 值班經理或監控室主管要求觀察員,對於投機玩家在遊戲中每一個動作進行錄影監控的術語。

Switch Card 偷換牌。

T. C. Time 更換錄影帶的時間。

Tell Play 指遊戲中,觀察發牌員或對手的身體語言等,來決定如何進行遊戲。

Tintwork 老千根據不同紙牌所設計的圖案,在紙牌上以顏色來做記號,又稱為「Shade」。

Transceivers 指老千們使用的無線收發機。

Turn It On 賭場樓面工作人員通知監控室觀察員進行開機監視的術語。

Turner 又稱為「Heat Seeker」,喜歡在賭場引人注目的玩家,並非是因投機而被注目的玩家。

Two-Armed Bandits 對老虎機的玩家進行詐騙活動的無賴。

Video-luminous Marked Cards 透過視頻系統,讀取以特殊夜光液作記號的撲克牌,再將資訊傳輸給在座的老千;這是近代的老千在Poker-room常用的手法之一。

Walker 以投機取巧的手法投入大筆賭注,得手後隨即離開賭場的玩家。

Warpster 根據做了記號的牌來調整玩法的投機者。

Webster 調侃賭場中自認通曉一切事務的樓面工作人員。

Witch 遊戲過程中,運氣欠佳一直輸錢的女性發牌員。

Watermarking 是一種把隱藏資訊加入在數位圖片當中的浮水印技術。

X-Ray 形容能夠從紙牌背面辨識出做了記號的牌之老千。

Zoo Lander 又稱為「Lookie Lou」,對於在賭場內整天遊手好閒,喜歡站在玩家身旁下指導棋的人。

Part III

世界賭場分布概況

1. 北美洲地區（North America）

世界上擁有最多家賭場的北美洲（North America），主要分布在美國、加拿大、墨西哥等三國；根據2009年末最新統計資料顯示，北美洲擁有約一千三百家以上的賭場，而其中美國就多達一千多家，在其境內二十八個州的印第安保護區已將博奕合法化，同時有四十個州提供樂透彩遊戲。

北美洲規模最大的賭場是位於美國康涅狄格州（Connecticut）Uncasville市的Mohegan Sun casino resort，擁有約三百張桌台遊戲、一萬三千六百台吃角子老虎機和電子遊戲機。

在加拿大（Canada）規模最大的賭場是Casino de Montreal，位於蒙特利爾（Montreal）的聖母島（Île Notre-Dame），也是世界排名前十大賭場之一。該賭場成立於1967年，總計有約一百二十張桌台遊戲和三千兩百台吃角子老虎機和電子遊戲機。

Hipódromo de las Américas & Royal Yak Casino是全墨西哥（Mexico）最大的賭場，但提供的僅有運動彩博奕項目，沒有桌台遊戲或是遊戲機的設施。

2. 中美洲和拉丁美洲地區（Central America）

拉丁美洲和中美洲（Central America）已有七個國家將博奕合法化，其中也包括了賽馬和賽狗等博奕項目；在整個中美洲當數哥斯大黎加（Costa Rica）為冠，全國擁有四十家以上的賭場，密布了約一千三百台博奕遊戲機供觀光客遊玩。

位於中美洲巴拿馬（Panama）巴拿馬市的Casino Majestic，擁有約四十張桌台遊戲、一千台吃角子老虎機和電子遊戲機，是全區規模最大的賭場。

中美洲巴拿馬（Panama）最大的賭場Veneto Hotel & Casino，位於威尼托（Via Veneto），擁有約五十張桌台遊戲、六百五十台吃角子老虎機和電子遊戲機。

拉丁美洲貝里斯（Belize）最大的賭場Princess Hotel-Casino，位於原首府貝里斯（Belize），僅有三張桌台遊戲、約八百台吃角子老虎機和電子遊戲機。

拉丁美洲哥斯大黎加（Costa Rica）最大的賭場Irazú Hotel Best Western & Casino Concorde，位於La Uruca地區，計有約十張桌台遊戲、兩百台吃角子老虎機和電子遊戲機。

拉丁美洲薩爾瓦多（El Salvador）最大的賭場Siesta Hotel and Casino，位於瓜達羅佩（Guadalupe），擁有約五張桌台遊戲、兩百台吃角子老虎機和電子遊戲機。

拉丁美洲瓜地馬拉（Guatemala）最大的賭場Mazatenango Video Suerte。

拉丁美洲宏都拉斯（Honduras）最大的賭場Hotel Copantl Sula & Casino，位於 Copantl市，擁有約十張桌台遊戲、二十台吃角子老虎機和電子遊戲機。

拉丁美洲尼加拉瓜（Nicaragua）最大的賭場Pharaohs Casino，位於馬薩亞（Masaya），擁有約三十張桌台遊戲、三百二十台吃角子老虎機和電子遊戲機。

3. 南美洲（South America）

在南美洲地區，共有九個國家擁有合法化的賭場，其中有四個國家另提供賭馬、賽狗博奕項目和最新的電子遊戲機；在南美洲，有少數國家的賭場也提供撲克遊戲和樂透遊戲，內容也相當豐富。

阿根廷（Argentina）是南美洲地區擁有最多賭場的國家，總計有約八十家賭場和一萬兩千四百台吃角子老虎機和電子遊戲機。

南美洲最大的賭場Casino de Tigre位於阿根廷Tigre市，擁有約八十張桌台遊戲、一千七百台吃角子老虎機和電子遊戲機。

智利（Chile）最大的賭場Casino Vino del Mar，擁有近百張桌台遊戲、一千五百台以上的吃角子老虎機和電子遊戲機。該賭場成立於1930年12月31日，歷史相當悠久且是南美洲最著名的賭場之一，位於首都聖地牙哥（Santiago）西岸和瓦爾帕萊索港（Valparaiso）北邊之間。

哥倫比亞（Colombia）最大的賭場Casino Caribe，位於麥德林（Medellin）市，擁有約二十張桌台遊戲、四百台吃角子老虎機和電子遊戲機。

厄瓜多（Ecuador）首都基多（Quito）擁有四家賭場，其中最大的賭場是Best Western Plaza Hotel，擁有二十五張桌台遊戲、近兩百台吃角子老虎機和電子遊戲機。

巴拉圭（Paraguay）的賭場主要分布在首都亞松森（Asuncion），Hotel Resort Casino Yacht and Golf Club，分別在埃斯特城（Ciudad Del Este）和聖貝納迪諾（San Bernardino）地區，共有約二十張桌台遊戲、近百台吃角子老虎機和電子遊戲機。

秘魯（Peru）最大的賭場Casino Golden Palace，擁有約三十張桌台遊戲、一千台吃角子老虎機和電子遊戲機。

蘇利南（Suriname）最大的賭場Suriname Palace Casino，位於首府巴拉馬利波（Paramaribo），擁有約二十張桌台遊戲、一百六十台吃角子老虎機和電子遊戲機。

烏拉圭（Uruguay）最大的賭場Conrad Resort & Casino，位於馬爾多納多（Maldonado）的旁塔厄則提（Punta del Este /Punta del Este），博奕遊樂區佔地面積36,584平方英尺；擁有約九十張桌台遊戲、六百五十台吃角子老虎機和電子遊戲機。

委內瑞拉（Venezuela）最大的賭場Gran Casino Margarita，位於馬爾卡利塔島（Isla Margarita），擁有約四十張桌台遊戲、四百台吃角子老虎機和電子遊戲機。

4. 加勒比地區（Caribbean）

在加勒比海地區，共有十五個國家擁有合法化的賭場，其中有四個國家有提供賭馬、賽狗博奕項目和最新的電子遊戲機；加勒比海地區，有不少國家的賭場也提供撲克遊戲和樂透遊戲，內容不亞於拉斯維加斯。

多明尼加共和國（Dominican Republic）是加勒比海地區擁有最多賭場的國家；共有約三十五家賭場和兩千兩百台吃角子老虎機和電子遊戲機。

加勒比海（Caribbean）最大的賭場位於巴哈馬（Bahamas）納梭（Nassau Paradise Island）的Atlantis Resort and Casino，至少有八十張以上的桌台遊戲、一千八百台吃角子老虎機和電子遊戲機。

安地卡及巴布達（Antigua and Barbuda）最大的賭場King's Casino，位於聖約翰（Saint John's），約有三十張桌台遊戲、六百台吃角子老虎機和電子遊戲機。

阿魯巴（Aruba）最大的賭場Aruba Marriott Resort & Stellaris Casino，約有三十張桌台遊戲、五百台以上的吃角子老虎機和電子遊戲機。

巴哈馬（Bahamas）最大的賭場Paradise Island Casino，位於巴哈馬和加勒比地區（Bahamas and the Caribbean），總計有約八十張桌台遊戲、一千八百台吃角子老虎機和電子遊戲機。

巴貝多（Barbados）最大的賭場D' Fast Lime，位於基督市（Christ Church），沒有桌台遊戲項目，但提供了約三十台吃角子老虎機和電子遊戲機。

多明尼加（Dominican Republic）最大的賭場The Ocean World Casino Playa Cofresi Resort位於普拉塔港（Puerto Plata）地區，擁有近二十張桌台遊戲、一百二十台吃角子老虎機和電子遊戲機。

哥德洛普（Guadeloupe）最大的賭場Casino de Gosier，位於Gosier，擁有約十張桌台遊戲、一百二十台吃角子老虎機和電子遊戲機。

海地（Haiti）最大的賭場El Rancho Hotel and Casino，位於太子港（Port au Prince），擁有約十五張桌台遊戲、兩百台以上的吃角子老虎機和電子遊戲機。

牙買加（Jamaica）最大的賭場The Treasure Hunt位於奧喬里奧斯（Ocho Rios），沒有桌台遊戲項目，但提供了約一百二十台的吃角子老虎機和電子遊戲機。

馬提尼克（Martinique）最大的賭場Casino Batelière Plaza，位於Schoelcher，擁有近十張桌台遊戲、一百五十台吃角子老虎機和電子遊戲機。

安的列斯群島（Netherlands Antilles）最大的賭場Princess Port de Plaissance Hotel and Casino，擁有約二十五張桌台遊戲、近一千四百台的吃角子老虎機和電子遊戲機。

波多黎各（Puerto Rico）最大的賭場Wyndham El San Juan Hotel & Casino，位於卡羅來納（Carolina）市，擁有約一百八十張桌台遊戲、四百五十台吃角子老虎機和電子遊戲機。

聖基茨和尼維斯（Saint Kitts and Nevis）最大的賭場Royal Resort Casino，位於護衛艦灣（Frigate Bay），擁有約四十張桌台遊戲、四百台以上的吃角子老虎機和電子遊戲機。

聖文森特和格林納丁斯（Saint Vincent and the Grenadines）最大的賭場Trump Club Privee，位於卡努安（Canouan），擁有約十張桌台遊戲、六十台吃角子老虎機和電子遊戲機。

千里達及托巴哥（Trinidad and Tobago）最大的賭場Island Club Casino, Churchill Roosevelt and Uriah Butler Highway Valsayn，位於特立尼達（Trinidad），共有約二十張桌台遊戲、一百五十台以上的吃角子老虎機和電子遊戲機。

維爾京群島（Virgin Islands, United States）最大的賭場Saint Croix-

Divi Carina Bay Resort & Ca sino，擁有約二十張桌台遊戲、六百吃角子老虎機和電子遊戲機。

5. 中東地區（Middle East）

由於宗教信仰的關係，在中東地區的賭場為數不多；全區只有三個國家的博奕合法化，且只有一個國家提供了賽馬、賽狗等博奕項目和電子遊戲機，也提供簡單的撲克遊戲。

在中東地區首推以色列（Israel）為全區之冠，擁有四家賭場和六十台以上的吃角子老虎機和電子遊戲機。

中東地區最大的賭場Casino du Liban位於黎巴嫩（Lebanon）朱尼耶港（Jounieh），約有六十張桌台遊戲、三百七十台左右吃角子老虎機和電子遊戲機。

以色列（Israel）最大的賭場Casino Palace（屬於賭船經營模式），約有十張桌台遊戲、五十台吃角子老虎機和電子遊戲機。

阿拉伯聯合大公國（United Arab Emirates） 擁有世界上最超大豪華型的賽馬場Nad Al Sheba Racecourse - Dubai Racing Club，沒有提供其他博奕娛樂項目。

6. 遠東地區（Far East Asian）

遠東地區共有十個國家的博奕是合法化的，而其中有五個國家有提供賭馬、賽狗博奕項目和最新的電子遊戲機；該地區有不少國家的賭場也提供撲克遊戲和樂透遊戲，相較之下，博奕項目不輸於歐美地區，遠東區域的另一特色是：地下賭場的數量居全球之冠。

在遠東地區當推澳門（Macau）為代表：在短短十年期間之內，已發展出至少四十家以上的賭場和約兩萬兩千台以上的吃角子老虎機和電子遊戲機。

遠東地區最大的賭場位於澳門Taipa的Venetian Casino Resort，高達

一千一百張桌台遊戲、約一萬兩千台吃角子老虎機和電子遊戲機。

柬埔寨（Cambodia）最大的賭場Holiday Palace Hotel & Resort，位於波貝市（Poipet），擁有約七十張桌台遊戲、三百台吃角子老虎機和電子遊戲機。

北韓（Korea, Democratic People's Republic）最大的賭場Pyongyang Casino and Yanggakdo Hotel，位於平壤（Pyongyang）。

南韓（Korea）最大的賭場Kangwon Land Resort & Casino，位於濟州島（Jeongseongun），至少有一百張桌台遊戲、約一千台吃角子老虎機和電子遊戲機。

寮國（Lao People's Democratic Republic, PDR）最大的賭場Dansavanh Nam Ngum Resort，位於Ban Muang Wa-Tha，共有六十張桌台遊戲、約一百五十台吃角子老虎機和電子遊戲機。

澳門（Macau）最大的賭場Venetian Casino Resort，位於Taipa，擁有一千一百張桌台遊戲、一萬兩千台吃角子老虎機和電子遊戲機。

馬來西亞（Malaysia）最大的賭場Casino de Genting，位於雲頂高原（Genting Highlands），總計有約四百二十張桌台遊戲、三千一百台以上的吃角子老虎機和電子遊戲機。

緬甸（Myanmar）最大的賭場Treasure Island，位於Thahtay Kyun市，擁有約二十張桌台遊戲、近一百五十台吃角子老虎機和電子遊戲機。

尼泊爾（Nepal）最大的賭場Casino Anna，位於加德滿都（Kathmandu），擁有約四十張桌台遊戲、兩百台吃角子老虎機和電子遊戲機。

菲律賓（Philippines）最大的賭場Waterfront Cebu City Hotel and Casino位於宿霧（Cebu），共有約六十張桌台遊戲、四百三十台吃角子老虎機和電子遊戲機。

新加坡（Singapore）最大的賭場Resorts World Sentosa, Singapore's Integrated Resort （IR），總共有五百三十張桌台遊戲、一千三百台左右

的吃角子老虎機和電子遊戲機。

新加坡第二大的賭場為Marina Bay Sands Singapore's Luxury Hotel Resort & Casino。

越南（Viet Nam）最大的賭場Do Son Casino，位於海防（Hai Phong）市，僅有七張桌台遊戲、一百台吃角子老虎機和電子遊戲機。

7. 中亞地區（Central Asia）

中亞地區共有七個國家的博奕是合法化的，但沒有一個國家有提供賭馬、賽狗的博奕項目，但有不少國家的提供運動彩遊戲；與遠東地區不合法的賭場數量相較，可以說是在伯仲之間，地下賭場提供的博奕遊戲內容也十分精彩。

在中亞地區最多賭場的哈薩克共和國（Kazakhstan），總計有二十八家賭場和約兩百台吃角子老虎機和電子遊戲機。

中亞地區最大的賭場Grand Casino位於土庫曼共和國（Turkmenistan）的阿什哈巴德（Ashgabat），約有十張桌台遊戲、一百五十台吃角子老虎機和電子遊戲機。

中亞地區發展運動彩的國家：斯里蘭卡（Sri Lanka）、印度（India）、巴基斯坦（Pakistan）、中國（China）、尼泊爾（Nepal）、不丹（Bhutan）、哈薩克共和國（Kazakhstan）和現今的俄羅斯聯邦（Russia）。

喬治亞（Georgia）最大的賭場Casino Astoria Palasi，位於第比利斯（Tbilisi），沒有桌台遊戲項目，共計約一百二十台吃角子老虎機和電子遊戲機。

印度（India）最大的賭場Winners Casino and Hacienda de ora，沒有桌台遊戲項目，有提供一百五十台左右的吃角子老虎機和電子遊戲機。

Advani Pleasure Cruise Company - MS Caravela Cruise ship擁有約十張桌台遊戲、十台吃角子老虎機和電子遊戲機，是印度最大的賭船。

哈薩克共和國（Kazakhstan）最大的賭場Casino Viva，位於阿拉木圖（Almaty），擁有十張桌台遊戲、近百台吃角子老虎機和電子遊戲機。

吉爾吉斯共和國（Kyrgyzstan）最大的賭場Casino Bishkek，位於比什凱克（Bishkek），僅有四張桌台遊戲、十台吃角子老虎機和電子遊戲機。

斯里蘭卡（Sri Lanka）最大的賭場The Ritz Club Colombo 3，擁有近二十張桌台遊戲、沒有提供吃角子老虎機或電子遊戲機。

土耳其（Turkey）最大的賭場Casino Merit Crystal Cove，位於凱里尼亞（Kyrenia），擁有約一百台吃角子老虎機和電子遊戲機。

土庫曼共和國（Turkmenistan）最大的賭場Grand Casino，位於阿什哈巴德（Ashgabat），擁有約十張桌台遊戲、一百五十台吃角子老虎機和電子遊戲機。

8. 東歐地區（Eastern Europe）

東歐地區共有十九個國家的博奕是合法化的，而僅有一個國家有提供賭馬、賽狗的博奕項目和最新的電子遊戲機；該地區有不少國家的賭場也提供撲克遊戲和樂透遊戲，相較之下，內容也不輸於歐美地區。

在東歐地區的俄羅斯聯邦（Russian Federation）比該區其他國家擁有更多的賭場，數量高達約一百七十家賭場和四千八百台吃角子老虎機和電子遊戲機。

東歐地區最大的賭場Hotel Casino Perla位於斯洛文尼亞（Slovenia）的新戈里察（Nova Gorica）市，共有約五十張桌台遊戲、八百五十台吃角子老虎機和電子遊戲機。

東歐地區的阿爾巴尼亞（Albania）、波斯尼亞和黑塞哥維那（Bosnia and Herzegovina）、保加利亞（Bulgaria）、克羅地亞（Croatia）、捷克（Czech Republic）、愛沙尼亞（Estonia）、匈牙利（Hungary）、拉脫維亞（Latvia）、立陶宛（Lithuania）、馬其頓（Macedonia）、波蘭（Poland）、羅馬尼亞（Romania）、斯洛伐克

（Slovakia）、斯洛文尼亞（Slovenia）、烏克蘭（Ukraine）、塞爾維亞和黑山（Serbia and Montenegro）和土耳其（Turkey）等國家，都陸續的開放了博奕。

　　阿爾巴尼亞（Albania）最大的賭場Regency Casino，位於地拉那（Tirana），共有約二十張桌台遊戲、兩百五十台吃角子老虎機和電子遊戲機。

　　白俄羅斯（Belarus）最大的賭場Danfoff Club Minsk，沒有桌台遊戲項目，僅提供約四十台吃角子老虎機和電子遊戲機。

　　波斯尼亞和黑塞哥維那（Bosnia and Herzegovina）最大的賭場Coloseum Casino，位於薩拉熱窩（Sarajevo，又譯塞拉耶佛），共有約十張桌台遊戲、八十台吃角子老虎機和電子遊戲機。

　　保加利亞（Bulgaria）最大的賭場Hemus Hotel and Casino，位於首都索非亞（Sofia），共有約十張桌台遊戲、一百台吃角子老虎機和電子遊戲機。

　　克羅地亞（Croatia）最大的賭場Miro Hotel and Casino, Minera，位於Plovanija，共有約三十張桌台遊戲、兩百五十台吃角子老虎機和電子遊戲機。

　　捷克（Czech Republic）最大的賭場Admiral Casino, Colosseum，位於茲諾以摩（Znojmo），共有約十張桌台遊戲、一百六十台吃角子老虎機和電子遊戲機。

　　愛沙尼亞（Estonia）最大的賭場Reval Casino - Park Hotel，位於塔林（Tallinn）市，僅有四張桌台遊戲、約八十台吃角子老虎機和電子遊戲機。

　　匈牙利（Hungary）最大的賭場Casino Las Vegas & Sofitel Atrium，位於首都布達佩斯（Budapest），共有約二十張桌台遊戲、五十台左右的吃角子老虎機和電子遊戲機。

　　拉脫維亞（Latvia）最大的賭場The Vernissage Casino，位於里加港

（Riga），共有約二十張桌台遊戲、一百四十台左右的吃角子老虎機和電子遊戲機。

立陶宛（Lithuania）最大的賭場Olympic Casino，位於首都維爾紐斯（Vilnius），共有二十張桌台遊戲、一百二十台左右的吃角子老虎機和電子遊戲機。

馬其頓（Macedonia）最大的賭場Apollonia Casino，位於Gevgelija市，共有約二十張桌台遊戲、近七十台吃角子老虎機和電子遊戲機。

摩爾多瓦（Moldova）最大的賭場Seabeco Hotel & Casino，位於Chisinau市，僅提供五張桌台遊戲，沒有吃角子老虎機和遊戲機的設施。

波蘭（Poland）最大的賭場Marriott Hotel & Casino，位於首都華沙（Warsaw），共有約三十張桌台遊戲、三十台吃角子老虎機和電子遊戲機；波蘭另一家旗鼓相當的賭場是Grand Hotel & Casino，共有六張桌台遊戲、七十台吃角子老虎機和電子遊戲機。

羅馬尼亞（Romania）最大的賭場Planet Princess Slot Casino，位於首都布加勒斯特（Bucharest），共有三百台吃角子老虎機和電子遊戲機，沒有提供桌台遊戲項目；Casino Palace Bucharest是該國第二大賭場，約有二十五張桌台遊戲、八十台吃角子老虎機和電子遊戲機。

俄羅斯聯邦（Russian Federation）最大的賭場Casino Imperia，位於首都莫斯科（Moscow），擁有約三十五張桌台遊戲、近八百台吃角子老虎機和電子遊戲機。

塞爾維亞和黑山（Serbia and Montenegro）最大的賭場King Casino位於 Prishtina市，擁有約十五張桌台遊戲、一百台吃角子老虎機和電子遊戲機。

斯洛伐克（Slovakia，又名Slovak Republic）最大的賭場Casino Sport Kosice，僅有七張桌台遊戲、二十台吃角子老虎機和電子遊戲機。

斯洛文尼亞（Slovenia）最大的賭場Perla Hotel and Casino，位於Nova Gorica，擁有五十張桌台遊戲、八百台以上的吃角子老虎機和電子遊戲機。

烏克蘭（Ukraine）最大的賭場River Palace Entertainment Complex，位於基輔（Kiev），擁有約二十五張桌台遊戲、近百台吃角子老虎機和電子遊戲機。

9. 西歐地區（West Europe）

西歐地區共有二十個國家的博弈是合法化的，而其中有四個國家有提供賭馬、賽狗的博奕項目和最新的電子遊戲機；該地區有不少國家的賭場也提供撲克遊戲和樂透遊戲，內容也十分精彩。

法國（France）是西歐地區擁有最多合法賭場的國家：已有近一百九十家合法化賭場和約一萬五千四百台吃角子老虎機和電子遊戲機。

西歐地區最大的賭場Le Café de Paris，位於摩納哥（Monaco）蒙特卡羅（Monte Carlo），共有十五張桌台遊戲和一千兩百台吃角子老虎機和電子遊戲機。

西歐地區的賭場，可以說是富豪門的最愛；下列為開放博奕合法化的國家：奧地利（Austria）、冰島（Iceland）、比利時（Belgium）、瑞典（Swedish）、挪威（Norwegian）、芬蘭（Finland）、拉脫維亞（Latvian）、立陶宛（Lithuanian）、英國（UK）、德國（German）、盧森堡（Luxemburg）、義大利（Italian）、西班牙（Spanish）、葡萄牙（Portugal）、馬其頓（Macedonia）、塞普勒斯（Cyprus）、丹麥（Denmark）、直布羅陀（Gibraltar）、馬爾他（Malta）。下面接著介紹該區域各國最大的賭場：

奧地利（Austria）最大的賭場Casino Baden，位於巴登（Baden），共有約四十張桌台遊戲、三百五十台吃角子老虎機和電子遊戲機。

比利時（Belgium）最大的賭場Casino Kursaal，共有二十張桌台遊戲、近六十台吃角子老虎機和電子遊戲機。

塞普勒斯（Cyprus）最大的賭場Jasmine Casino，位於凱里尼亞（Girne，又稱Kyrenia），共有約四十張桌台遊戲、五百台吃角子老虎

機和電子遊戲機。

丹麥（Denmark）最大的賭場Casino Copenhagen，位於首都哥本哈根（Copenhagen），約有二十張桌台遊戲、一百五十台吃角子老虎機和電子遊戲機。

芬蘭（Finland）最大的賭場Grand Casino Helsinki，位於首都赫爾辛基（Helsinki），共有約四十張桌台遊戲、三百台吃角子老虎機和電子遊戲機。

法國（France）最大的賭場Casino Barrière，位於翁吉安雷班（d'Enghien-les-Bains），約有四十張桌台遊戲、兩百八十台吃角子老虎機和電子遊戲機。

德國（Germany）最大的賭場The Spielbank Baden-Baden casino，當地人稱為「Kurhaus」，是德國歷史最悠久，也是最大的賭場。提起Baden，可以把她比喻為歐洲的拉斯維加斯。其實，這裡跟拉斯維加斯截然是兩種不同風格。Baden除了是歐洲最大的賭城之一，也是世界上最美之一的賭城，甚至可以說是最豪華的賭城，每年世界各地飛來這裡朝貢的富豪就高達六十多萬人次。

直布羅陀（Gibraltar）最大的賭場Rock Hotel，約有十張桌台遊戲、一百五十台吃角子老虎機和電子遊戲機。

希臘（Greece）最大的賭場Regency Casino Thessaloniki，位於塞薩洛尼基（Thessaloniki）市，約有八十張桌台遊戲、近千台吃角子老虎機和電子遊戲機。

愛爾蘭（Ireland）最大的賭場Amusement City Casino，位於首府都柏林（Dublin），沒有提供桌台遊戲項目，僅提供兩百五十台吃角子老虎機和電子遊戲機。

義大利（Italy）最大的賭場Casino de la Vallee，位於聖文森特（Saint Vincent），共有近百張桌台遊戲、五百台以上的吃角子老虎機和電子遊戲機。

盧森堡（Luxembourg）最大的賭場Casino 2000，位於Mondorf-les-

Bains，共有六張桌台遊戲、約兩百二十台吃角子老虎機和電子遊戲機。

　　馬爾他（Malta）最大的賭場Dragonara Casino，位於聖朱利安 （St. Julians），共有二十五張桌台遊戲、一百九十台吃角子老虎機和電子遊戲機。

　　摩納哥（Monaco）最大的賭場Le Café de Paris，位於蒙特卡羅（Monte Carlo），共有十五張桌台遊戲、一千兩百台吃角子老虎機和電子遊戲機。

　　荷蘭（Netherlands）最大的賭場Holland Casino，共有八十張以上的桌台遊戲、超過一千台以上的吃角子老虎機和電子遊戲機。

　　葡萄牙（Portugal）最大的賭場Casino Estoril，位於埃斯托利爾（Estoril），約有二十張桌台遊戲、一千台吃角子老虎機和電子遊戲機。

　　西班牙（Spain）最大的賭場Casino de Barcelona，位於巴塞羅那（Barcelona），約有五十張桌台遊戲、兩百二十台吃角子老虎機和電子遊戲機。

　　瑞典（Sweden）最大的賭場Casino Cosmopol Stockholm，位於首都斯德哥爾摩（Stockholm），約有四十張桌台遊戲、三百台吃角子老虎機和電子遊戲機。

　　瑞士（Switzerland）最大的賭場Casino Lugano，位於盧加諾（Lugano），共有約二十張桌台遊戲、三百五十台吃角子老虎機和電子遊戲機。

　　大不列顛和北愛爾蘭聯合王國（United Kingdom）最大的賭場Stanley Star City，位於伯明罕（Birmingham），共有四十張桌台遊戲、兩百台吃角子老虎機和電子遊戲機。

10. 非洲地區（Africa）

　　在非洲地區，共有二十九個國家的政府將博奕合法化，而其中有三個國家也有提供賭馬、賽狗的博奕項目和最新的電子遊戲機；該地區有不少國家的賭場也提供撲克遊戲和樂透遊戲，其發展的起源與歷史並不

輸於歐美地區。

在非洲地區，南非（South Africa）是擁有最多賭場的國家，總計有四十五家賭場和三萬八千台吃角子老虎機和電子遊戲機。

非洲地區最大的賭場Grand West Casino and Entertainment World，位於南非的開普敦（Cape Town），總共有六十張桌台遊戲（包括撲克、二十一點、輪盤等）、三千五百台吃角子老虎機和電子遊戲機。

在非洲地區，賭場的成長率是十分驚人的，至今已超過一百家以上的賭場，其中大部分的賭場座落在埃及，南非擁有至少二十家以上的賭場，其邊界地區的賭場也多達四十家以上。從賭場的發展歷史階段來看，除了北美洲之外，非洲地區可算得上是全球第二個發展博奕的先驅。

貝南（Benin）最大的賭場Benin Marina Hotel & Casino，位於科托努（Cotonou），僅有一張桌台遊戲、二十台吃角子老虎機和電子遊戲機。

波札那（Botswana）最大的賭場Gaborone Sun Hotel & Casino位於嘎博羅內（Gaborone），共有八張桌台遊戲、兩百七十台吃角子老虎機和電子遊戲機。

喀麥隆（Cameroon）最大的賭場Hilton Hotel Yaounde & Casino，位於首都雅溫得（Yaounde），共有八張桌台遊戲、六十台吃角子老虎機和電子遊戲機。

葛摩（Comoros）最大的賭場Itsandra Hotel & Casino，位於首都莫羅尼（Moroni），僅有兩張桌台遊戲、近六十台吃角子老虎機和電子遊戲機。

剛果（Congo, The Democratic Republic）最大的賭場Inter-Continental Kinshasa Hotel & Casino，位於首都金沙薩（Kinshasa），共有七張桌台遊戲、兩百台吃角子老虎機和電子遊戲機。

象牙海岸（Cote d'Ivoire）最大的賭場Hotel Ivoire Inter-Continental & Casino Abidjan，共有十張桌台遊戲、一百二十台吃角子老虎機和電子遊

戲機。

吉布地（Djibouti）最大的賭場Grand Casino de Djibouti And Sheraton Hotel，位於首都吉布地Djibouti，僅提供四張桌台遊戲，沒有遊戲機設施。

埃及（Egypt）最大的賭場Casino Royale - Movenpick Jolie Ville Resort & Casino 位於夏姆希克（Sharm el Sheikh），約有二十張桌台遊戲、一百六十台吃角子老虎機和電子遊戲機。

甘比亞（Gambia）最大的賭場Kololi Casino，位於薩拉昆達（Serekunda），僅有六張桌台遊戲，沒有遊戲機設施。

加納（Ghana）最大的賭場La Palm Casino，位於首都阿克拉（Accra），約有十張桌台遊戲、一百二十台吃角子老虎機和電子遊戲機。

肯亞（Kenya）最大的賭場Casino de Paradise, Safari Park Hotel & Country Club，位於首都內羅畢（Nairobi，又譯乃洛比），約有二十五張桌台遊戲、六百台吃角子老虎機和電子遊戲機。

賴索托（Lesotho）最大的賭場Lesotho Sun Hotel & Casino，位於首都馬塞魯（Maseru），約有十五張桌台遊戲、一百五十台吃角子老虎機和電子遊戲機。

馬達加斯加（Madagascar）最大的賭場Colbert Hotel & Casino，位於安塔那那利佛（Antananarivo），全部擁有五百張桌台遊戲，場面十分浩大；但沒有提供遊戲機娛樂項目。

模里西斯（Mauritius）最大的賭場位於首都路易港（Port Louis）的Caudan Waterfront Casino, Labourdonnais Waterfront Hotel，約有二十張桌台遊戲、四百三十台吃角子老虎機和電子遊戲機。

摩洛哥（Morocco）最大的賭場Le Grand Casino La Mamounia，位於馬拉喀什（Marrakesh），約有二十張桌台遊戲、六百五十台吃角子老虎機和電子遊戲機。

莫三比克（Mozambique）最大的賭場Polana Casino & Hotel，位於首都馬普托（Maputo，又譯馬布多），約有十張桌台遊戲、一百六十台

左右的吃角子老虎機和電子遊戲機。

納米比亞（Namibia，舊稱西南非洲）最大的賭場Mermaid Casino and Swakopmund Hotel，位於史瓦哥蓬（Swakopmund），約有十張桌台遊戲、四百七十台吃角子老虎機和電子遊戲機。

奈及利亞（Nigeria）最大的賭場NICON Hilton Abuja，位於首都阿布箚（Abuja），約有十張桌台遊戲、八十台吃角子老虎機和電子遊戲機。

留尼旺島（Réunion）最大的賭場Casino de Saint-Denis，位於首府聖旦尼（Saint-Denis），僅有六張桌台遊戲、一百六十台吃角子老虎機和電子遊戲機。

塞內加爾（Senegal）最大的賭場Casino Terrou，位於首都達喀爾（Bi Dakar），約有十張桌台遊戲、兩百六十台吃角子老虎機和電子遊戲機。

塞舌耳群島（Seychelles）最大的賭場Berjaya Beau Vallon Bay Beach Resort & Casino，位於首都維多利亞（Victoria），約有十張桌台遊戲、上百台吃角子老虎機和電子遊戲機。

獅子山（Sierra Leone，舊譯塞拉勒窩內）最大的賭場Bintumani Hotel & Casino，位於首都自由城（Freetown）。

南非（South Africa）最大的賭場GrandWest Casino and Entertainment World，位於開普敦（Cape Town），總計有六十張桌台遊戲、三千五百台以上的吃角子老虎機和電子遊戲機。

史瓦濟蘭（Swaziland）最大的賭場Royal Swazi Sun Valley，位於首都姆巴巴納（Mbabane），約有三十張桌台遊戲、三百台吃角子老虎機和電子遊戲機。

坦桑尼亞（Tanzania）最大的賭場New Africa Hotel，位於前首都三蘭港（Dar es Salaam），約有十張桌台遊戲、三百五十台吃角子老虎機和電子遊戲機。

突尼西亞（Tunisia）最大的賭場Grand Pasino Djerba，位於傑爾巴島

（Djerba），約有十五張桌台遊戲、三百二十台吃角子老虎機和電子遊戲機。

烏干達（Uganda）最大的賭場Kampala Casino，位於首都坎帕拉（Kampala），約有二十張桌台遊戲、二十台吃角子老虎機和電子遊戲機。

尚比亞（Zambia）最大的賭場The Falls Casino，位於利文斯通（Livingstone），沒有桌台遊戲設施，提供了約一百六十台吃角子老虎機和電子遊戲機。

辛巴威（Zimbabwe）最大的賭場Montclair Hotel，位於穆塔雷港（Mutare），僅提供兩百台的吃角子老虎機和電子遊戲機，沒有桌台遊戲設施。

附錄A　博奕管理局等相關網址

　　博奕管理局（Gaming Control Board）或稱為「GCB」，是指管理一個地區合法的賭場和其他類型博奕遊戲的政府機構或代理者，通常是通過一個國家合法制度下實施的。而博奕管理局主要負責：規章制度、批准、實施等三大區塊。

　　以下列出各國的博奕管理局、博奕協會和相關組織全稱及網址。

International Association of Gaming Regulators (IAGR)

http://www.iagr.org

U.S. Gaming Commissions and Control Boards

Arizona Department of Gaming
http://www.azgaming.gov

California Gambling Control Commission
http://www.cgcc.ca.gov

California Division of Gambling Control
http://caag.state.ca.us/gambling/index.htm

Office of the Attorney General

Colorado Division of Gaming
http://www.revenue.state.co.us/Gaming

Connecticut Division of Special Revenue
http://www.state.ct.us/dosr

Illinois Gaming Board
http://www.igb.state.il.us

Indiana Gaming Commission

http://www.in.gov/gaming

Iowa Racing and Gaming Commission

http://www.state.ia.us/irgc

Kansas Racing and Gaming Commission

http://www.krgc.ks.gov

Louisiana Gaming Control Board

http://www.dps.state.la.us/lgcb

Maine Gambling Control Board

http://www.maine.gov/dps/GambBoard

Michigan Gaming Control Board

http://www.michigan.gov/mgcb

Minnesota Gambling Control Board

http://www.gcb.state.mn.us

Mississippi Gaming Commission

http://www.mgc.state.ms.us

Missouri Gaming Commission

http://www.mgc.dps.mo.gov

Montana Gambling Control Division

http://doj.mt.gov/gaming

Nevada Gaming Commission (5 members) & Nevada Gaming Control Board (3 members)

http://www.gaming.nv.gov/

New Jersey Casino Control Commission

http://www.state.nj.us/casinos

New Jersey Division of Gaming Enforcement

http://www.nj.gov/oag/ge/index.html

New Mexico Gaming Control Board

http://www.nmgcb.org

New York State Racing & Wagering Board

http://www.racing.state.ny.us

North Dakota Gaming Division

http://www.ag.state.nd.us/Gaming/Gaming.htm

Office of the Attorney General.

Pennsylvania Gaming Control Board

http://www.pgcb.state.pa.us

South Dakota Gaming Commission

http://www.state.sd.us/drr2/reg/gaming/index.htm

Washington State Gambling Commission

http://www.wsgc.wa.gov

Wisconsin Division of Gaming

http://www.doa.state.wi.us/gaming

United States Gaming Association

American Gaming Association (AGA)

http://www.americangaming.org

Originally formed in June 1995 by 19 U.S. gaming companies to oppose a proposed 4% federal tax on gross gaming receipts.

Gaming Standards Association (GSA)

http://www.gamingstandards.com

Prior to April 2001 the GSA was known as GAMMA.

Association of Gaming Equipment Manufacturers (AGEM)

http://www.agem.org

North American Gaming Regulators Association

http://www.nagra.org

Casino Management Association

http://www.cmaweb.org

• State Associations

Colorado Gaming Association

http://www.coloradogaming.com

Illinois Casino and Gaming Association (ICGA)

http://www.illinoiscasinogaming.org

A not-for-profit organization representing eight of nine riverboat gaming operations in Illinois.

Casino Association of Indiana

http://www.casinoassociation.org

Iowa Gaming Association

http://www.iowagaming.org

The IGA is comprised of 13 members. 10 riverboat casinos and 3 racetrack casinos.

Casino Association of Louisiana

http://www.casinosoflouisiana.com

• Mississippi Casino Operators Association

Mississippi Gaming Association

http://www.mississippi-gaming.org

The MGA exists to represent the statewide industry before the Mississippi legislature, governmental agencies, news media and general public.

Missouri Gaming Association

http://www.missouricasinos.org

Representative body for the 11 riverboat casinos in Missouri.

Montana Gaming Group

http://www.montanagaminggroup.com

Nevada Resorts Association

http://www.nevadaresorts.org

Casino Association of New Jersey (CANJ)

http://www.casinoassociationofnewjersey.org

Texas Gaming Association

http://www.texas-gaming-association.org

National Association of Casino Party Operators

http://www.nactpo.com

• Education, Training & Research

Casino Management Association

http://www.cmaweb.org

Gaming Studies Research Center, UNLV

http://gaming.unlv.edu

Gaming Studies Research Collection, UNLV

http://library.nevada.edu/speccol/gaming

William F. Harrah College of Hotel Administration, UNLV

http://hotel.unlv.edu

Gaming Management Education, RENO

http://extendedstudies.unr.edu/gaming.htm

Department of Continuing Education at the University of Nevada, Reno.

Institute for the Study of Gambling and Commercial Gaming, RENO

http://www.unr.edu/gaming/

Established by the University of Nevada, Reno in 1989. Director Professor William Eadington.

Gaming & Casino Management

http://www.morrisville.edu/academics/business/gaming_casino

New York State's first residential college degree programme for the casino industry. Located at Suny Morrisville University.

Gaming Education and Research Institute

http://www.hrm.uh.edu/cnhc/ShowContent.asp?c=4780

The Conrad N. Hilton College of Hotel & Restaurant Management at the University of Houston.

Gambling Impact and Behavior Study

http://www.norc.uchicago.edu/new/gambling.htm

National Opinion Research Center at the University of Chicago.

• Problem and Responsible Gambling

National Center for Responsible Gaming

http://www.ncrg.org

The NCRG has awarded $3.7 million in research grants since 1996 and an additional $2.3 million to establish the Institute for Research on Pathological Gambling and Related Disorders at Harvard Medical School's Division on Addictions.

National Council on Problem Gambling

http://www.ncpgambling.org

The NCPG helps increase public awareness of pathological gambling,

National Gambling Impact Study Commission

http://govinfo.library.unt.edu/ngisc/index.html

The 2 year study ending in June 1999 culminated in an 142 page report with 76 recommendations.

• Gaming News & Information

Newspapers

Las Vegas Review Journal

Bergen Record New Jersey

Las Vegas Sun

Detroit News

Reno Gazette Journal

Detroit Free Press

Vancouver Sun

Biloxi Sun Herald

The Press of Atlantic City

Miami Herald

New Jersey Travel & Tourism

http://www.visitnj.org

Atlantic City Net

http://www.atlanticcity.net

Atlantic City Convention & Visitors Authority

http://www.atlanticcitynj.com

Casino Connection Atlantic City

http://www.casinoconnectionac.com

Publication from Global Gaming Business publisher Roger Gros.

The Atlantic City Casinos

http://www.theatlanticcitycasinos.com

Reno-Tahoe Fun

http://www.gotorenotahoe.com

Virtual Tahoe

http://www.virtualtahoe.com

Mississippi Casinos

http://www.mississippicasinos.com

Mississippi Gaming News

http://www.msgamingnews.com

Tunicamiss.org

http://www.tunicamiss.org

Biloxi Sun Herald

http://www.sunherald.com

Biloxi, Gulfport and Gulf Coast Newspaper.

Gaming Control Boards in Europe

Alderney Gambling Control Commission

http://www.gamblingcontrol.org/

Great Britain Gambling Commission

http://www.gamblingcommission.gov.uk/

Gaming Regulators European Forum (GREF)

http://www.gref.net/

Europe Casino Association

European Casino Association (ECA)

http://www.europeancasinoassociation.org

European Gaming and Amusement Federation (EUROMAT)

http://www.euromat.org

Formerly called the European Federation of Coin Machine Associations.

Federation of European Bingo Associations (FEBA)

http://www.eubingo.org

The European Sports Security Association (ESSA)

博奕詞彙

http://www.eu-ssa.org

▌ Austria

Österreichischen Buchmacherverbande

> http://www.buchmacherverband.at

Bulgarian Trade Association of the Manufacturers and Operators in the Gaming Industry (BTAGI)

> http://www.btagi.org

▌ Denmark

Dansk Automat Brancheforening

> http://www.d-a-b.dk

▌ Estonia

Estonian Gambling Operators Association (EGOA)

> http://www.ehkl.ee

▌ France

Le Syndicat des Casinos Modernes

> E-mail: casinosmodernes@wanadoo.fr

▌ Germany

Deutscher Buchmacherverband

> http://www.buchmacherverband.de

Great Britain

British Casino Association (BCA)

http://www.britishcasinoassociation.org.uk

The BCA was wound up in March 2009 and will be replaced by the National Casino Industry Forum.

Casino Operators' Association (C.O.A.UK)

http://www.casinooperatorsassociation.org.uk

British Amusement and Catering Trades Association (BACTA)

http://www.bacta.org.uk

Association of British Bookmakers

http://www.abb.uk.com

Holland

Van Speelautomaten

http://www.vaninfo.nl

Gaming Board of Hungary

Isle of Man Gambling Supervision Commission

http://www.gov.im/gambling/

Lotteries and Gaming Authority of Malta

http://www.lga.org.mt/lga/home.aspx

Norwegian Gaming and Foundation Authority

http://www.lottstift.no/

National Gaming Board of Sweden

http://www.lotteriinsp.se/sv/Gaming-Board-for-Sweden----1/

Ireland

Gaming and Leisure Association of Ireland (GALA)

> http://www.glai.ie
>
> Established April 2006.

Irish Gaming & Amusement Association (IGAA)

> E-mail: info@kimble.ie
>
> Formerly Irish Amusement Equipment Association.

Malta

Malta Remote Gaming Council (MRGC)

> http://www.mrgc.org.mt

Spain

Asociasión Española de Casinos de Juego (Spanish Casino Association)

> http://www.asociaciondecasinos.org

Confederación de Asociaciones y Federaciones de Empresarios del Recreativo (COFAR)

> http://www.cofar.net

Switzerland

Schweizer Casino Verband (SCV) (Swiss Casino Federation)

> http://www.switzerlandcasinos.ch

Canada Gaming Association

Canadian Gaming Association

> http://www.canadiangaming.ca

Launched 1st June 2005.

Ontario Charitable Gaming Association (OCGA)

http://www.charitablegaming.com

Saskatchewan Indian Gaming Authority (SIGA)

http://www.siga.sk.ca

Gaming Control Boards in Australia

New South Wales (Australia) Casino Liquor and Gaming Control Authority

http://www.casinocontrol.nsw.gov.au

Queensland (Australia) Gaming Commission

http://www.olgr.qld.gov.au/industry/commission/index.shtml

Queensland (Australia) Office of Gaming Regulation

http://www.qogr.qld.gov.au

Victorian Commission for Gambling Regulation (VCGR)

http://www.vcgr.vic.gov.au

South Australia (Australia)--Independent Gambling Authority

http://www.iga.sa.gov.au

Australia & NZ Casino Association

Australasian Casino Association (ACA)

http://www.auscasinos.com

Gaming Technologies Association (GTA)

http://www.gamingta.com

Formerly the Australasian Gaming Machine Manufacturers Association.

Australian Gaming Council

http://www.austgamingcouncil.org.au

National Association for Gambling Studies Australia (NAGS)

http://www.nags.org.au

Charity Gaming Association New Zealand (CGA)

http://www.cga.org.nz

Russia Gaming Association

Russian Association for Gaming Business Development (RARIB)

http://www.rarib.ru

Gaming Business Association (ADIB)

http://eng.adib92.ru/

http://forum.adib92.ru

Gaming Control Boards in Asia

Gaming Inspection and Coordination Bureau Macau SAR

http://www.dicj.gov.mo/

澳門特別行政區政府博彩監察協調局

Korea Casino Association

http://www.koreacasino.or.kr

Africa Casino Association

Casino Association of South Africa (CASA)

http://www.casasa.org.za

CASA was established in 2003. Perhaps the only association representing casino operators on the African continent.

Central & South America Gaming Association

Latin American Gaming Association (ALAJA)

Asociación Latinoamericana de Juegos de Azar

http://www.alaja.com

Internet & Online Gaming Association

Interactive Gaming Council (IGC)

http://www.igcouncil.org

Antigua Online Gaming Association (AOGA)

http://www.aoga.ag

Remote Gambling Association

http://www.rga.eu.com

The Association of Remote Gambling Operators (ARGO) and the Interactive Gambling, Gaming and Betting Association (IGGBA) merged and became known as the Remote Gambling Association on 1st August, 2005.

e-Commerce Online Gaming Regulation and Assurance (eCOGRA)

http://www.ecogra.org

Curacao Internet Gaming Association (CIGA)

http://www.ciga.an

Malta Remote Gaming Council

http://www.mrgc.org.mt

Lottery Association

World Lottery Association

http://www.world-lotteries.org

The North American Association of State and Provincial Lotteries (NASPL)

http://www.naspl.org

European Lotteries Association

http://www.european-lotteries.org

▌ Player & Poker Associations

Amateur Poker Association & Tour U.K.

http://www.apat.com

APAT held it's inaugural live event, the English Amateur Poker Championship, at the Broadway Casino in Birmingham on September 23rd & 24th, 2006.

Österreichischer PokerSportVerband

http://www.pokersportverband.at

Austrian Poker Sport Association

http://www.apsa.co.at

European Poker Sports Association

http://www.epsa.eu

Founded in March 2006 by Peter Zanoni the operator of the Concord Card Casino in Vienna.

Danish Poker Association Dansk Pokerforbund

http://www.pokerforbundet.dk

Danish Poker Union

http://www.danskpokerunion.dk

German Poker Players Association

http://www.gppa.de

Poker Players Alliance U.S.

http://www.pokerplayersalliance.org

South African Poker Association (SAPA)

http://www.pokerassociation.co.za

Formed in 2004 and representing the interests of South Africa's poker gaming community.

Poker Forum

http://www.pokerforum.co.za

Swedish Poker Federation Svenska Pokerförbundet

http://www.svenskapokerforbundet.se

European BlackJack Players Association (EBPA)

http://www.BlackJack-club.de

The Off Shore Gaming Association (OSGA)

http://www.osga.com

Supplier Associations

Gaming Standards Association

http://www.gamingstandards.com

An international trade association representing manufacturers, suppliers
and operators.

Association of Gaming Equipment Manufacturers (AGEM)

http://www.agem.org

附錄B　印第安部落博奕

▌ Indian and Tribal Gaming

• Gaming Commissions

National Indian Gaming Commission (NIGC)

http://www.nigc.gov

Created in 1988 when the U.S. Congress enacted the **Indian Gaming Regulatory Act (IGRA)**. The primary mission of the NIGC is to regulate gaming activities on Indian lands. Headquarters are in Washington, D.C.

California Gambling Control Commission

http://www.cgcc.ca.gov

Oversees the 119 cardrooms and 51 tribal casinos (April 2003) operating in the State. Works with the The Division of Gambling Control (DGC) and Department of Justice (DOJ) for issuing licenses and background checks.

Saskatchewan Indian Gaming Authority (Canada)

http://www.siga.sk.ca

• Government Departments

U.S. Senate Commission on Indian Affairs

http://indian.senate.gov

Bureau of Indian Affairs (BIA)

http://www.bia.gov

Arizona Department of Gaming

http://www.gm.state.az.us

• Associations and research

National Indian Gaming Association (NIGA)

http://www.indiangaming.org

Established in 1985. A non-profit organization of 168 Indian Nations. The common commitment and purpose of NIGA is to advance the lives of Indian peoples economically, socially and politically.

Member casino list can be found: http://www.indiangaming.org/ members/casinos.shtml

NIGA Indian Casino Directory

http://www.indiancasinodirectory.org

NIGA Library and Resource Center

http://www.indiangaming.org/library

Based in Washington D.C.

Arizona Indian Gaming Association (AIGA)

http://www.azindiangaming.org

Founded in November 2004. In September 2005 AIGA had a membership comprising 18 of Arizona's 22 gaming tribes.

Minnesota Indian Gaming Association (MIGA)

http://www.mnindiangamingassoc.com

California Nations Indian Gaming Association

http://www.cniga.com

Based in Sacramento. A non profit Native American organization of over seventy tribes dedicated to the protection of Indian sovereignty and tribal gaming.

Oklahoma Indian Gaming Association (OIGA)

　　http://www.okindiangaming.org

Washington Indian Gaming Association (WIGA)

　　http://www.washingtonindiangaming.org

• Publications & Conferences

Indiancasinos.com

　　http://www.indiancasinos.com

2010 Western Indian Gaming Conference

　　http://cniga.com/wigc10/

• News & Native gaming information

Pechanga.net　California Indian Gaming News

　　http://www.pechanga.net

Indian Country Today

　　http://www.indiancountrytoday.com

National Gambling Impact Study Native American Gaming

　　http://govinfo.library.unt.edu/ngisc/

500 Nations

　　http://www.500nations.com

　　Listing of Native Indian casinos in the U.S. & Canada. Perhaps the most
　　　comprehensive and definative on the web.

附錄C 內華達州政府博奕事業管理的相關配套法律大綱

以下為內華達州政府博奕事業管理相關的配套法律大綱：

REGULATION 1

ISSUANCE OF REGULATIONS; CONSTRUCTION; DEFINITIONS

規章第1條 規章訂定；本文；定義

REGULATION 2

NEVADA GAMING COMMISSION AND STATE GAMING
CONTROL BOARD: ORGANIZATION AND ADMINISTRATION;
GAMING POLICY COMMITTEE

規章第2條 內華達博奕管理委員會及州博奕管理局組織及行政；博
奕條款委員會

REGULATION 2A

DECLARATORY RULES

規章第2條A 條款的公告

REGULATION 3

LICENSING: QUALIFICATIONS

規章第3條 註冊：資格

REGULATION 4

APPLICATIONS: PROCEDURE

規章第4條 申請：程序

REGULATION 4A

LOTTERIES

規章第4條A 樂透彩

REGULATION 5

OPERATION OF GAMING ESTABLISHMENTS

規章第5 條 遊戲設立的操作

REGULATION 6

ACCOUNTING REGULATIONS

規章第6條 會計規章

REGULATION 6A

CASH TRANSACTIONS PROHIBITIONS, REPORTING, AND
 RECORDKEEPING

規章第6條A 現金交易的禁令、報告，以及記錄保存

REGULATION 7

DISCIPLINARY PROCEEDINGS

規章第7條 有關紀律的訴訟

REGULATION 7A

 PATRON DISPUTES

規章第7條A 顧客爭議

REGULATION 8

RANSFERS OF OWNERSHIP; LOANS

規章第8條 所有權的轉移；債款

REGULATION 8A

ENFORCEMENT OF SECURITY INTERESTS

規章第8條A 擔保利益的強制執行

REGULATION 9

CLOSING OF BUSINESS: DEATH OR DISABILITY: INSOLVENCY

規章第9條 生意的關閉：死亡或生理殘障：破產

REGULATION 10

ENROLLMENT OF ATTORNEYS AND AGENTS

規章第10條 律師和代理人的登記

REGULATION 16

PUBLICLY TRADED CORPORATIONS AND PUBLIC OFFERINGS OF SECURITIES

規章第16條 證券的公開買賣和公開銷售

REGULATION 17

SUPERVISION

規章第17條 監督

REGULATION 19

EMPLOYEE LABOR ORGANIZATIONS

規章第19條 員工勞動組織

REGULATION 20

DISSEMINATORS

規章第20條 資訊傳播者

REGULATION 21

LIVE BROADCASTS

規章第21條 實況轉播

REGULATION 22

RACE BOOKS AND SPORTS POOLS

規章第22條 運動賭博登記和運動彩金池

REGULATION 23

CARD GAMES

規章第23條 紙牌遊戲

REGULATION 25

INDEPENDENT AGENTS

規章第25條 獨立代理人

REGULATION 26

PARI–MUTUEL WAGERING

規章第26條 同注分彩的投注

REGULATION 26A

OFF–TRACK PARI-MUTUEL WAGERING

規章第26條 A 同注分彩投注的違規

REGULATION 26B

OFF–TRACK PARI–MUTUEL SPORTS WAGERING

規章第26條B 運動彩投注的違規

REGULATION 26C

OFF–TRACK PARI–MUTUEL HORSE RACE ACCOUNT
WAGERING

規章第26條 C 賽馬投注帳戶的違規

REGULATION 27

JAI ALAI

規章第27條 回力球

REGULATION 28

LIST OF EXCLUDED PERSONS

規章第28條 排除人員的名單

REGULATION 29

SLOT MACHINE TAX AND LICENSE FEES

規章第29條 老虎機稅賦和執照費

REGULATION 30

HORSE RACING

規章第30條 賽馬

附錄D　職場求職申請表樣本

Application for Employment

READ CAREFULLY: Thank you for applying with Casino XXXX. Please answer all questions in full and as accurately as possible. If the answer is "no" or "none," state so. If further space is needed, use a separate sheet of paper.

Personal Information
(Please print and use black ink.)

Last Name:	First Name:	Full Middle Name:	Maiden Name:
Residential Address: City State		Zip Code	County
Mailing Address: (If different than residential address) City State Zip Code County			
Social Security Number:	Are you 18 years of age or older? ☐ Yes ☐ No	Are you 21 years of age or older? ☐ Yes ☐ No	Email Address
Are you legally eligible to be employed in the United States? ☐ Yes ☐ No (Proof of eligibility will be required upon employment.)			Telephone Number
Important notice to all applicants. A thorough background check will be conducted on all applicants. Have you **ever** (adult or juvenile) been convicted, plead no contest and/or had an adjudicated sentence for a felony or misdemeanor? Or, do you currently have felony/ misdemeanor charges pending against you? Answering yes, does **not** eliminate you from employment consideration. ☐ Yes ☐ No If yes, list all : _____ _____			

Position Information

Position(s) applied for (list in order of your preference):

1ˢᵗ 2ⁿᵈ 3ʳᵈ

Desired Status:	Shift Applying for:
☐ Full-time ☐ Part-time	☐ 1st (Days) ☐ 2nd (Swings)
☐ Seasonal/Temporary	☐ 3rd (Graves) ☐ Any

Referral Source: ☐ Job Line ☐ Job Fair ☐ Casino Team member ☐ Casino Web Site
☐ Advertisement – Which Newspaper, Radio or TV Station:

Have you ever been employed by any business owned/operated by the XXXX Tribe?
☐ Yes ☐ No
If yes, when? From:_____ /_____ To:_____ /_____ Position:_____

Casino XXXX does extend preference in hiring Native Americans.

Indian Preference is given in accordance with PL 93-638 (S1017) "Indian Self-determination and Education Assistance Act" 25 USC 450 enacted 1/4/1975, Equal Employment Indian Preference Ordinance" Resolution No, 94-1-16-135 enacted on 8/16/1994 which incorporates the Civil Right Act of 1964 and 42 USC § 2000-2, subd. I.

Do you request consideration under this preference? ☐ **Yes** ☐ **No**
Are you a member of the Snoqualmie Tribe? ☐ **Yes** ☐ **No**

(To claim Native American preference, you must be able to provide verifiable documentation.)

Tribal Affiliation: _____ Tribal #: _____

Employment History List all of the jobs you have held within the last 3 years, starting with the most recent.

(If needed, additional Employment History pages are available upon request. Please see HR Receptionist)

Employer:	City / State:	Telephone Number:	
Job Title:	Supervisor's Name:	From: _____/_____	To: _____/_____
Reason(s) for Leaving:			
Major Job Duties:			

Employer:	City / State:	Telephone Number:	
Job Title:	Supervisor's Name:	From: _____/_____	To: _____/_____
Reason(s) for Leaving:			
Major Job Duties:			

Employer:	City / State:	Telephone Number:	
Job Title:	Supervisor's Name:	From: _____/_____	To: _____/_____
Reason(s) for Leaving:			
Major Job Duties:			

Employer:	City / State:	Telephone Number:	
Job Title:	Supervisor's Name:	From: _____/_____	To: _____/_____
Reason(s) for Leaving:			
Major Job Duties:			

May we contact your present and previous employers? ☐ Yes ☐ No

Education Information (Check and complete all education levels that apply.)

Please list any other job experience, skills, certification(s) or training you have related to the position you are applying for:
Skills: _____
Experience: _____
Certification(s): _____
Other Training: _____
Other Languages Spoken and/or Written Fluently (including sign language): _____

In Case of an Emergency, Notify:

☐ High School, Not Completed				
☐ High School Graduate or GED	School: _____			
☐ Technical College	School/City/State:	Degree/Major:	Did you graduate? ☐ Yes ☐ No	If no, circle highest grade completed: 13 14
☐ 2-Year College	School/City/State:	Degree/Major:	Did you graduate? ☐ Yes ☐ No	If no, circle highest grade completed: 13 14
☐ 4-Year College/ University	School/City/State:	Degree/Major:	Did you graduate? ☐ Yes ☐ No	If no, circle highest grade completed: 13 14 15 16
☐ Masters/ Phd	School/City/State:	Degree/Major:	Did you graduate? ☐ Yes ☐ No	If no, circle years completed: 1 2 3 4+
Contact Name:			Telephone Number:	
Street Address:	City:	State:	Zip Code:	

Do you have a relative in our employment? ☐ Yes ☐ No

If yes, Position, Name of Relative & Relationship to You_____

Notice to applicants as required by Fair Labor Reporting Act

As part of our employment process a routine inquiry may be made with respect to an applicant's credit status, character, general reputation, personal characteristics and mode of living. Additional information as to the nature and scope of such a report, if made, will be provided upon request of the applicant.

AGREEMENT

I certify that the statements I have made in this application are true, accurate and complete to the best of my knowledge. If employed, I agree to familiarize myself promptly with all of Casino XXXX regulation, policies and procedures and faithfully abide by them. I understand that any falsification or misrepresentation of any information I have provided Casino XXXX may be cause for dismissal at any time during my employment.

I authorize Casino XXXX to secure and review reports from previous employers, motor vehicles records (if job requires driving a vehicle) and law enforcement agencies acknowledging the company has no liability whatsoever for such review or utilization of such reports. I agree to submit proof of my age and my legal right to work before beginning employment with Casino XXXX.

I understand that filling out this application does not indicate there is a current job opening and does not obligate Casino XXXX to hire me. I further understand that if hired, my employment is for no definite period and may be terminated by Casino XXXX at any time for any reason or no reason without prior notice.

I understand that Casino XXXX requires the successful completion of drug and alcohol screen as a condition of employment. By submitting this Application for Employment, I hereby consent to either or both test, at the discretion of Casino XXXX.

I represent and warrant that I have read and fully understand the foregoing, and that I seek employment under these conditions.

_____ _____/_____/_____
Signature of Applicant Date

WAIVER TO RELEASE EMPLOYMENT INFORMATION

In order to provide Casino XXXX with information and opinions that may be useful to its hiring decisions, I authorize any person, school, current or past employers, organization, governmental entity or other entity, to provide any information, including but not limited to, my performance, reputation, character and history.

I acknowledge that the information divulged may be negative or positive with respect to me. Nevertheless, pursuant to this Release, I unconditionally release such person, school, employer, organization, governmental entity or other entity, from any and all legal liability for furnishing such information and in making such statements.

A photocopy of this signed Release shall have the same force and effect as the original Release signed by me, and shall be valid for twelve (12) months from the date below.

Signature: _____

Date: ____/____/____

Print Name: _____

Social Security No._____

Mailing Address: **Casino XXXX**
Attn: Human Resources
PO Box 9999
XXXX, NV 98065

Employment History: Additional pages

Employer:	City / State:	Telephone Number:	
Job Title:	Supervisor's Name:	From: _____/_____	To: _____/_____
Reason(s) for Leaving:			
Major Job Duties:			

Employer:	City / State:	Telephone Number:	
Job Title:	Supervisor's Name:	From: _____/_____	To: _____/_____
Reason(s) for Leaving:			
Major Job Duties:			

Employer:	City / State:	Telephone Number:	
Job Title:	Supervisor's Name:	From: _____/_____	To: _____/_____
Reason(s) for Leaving:			
Major Job Duties:			

Employer:	City / State:	Telephone Number:	
Job Title:	Supervisor's Name:	From: _____/_____	To: _____/_____
Reason(s) for Leaving:			
Major Job Duties:			

Employer:	City / State:	Telephone Number:	
Job Title:	Supervisor's Name:	From: _____/_____	To: _____/_____
Reason(s) for Leaving:			
Major Job Duties:			

Employer:	City / State:	Telephone Number:	
Job Title:	Supervisor's Name:	From: _____/_____	To: _____/_____
Reason(s) for Leaving:			
Major Job Duties:			

May we contact your present and previous employers? ☐ Yes ☐ No

Applicant Initial_____

參考文獻

http://www.the-secret-system.com/horseracing-rule4.htm

http://www.firstbasesports.com/glossary.html

http://en.wikipedia.org/wiki/Glossary_of_poker_terms

http://en.wikipedia.org/wiki/Gaming_Control_Board

http://wizardofodds.com/craps/appendix4.html#7point7

http://www.jobmonkey.com/casino/html/riverboat_gambling.html

http://www.BlackJackforumonline.com/

http://www.dieiscast.com

http://stars21.com/sports.html

http://inventors.about.com/od/sstartinventions/a/Slot_Machines.htm

http://www.royalworldcasino.com/evolution_of_online_casino.html

http://www.accessmylibrary.com/coms2/summary_0286-29205569_ITM

http://www.ehow.com/about_5387779_casino-jackpot-history.html

http://cruises.about.com/cs/shipactivities/a/cruisecasinos.htm

http://entertainment.howstuffworks.com/craps11.htm

http://www.articlesbase.com/online-gambling-articles/the-evolution-in-the-slot-machine-industry-1294475.html

http://casino.bodog.com/casino-gambling-news/the-evolution-of-the-casino-chip-31605.html

http://casinogambling.about.com/od/slots/a/jackpot.htm

http://www.gamingfloor.com/Associations.html

http://tw.pokernews.com/pokerterms/crap-shoot.html

http://sports.wheretobet.com/sports-betting-guide.htm

http://www.ildado.com/slots_glossary.html

http://www.ildado.com/lottery_glossary.html

http://www.ildado.com/keno_rules.html

http://www.ildado.com/craps_rules.html

http://www.ildado.com/BlackJack_rules.html

http://www.ildado.com/roulette_rules.html

http://www.ildado.com/poker_rules.html

http://www.ildado.com/horse_racing_rules.html

http://www.ildado.com/sports_betting_rules.html

http://www.ildado.com/bingo_nicknames.html

http://www.ildado.com/allother.html

http://www.state.sd.us/drr2/reg/gaming/

http://www.online-casinos.co.uk/Baccarat/Baccarat-Glossary/

http://wptactic.at.infoseek.co.jp/Translation/term.htm

http://www.wsn.com/football/news/football-betting/betting-glossary_20382/

http://www.slotmachinecash.com/glossarypz.shtml

http://www.cardrooms.net/glossary/B/

http://en.wikipedia.org/wiki/BlackJack_Hall_of_Fame

http://gaming.nv.gov/documents/pdf/gaming_regulation_nevada.pdf.
 Retrieved 2007-08-17. 「Gaming Regulation in Nevada」.

http://en.wikipedia.org/wiki/Gaming_Control_Board」 Alcohol and Gaming
 Authority

http://www.gamingfloor.com/Associations.html

http://en.wikipedia.org/wiki/H.O.R.S.E.

http://www.BlackJacktactics.com/BlackJack/strategy/card-counting/hi-opt-i/

http://www.BlackJacktactics.com/BlackJack/strategy/card-counting/ko/

圖片來源

http://www.pokiemagic.com

http://homepage.ntlworld.com/dice-play/DiceCrooked.htm

http://cosette119.pixnet.net/blog/post/22139412

http://www.ildado.com/roulette_rules.html

http://www.craps-tables.com/craps_table_layout.html

http://homepage.ntlworld.com/dice-play/Games/GrandHazard.htm

http://65.19.141.170/big5/zhongmeilvyou/2007-12/16/content_54568.htm

博奕詞彙

編 著 者 / Jeff Chiu

出 版 者 / 揚智文化事業股份有限公司

發 行 人 / 葉忠賢

總 編 輯 / 閻富萍

執 行 編 輯 / 胡琡珮

地　　　址 / 台北縣深坑鄉北深路三段 260 號 8 樓

電　　　話 / (02)8662-6826

傳　　　真 / (02)2664-7633

網　　　址 / http://www.ycrc.com.tw

　E-mail　/ service@ycrc.com.tw

印　　　刷 / 鼎易印刷事業股份有限公司

　I S B N　/ 978-957-818-969-0

初版一刷 / 2010 年 9 月

定　　　價 / 新台幣 380 元

國家圖書館出版品預行編目資料

博奕詞彙 ＝ Jeff Chiu編著. -- 初版.--臺北縣
深坑鄉：揚智文化，2010.09
　　面；　公分.
　　參考書目：面
　　ISBN　978-957-818-969-0（平裝）

　　1.賭博　2.術語

998.04　　　　　　　　　　　　99015914